극장사람들

우리는 극장에서 어떤 일을 하나?

WHAT WE DO - WORKING IN THE THEATER

극장사람들

지은이 보 메츨러
옮긴이 김승미
펴낸이 조유현
편 집 이부섭
디자인 서진
펴낸곳 늘봄

등록번호 제1-2070 1996년 8월 8일
주소 서울시 종로구 동숭동 19-2
전화 02-743-7784
팩스 02-743-7078

초판발행 2011년 12월 20일

ISBN 978-89-6555-014-3 03600

※ 이 책은 제작비 중 일부를 서울예술대학 2011학년도 연구비 중에서 지원을 받아 만들어졌습니다.

극장사람들

우리는 극자에서 어떤 일을 하나?

WHAT WE DO - WORKING IN THE THEATER

보 메츨러 지음 | 김승미 옮김

포워드 매거진 Foreword Magazine 주최
2008년 올해의 책 공연예술 부문 최고상 수상작

차례

저자 서문

이 책은 1980년 성탄절 휴가를 얻어 고향인 미국 오하이오 주를 찾았을 때로 거슬러 올라간다. 당시 나는 명예와 부를 얻겠다고 뉴욕 공연판에 뛰어들어 6년을 보냈지만 아직 제대로 잡히는 게 없는 서른 즈음의 평범한 청년이었다. 좋아하는 칠면조구이를 먹느라 여념이 없는 나에게 오랜만에 만난 친지들은 예의 질문들을 마구 쏟아냈다.

"지금 무슨 일 해?" 한 사촌의 질문.

"글쎄, 지금은 딱히…." 계면쩍은 표정의 답변.

"오디션은 안 해? 넌 소질 있는 배우잖아."

"응, 늘 오디션은 있지. 하지만 경쟁이 너무 치열해서…."

"그럼 늘 이 극장 저 극장 돌아다니며 오디션이 있는지 찾아보겠구나."

"글쎄…. 사실 몇몇 전문지에 오디션 공고가 나서 돌아다니진 않아. 그리고 뉴욕에선 대개 극장에서 오디션을 보진 않아."

의문이 말끔히 가시지 않았다는 듯한 표정에 나는 이런저런 설명을 덧붙일 수밖에 없었다.

"대부분의 뉴욕 극장들은 아파트나 창고처럼 임대를 주려고 비워둔 공간이야. 공연 제작을 앞두고 적합한 극장을 빌리는 것은 돈을 대는 제작자의 몫이고. 설사 몇 달 전에 극장 임대계약을 했다 해도 배역이 확정되고 리허설에 들어가기 전까지 극장에 입주하는 날짜는 미정이지."

어찌 보면 다람쥐 쳇바퀴 도는 듯한 이런 식의 질문과 답변이 오랜만에 고향을 찾을 때면 늘 반복되곤 했다. 극장이 어떻게 돌아가는지 잘 모르는 이들에게 되도록 쉬운 말로 간결하게 설명하려고 애썼지만 번번이 진땀을 흘렸다. 해마다 설명할 건 더 오히려 더 많아졌다. 나도 경력이 붙으면서 이력서 길이도 길어졌고 늘어놓을 경험담도 덩달아 늘어난 셈이다. 원래 배우가 되겠다고 극장 문을 두드렸지만 조명이나 무대감독 일도 이제 꽤 이력이 붙기 시작했다. 급기야 이런 질문을 자주 받기에 이르렀다.

"도대체 당신 주업이 뭐지요?"

"무대감독이에요." 당시 주로 무대감독을 하던 때라 당당하게 답했다.

"배우인 줄 알았는데…."

"예, 배우이긴 한데…. 그러니까, 무대에 서지 않을 때도 먹고는 살아야 하잖아요. 그런데 무대 소품이나 의상 담당을 하다 보니 무대 쪽 일도 재미있고 소질이 있다는 걸 깨달았어요."

모델 일까지 겸할 때는 이런 질문을 많이 받았다.

"얼굴도 좀 알려졌는데 TV 광고 출연하면 돈 좀 벌지 않을까?"

"TV 드라마 출연은 어때요?"

"솔직히, 저도 그럴 수 있으면 좋겠네요. 하지만 쉽지 않아요."

이런저런 질문이 꼬리를 문다. 열심히 대답해도 상대방의 궁금증은 확실히 가시지 않고 질문과 부질없는 대답이 뒤를 잇는다. 슬슬 답답하고 지치기 시작했다. 해마다 성탄절 귀향 때면 그리 평범하지 않은 내 삶을 설명하느라 진땀을 흘렸지만 사정은 그리 나아지지 않았다.

그러다 불현듯 떠오른 생각이 바로 글로 남기는 것이었다. 내 일과 관련된 것들, 내가 거친 무대의 다양한 직업들을 상세히 적어 궁금해 할만한 이들에게 나눠주면 어떨까 하는 생각이었다. 결국 해답은 한 권의 책이었다. 극장과 여기서 일하는 사람들에 관한 책을 써서 다음번 성탄절엔 친지들에게 나눠줘야지 하는데 생각이 미친 것이다.

이 책은 극을 연출하는 방법에 관한 책이 아니다. 공연 연출 관련 서적은 이미 책방을 가득 채우고 있다. 대신 '누가' '어디서' '무엇을' 하는가에 관한 책이 될 것이다. 극장 내부자의 눈에 비친 극장 즉, 필자가 직접 보고 실행한 것들, 몸소 경험하고 배운 것들에 관한 책이다. 극장 일에 몰두하는 이들의 삶을 생생히 엿볼 수 있는 기회가 됐으면 좋겠다.

가족·친지들에게 성탄절마다 어려운 설명을 해야만 하는 미국 내 수많은 극장 동료들에게, 또 극장 일을 필생의 천직으로 삼을까 고민하는 학생들에게 이 책이 유용한 참고서가 됐으면 좋겠다. 또 공연이나 극장 입문 수업에도 좋은 교재가 될 것으로 기대한다. 사실 책을 펴내고 보니 필자의

대학시절 이런 책이 있었으면 얼마나 좋았을까 하는 생각이 든다.

그러나 책을 쓴다는 게 쉬운 일이 아니었다. 젊은 나이에 책을 쓰겠다고 결심한 뒤 책이 나오기까지 30년이 더 걸렸다. 변명을 늘어놓자면 먹고 사는 일이 바빴고, 또 책을 쓰려면 경험도 충분히 축적돼야 했다. 뉴욕에서 본격적으로 극장 일을 시작한 지 34년째 되는 해에 이 책이 빛을 본 까닭이다. 나는 뉴욕의 오프오프브로드웨이에서 투어 공연을 했고, 성인 극장에서 아동극장에 이르기까지 극장의 거의 모든 분야를 섭렵했다고 자부한다. 연극 · 무대 관리 · 목공 · 소품 · 전기 · 의상 등 분야에 걸쳐 무대 위, 무대 뒤에서 다양한 체험을 했다. 무대 연출과 각본은 물론이고, 가구가 장착된 리무진 운전에서부터 무대장치를 운반하는 트럭의 운전까지 안 해본 일이 거의 없다. 공연계뿐만 아니라 TV에서도 일했다. 최장기 브로드웨이 히트작 세 편의 제작에도 참여했다.

이 책은 그 결과물이다. 극장의 언어 · 직업 · 훈련 과정 · 인간관계 · 활동 · 땀 · 노력 · 스트레스 · 즐거움 · 동료애 · 호경기와 불경기 등 극장에서 일어날만한 온갖 에피소드가 담겨 있다고 보면 된다. 자, 이제부터 편안한 마음으로 책장을 넘길 일만 남았다. 필자가 신나게 살아온 인생만큼 여러분들도 신나는 독서가 됐으면 좋겠다.

다시 원론적인 질문을 던져보자. 무엇이 먼저인가? 닭이냐 달걀이냐? '배우'냐 '공연'이냐?

불필요한 논쟁을 피하기 위해 나는 선뜻 '공연'이 먼저라고 말하고 싶다. 그럼 공연은 어디에서 비롯되나? 우선 제작자의 세계부터 여행해보자.

역자 서문

2010년 2월 뉴욕 브로드웨이의 연극 전문서점인 'The Drama Book Shop'을 둘러보다가 우연히 이 책을 발견했다. 『극장이야기』라는 책을 쓰기 위해 이것저것 뒤적이다가 '포워드 매거진Foreword Magazine 올해의 책'이라는 금딱지가 붙은 책이 눈에 띄었다. 『극장사람들은 무슨 일을 하나?』What We Do Working in the Theater?라는 제목이었다. 기존의 무대예술론이나 연출론 또는 프로듀싱 관련 서적이 아니라 매우 실무적인 내용이었다. 저자도 저명한 연극학자나 비평가가 아니었다.

글쓴이 보 메츨러Bo Metzler는 30년 넘게 브로드웨이에서 무대감독·배우·연출·조명 등 극장 일을 두루 섭렵한, 그야말로 현장 구석구석을 돌아다닌 인물이었다. 세계 최고의 공연무대인 브로드웨이 극장 사람들의 절절한 경험과 애환, 선진 공연현장에서 구체적으로 벌어지는 일들을

한눈에 볼 수 있는 기회라는 생각에 눈이 번쩍 뜨였다.

메슬러에게 이 책을 한국어로 번역했으면 좋겠다고 연락했을 때 의아한 반응이었다. 브로드웨이의 극장이야기가 과연 한국 극장사람들에게 통할 수 있을까? 브로드웨이와 한국의 공연시스템에는 차이가 꽤 있을 텐데…. 하지만 길지 않은 대화 속에서 금세 공감대를 찾았다. 극장사람들의 열정은 세계 어디를 가나 크게 다르지 않다는 것을…. 브로드웨이 역시 우리나라 서울의 대학로처럼 극장사람들의 삶이 호락호락하지 않고 명예와 부를 거머쥐기 쉽지 않다는 점, 오디션을 거치며 치열하게 살아남아야 한다는 점, 사랑과 열정 없이는 버틸 수 없다는 점, 꿈을 먹고 사는 동네라는 점 등 비슷한 점이 너무 많았다.

이 책의 미덕은 철저히 경험에 바탕을 둔 실용서라는 점이다. 일반 이론서가 말하기 힘든, 현장 실무자가 아니면 알기 힘든 구체적이고 실제적인 이야기를 한다. '지식이 아니라 인맥이다' '공연예술 분야에서 친분은 열리지 않을 문을 통과할 수 있는 최고의 방법이다' 등 가슴에 와 닿는 경구도 많다. 극장 관련 이론가나 학자들에 의해 쓰인 대부분의 극장 관련 서적들이 학술적·객관적 관점을 유지하는데 비해 이 책은 개인적인 관점에서 있는 그대로의 현실을 여과 없이 보여준다. 그래서 때로는 그것이 단점으로 비치기도 한다. 가끔은 중심을 잃은 듯 주관적이고 감정적인 관점이 툭툭 튀어 나와 아쉽기도 하다. 하지만 극장 일을 천직으로 알고 40년 이상 가장 허름한 일에서 가장 빛나는 일까지 두루 겪은 무대 전문가

로서, 앞으로 극장 일을 시작할 또는 하고 있는 한국의 후배들에게 인간적이고 따뜻한 조언을 아끼지 않는다.

이 책의 1부는 제작자 · 연출가 · 극작가 · 무대감독 · 디자이너 · 공연스태프 등 '극장사람들'의 분야별 역할과 사명을 다뤘다. 40년 넘게 극장 일을 하면서 겪은 생생한 경험을 녹여 이들의 직업적 특징, 이들의 보람과 고뇌 등을 묘사하고 있다. 2부에서는 브로드웨이의 극장의 다양한 형태와 공연 제작 과정, 그리고 '극장 사람'이 되려면 어떤 길을 거쳐야 하는지, 된 다음 어떤 생활을 하는지에 대해 적고 있다. 오디션과 콜백 · 리허설 등 극장 일들이 얼마나 고되고 치열한 경쟁 속에 놓여 있는지, 그럼에도 불구하고 왜 많은 이들이 극장 일을 찾아 뛰어드는지, 험한 동네에서 어떻게 생존할 수 있는지 등에 관해서 현실적 조언자를 자처한다.

이 책을 읽으면서 브로드웨이 극장 환경 중 가장 부러웠던 것이 있다. 극장사람들의 권익을 보호하는 노동조합 등 다양한 이익집단이었다. 브로드웨이 극장에서 일하는 사람은 극예술노동조합의 일원이다. 배우 · 연출가 · 디자이너 · 무대감독 · 무대담당 · 의상담당 · 도어맨 · 좌석안내원 · 매표직원 등 모두가 조합 소속이다. 브로드웨이 극장의 일원이 되고자 하면 극장주는 '극장&제작자연맹'에 가입하고 모든 브로드웨이 관련 조합과 계약을 맺어야 한다. 배우와 무대감독은 배우연합회에 소속되어 있으며, 무대 디자이너는 미국무대예술가협회, 조명담당은 미국연합사업노조의 노조원이다.

조합에서는 최저 임금 · 의료보험 · 점심시간과 휴식시간 · 분장실과 화장실 조건 등을 규정해놓고 있다. 심지어 출연배우 당 최소 76cm 길이의 분장 테이블 공간이 확보되어야 한다는 조항까지 있다. 우리나라 극장들이 좀 더 선진 시스템으로 가기 위해서는 극장 사람들의 열정과 권익을 보호해줄 수 있는 장치가 필요하다고 느꼈다.

저자인 메츨러는 가족과 친지들에게 매년 극장에 관해 똑같은 질문을 받고 똑같은 답을 해주다가 아예 해설서를 쓰게 되었다고 한다. 극장에 대해 문외한이면서 브로드웨이를 궁금해 하는 저자의 지인들에게 자신의 독특한 삶과 일을 제대로 설명해주려는 충정이었다. 이 책이 극장 일자리를 찾으려는 취업준비생, 대학 공연예술 관련 학과 지망생, 그리고 나아가 멋진 공연무대가 과연 어떻게 만들어질까 궁금해 할 많은 공연예술 애호가들에게 흥미진진한 참고가 됐으면 좋겠다.

2011년 12월
김승미

Part 1
극장사람들

1장
제작자

공연이 올라가기 위해서는 반드시 '제작' Produce되어야 한다. 웹스터 영어사전은 'Produce'를 이렇게 정의한다. '볼 것, 비평받을 것을 만드는 것. 준비하여 무대 위에서 보여주는 것.' 웹스터에 따르면 '제작하는' 사람을 제작자Producer라고 부른다.

첫 단추는 대본이다. 제작자는 대본을 발견하고 읽는다. 만족스러우면 그 작품을 선택한다. 대본이 공연으로 향하는 긴 여행을 시작하는 것이다. 제작자의 막강한 파워를 암시하는 대목이기도 하다. 전문 극예술에서 제작자는 거물이며, 제1인자이고, 보스 중의 보스다. 고용하고 해고하며, 최종 결정을 내리는 인물이다. 그는 언제든 모든 것을 시작할 수 있는 사람이며, 모든 것을 멈출 수 있는 전지전능한 존재 취급을 받는다.

이런 막강한 힘에는 상당한 책임이 따른다. 우선 공연의 성공과 실패에

대한 책임이 그에게 있다. 공연이 흥행에 성공하면 대부분의 찬사가 그에게 돌아가지만, 공연이 참패를 거둔데 대한 비난 역시 최종적으로 제작자 몫이다. 이런 책임은 상당히 견디기 힘든 짐이다. 성공한 제작자는 극소수에 지나지 않는다.

누구나 제작자가 될 수 있다. 공연이 있고 투자할 돈이 있으면 여러분의 삼촌이나 어머니의 미용사, 매형의 골프 친구도 제작자가 될 수 있다. 매년 브로드웨이 시즌에 제작자로 프로그램에 이름이 오른 이들 중 상당수는 한 번도 제작경험이 없는 신참들이다. 그중 몇몇은 공연을 히트시키는 행운을 누리지만 대다수는 제작자의 길에 들어서지 말았어야 할 경우다.

출신도 다양하다. 하지만 상당수는 연출가 · 극장장 · 무대감독 · 배우 · 작가 경험을 쌓다가 뭔가 변화를 원하며 이 일에 뛰어든 사람들이다. 일부는 돈이 많아 절세 방법을 모색 중이거나, 아내나 애인 혹은 자녀가 공연에 출연하길 원해서 제작자가 되는 경우도 있다.

브로드웨이 제작자는 '미국극장&제작자연맹'League of American Theatres and Producers이 정해 놓은 노동협약과 규칙을 준수해야 한다. 이 연맹은 극장의 노동조합과 협상을 할 때 교섭단체 역할을 한다. 디즈니Disney처럼 연맹의 실제 회원이 아닌 독립 제작자의 경우 연맹의 지침은 따르지만 독자적으로 계약을 한다.

동기야 어찌되었든 누구나 제작자가 될 수 있다. 하지만 제대로 된 제작자, 특히 일류 제작자가 되는 일은 쉽지 않다. 제작자의 필수 덕목 네 가지가 있는데 이를 여럿 갖출수록 성공 가능성이 큰 것은 물론이다.

제작자의 요건

첫째, 제작자는 비즈니스에 대한 기본 지식을 갖춰야 한다. 극예술의 또 다른 명칭이 '공연 비즈니스'라는 사실을 명심해야 한다. 극예술은 분명 비즈니스다. 공연 제작은 사무실 · 직원 · 월급 · 세금 문제를 동반하는 엄연한 사업이다. 중소기업 정도를 운영한다고 보면 된다. 투자자를 찾아 자금조달에 신경 써야 함은 물론이다. 돈이 없으면 공연도 없다.

둘째, 제작자는 극장의 구석구석을 두루 꿰야 한다. 제작자가 열과 성을 다해 추구하는 성공을 거머쥘 수 있도록 그를 도와줄 우수한 인력을 선별해낼 수 있어야 하기 때문이다. 연출가 · 디자이너 · 배우들이 이런 비즈니스의 핵심 인물이다. 제작자의 잘못된 선택은 공연에 돌이킬 수 없는 재앙을 초래할 수 있다.

셋째, 어떤 공연을 선택하느냐 역시 제작자 몫이다. 형편없는 대본이 성공하지 말란 법 없듯이, 훌륭한 대본이 반드시 성공을 불러오지는 않는다. 비결은 어찌 보면 간단하다. 즐거움을 선사하고 긍정적인 평론가 리뷰를 이끌어내고 수익을 올리는 최고의 작품을 선별하는 통찰력이다.

마지막 요건은 행운이다. 제작자가 아무리 많은 돈을 퍼붓는다 해도, 또 잘나가는 유명 스타 작가와 배우, 연출가를 불러들인다 해도 무시해선 안 되는 것이 바로 운이다. 경우에 따라 문제의 핵심이 단순한 운일 경우도 있

다. 운에 의존하는 정도는 제작자의 뛰어난 경영능력으로 줄일 수 있지만 운을 무시하는 태도는 실패를 불러올 수 있다. 이 역시 극이 빚어내는 '마술'의 일부다.

지금까지 제작자의 대표적 덕목 네 가지를 꼽았지만 이 밖에도 제작을 실제로 실행하면서 부닥치는 문제들을 헤쳐나갈 지혜가 필요하다.

먼저 제작자는 공연을 찾아야 한다. 쉽지 않은 일인만큼 이를 찾는 방식 또한 다양하다. 제작자는 지인 또는 출연작품을 물색 중인 배우로부터 어떤 좋은 대본이 있는지 제보를 받을 수 있다. 작가와 작곡가가 작품을 들고 찾아오는 경우도 많다. 유명한 작가와 작곡가일 경우 기회를 쉽사리 얻을 수 있다. 무명작가는 무턱대고 막연한 심정으로 대본을 제작자에게 보내기도 한다. 아주 드물긴 하지만 대본이 훌륭한데다 운명까지 작가의 편이라면 제작자의 눈에 들어 브로드웨이 무대에 오를 수도 있다.

과거의 공연이 새롭게 각색돼 새로운 출연진으로 재공연될 수도 있다. 두세 편 정도가 매 브로드웨이 시즌마다 재공연되는 행운을 누린다. 영화의 고전이 브로드웨이 공연으로 각색될 수도 있다. 「프로듀서스」The Producers, 「성공의 달콤한 향기」Sweet Smell of Success나 「메리 포핀스」Mary Poppins가 그런 경우다.

제작자는 오프브로드웨이나 소도시 극장 둥지의 소극장에서 공연되는 소규모 공연을 브로드웨이로 '발탁'하기도 한다. 이처럼 크고 작은 극장에서 상연 중인 공연이나 이미 정평이 있는 작품들은 관객의 반응, 조명, 세트와 무대의상을 직접 가늠해봄으로써 재평가와 재탄생의 과정을 누릴 수 있

다. 이런 공연들이 대규모 브로드웨이 공연으로 재탄생할 경우 어떤 모습이 될지 또 어떤 반응을 불러올지 비교적 명확하게 예측할 수 있다.

　다시 한 번 흐름을 그려보자. 노트북과 피아노 앞에서 고된 몇 달 또는 몇 년를 보낸 작가와 작곡가가 뮤지컬 대본과 악보를 탈고한다. 그들은 자기 작품이 훌륭하고 반드시 성공할 거라 믿는다. 그들은 함께 노랫말을 만든다. 물론 자신들의 작품이 배우, 무대장치, 조명을 갖춘 공연으로 무대 위에 오를 수 있기를 간절히 원한다. 이 작품에 눈독을 들이고 브로드웨이 공연으로 큰 성공 가능성을 본 제작자가 나타난다. 그는 작가와 작곡가에게 연락을 취한다. 만나서 열띤 논의를 거친다. 마침내 모험을 걸어보기로 결심한다. 시간과 돈을 쏟아 붓기로 한다. 제작자는 자신의 직감이 옳다는 걸 증명해보이기 위해 혼신의 힘을 쏟을 것이다.

옵션Option

　　　　　　　제작자의 첫 번째 임무는 작가들과의 계약이다. 이 계약을 극장 사람들은 '옵션'Option이라 부른다. 제작자는 작가에게 사례를 하고 공연의 배타적 제작자가 될 권리를 얻는다. 예를 들어 수만 달러의 원고료를 지불하고 제작자는 6개월에서 1년, 때로는 더 긴 기간 동안 공연을 무대에 올릴 수 있는 독점권을 얻는다. 옵션 안에는 로열티 · 영화 혹은 TV 방송권 · 대본 승인 · 연출가/디자이너 조항 · 스타 혹은 비용 조항 등이 포함된다. 극작가협회The Dramatists Guild, the writer's association와 음악가

연합American Federation of Musicians은 계약과 계약 후 추가 항목에 대한 최소한의 보호장치를 마련해놨다. 하지만 작가와 제작자는 자유로운 협상을 통하여 최적의 합의점을 이끌어낼 수 있다.

어떤 작가인지 혹은 어떤 제작자인지에 따라 옵션 조항은 달라진다. 브로드웨이 극장의 절반을 소유한 슈베르트 연맹Schubert Organization 소속 제작자나 제작팀과 무명작가 사이의 옵션이라면 조항의 많은 부분이 힘센 슈베르트 연맹에 의해 좌지우지될 것이다. 원고료도 바닥 수준일 수 있다. 하지만 화려한 경력을 자랑하는 브로드웨이의 유명 작가라면 옵션 조항에 구애받지 않고 공연 과정에서 다양한 권리와 이득을 요구할 수 있다.

상연 연장이 되면 옵션 역시 연장된다. 재협상해서 조항을 바꾸는 경우도 있다. 일이 원만하게 지속된다면 작가는 옵션을 구매한 제작자와 계속 작업한다. 작가가 생각하기에 상연 과정이 매끄럽지 않거나 작품의 진의가 왜곡되었다면 작가는 옵션을 파기하고 상연을 보류하거나 다른 제작자를 물색하기도 한다.

옵션을 통해 원고료는 보장받지만 실제로 상연될지 여부까지 보장받는 건 아니다. 만약 작가와 작곡가의 작품이 1년 간 옵션을 맺고, 제작자가 브로드웨이에서 상연할 의사가 뚜렷하다고 치자. 작가와 작곡가는 일의 순탄한 진행에 만족하고 작품 자체에 대한 상담에 들어가 작품을 수정하는 데까지도 동의한다. 이듬해나 그 다음해 제작자는 자본조달과 투자가 물색, 공연 스태프와 배우 섭외, 무대 디자인, 리허설 준비, 첫 공연 파티 준비 등

으로 눈코 뜰 새가 없을 것이다. 이 모든 일은 옵션이 종료되기 전에 마무리
되어야 한다.

자금 조달 Capitalization

제작자가 옵션을 통해 작품을 구했다면 개막
하는데 필요한 자금을 조달해야 한다. 무대 디자인, 리허설, 극장 대관, 첫
공연 광고 등에는 막대한 돈이 들어간다. 얼마나 많은 비용이 소요될지 파
악하고 모금하는 일을 '공연 자금조달'Capitalizing the show이라 부른다. 공연
은 이 초기자본으로 일단 무대에 오른다. 공연이 실제 상연되는 동안 티켓
판매 등 수입으로 배우나 스태프의 급여 등 주당 운영비를 충당한다.

오늘날 브로드웨이 대형 뮤지컬은 적어도 수백만 달러 이상의 제작비가
소요된다. 돈이 얼마나 필요할지 제작자는 어떻게 따질까? 제작자의 비즈니
스 경험과 극장에 대한 지식이 빛을 발하는 순간이 바로 이때다. 작가와 프
로덕션과의 기초 협약을 바탕으로 제작자는 몇 명의 전문배우가 필요할지
가늠한다. 배우연합회Actors' Equity Association에서 배우들의 출연료를 산정한다.
제작자는 스타 배우들의 예상 출연료를 어림잡아 계산한다. 제작자는 대본
을 가지고 유명 배우들에게 접근해 즉석에서 출연료 협상을 하기도 한다.
만약 제작자가 세트, 조명, 무대의상 등을 맡을 디자이너를 미리 생각해
두었다면 각각의 경비에 대한 대략의 예상금액을 산정해달라고 의뢰할 수
있다. 연출가는 공연의 무대를 만들고 운영하는데 몇몇의 무대담당자와 의

상도우미가 필요할지 계산하고 각각의 조합으로부터 명시된 임금을 공지받는다. 그리고 이전의 경험에 기초해 광고 비용, 대관 비용, 무대 설치, 조명기구 임대 등 수백 가지의 잡다한 비용을 계산한다.

이런 계획과 논의를 거친 후 제작자와 그의 고문단 그리고 회계사들은 머리를 맞대고 상연에 필요한 총 예상경비를 계산해낸다. 이 예상경비는 만일의 추가 경비 소요에 대비해 넉넉하게 잡아놓는 것이 보통이다.

회사나 지인들 이외에 공개적인 경로로 자본을 조달할 경우 제작자는 법에 따라 제작 예상 비용을 공표해야 한다. 이를 보고 투자자들은 일정금액에 대한 공연의 포인트(지분)를 사들인다. 이익이 나면 그 지분만큼 배당을 받는다. 따라서 제작자가 충분한 자금을 확보하지 못한 채, 또는 예상 이익보다 많은 돈을 유치해 공연을 제작하는 것은 금물이다.

투자자 물색

제작자는 투자자를 찾아 필요한 자본을 조달함으로써 그 제작팀은 비로소 성공의 기회를 잡을 수 있다. 제작자가 투자자를 구하는 방식에는 크게 세 가지가 있다. 2003년 가을 유명 팝가수 보이 조지가 출연한 브로드웨이 공연 「터부」Taboo에서 로지 오도넬Rosie O' Donnell이 그러했듯이 자기 돈을 싹싹 긁어모아 투자할 수 있다. 또 이전에 그의 공연에 투자한 투자자를 다시 한 번 유치할 수 있다. 마지막 방법으로 잠재적 투자자를 끌어들이기 위해 '워크숍 프로덕션'Workshop production(가장 처음 열

리는 예비 단계의 공연), 또는 '후원자 오디션' Backer's audition (투자자들에게 작품을 보여주는 소규모 리허설)을 할 수 있다.

만약 제작자가 자신의 종자돈을 투자한다면 공연의 포인트(지분)를 모두 갖게 되고 공연이 성공하면 과실을 모두 가져간다. 하지만 이는 극소수만 가능한 방법이다. 슈베르츠Schuberts · 네덜란더스Nederlanders · 주잠신스 The Jujamcyns와 디즈니Disney 같은 브로드웨이 제작사들에게나 가능하다. 자기 돈 만으로 공연을 제작할 곳은 많지 않다.

제작자가 다른 투자자를 찾는다면, 지인 중에서 돈이 있거나 과거에 브로드웨이 공연에 투자했던 경험이 있는 사람부터 연락을 취할 것이다. 브로드웨이 공연 투자는 실패하는 경우가 더 많지만, 장래의 큰 성공을 기대해 끈질기게 투자하는 사람들도 있다.

후원자 오디션은 작가가 스토리를 전하고 악보를 쓴 작곡가가 함께 진행하는 비공식 공연 발표다. 호텔이나 스튜디오 또는 극장을 하루 대관하여 이루어진다. 악기는 피아노 하나로 충분하다. 좀 더 큰 규모의 '워크숍'은 공연의 축소판으로 일부 배우가 출연하기까지 한다. 무대의상과 소품 · 무대장치의 일부가 포함되는 경우도 있다. 이런 워크숍은 대개 극장에서 열린다. 발표 목적은 잠재적 투자자들에게 공연을 직접 선보임으로써 더 많은 투자를 이끌어내려는 것이다.

잠재적 투자자가 투자 의도를 밝히면 제작자는 그들과 파트너십 계약을 한다. 이런 식으로 웬만큼 자금이 모이면 실행 단계로 옮겨간다.

제작진 Production Team

　　　　　　　　제작비를 조성하고 웬만한 파트너십 계약이
된 뒤에는 공연에 필요한 사무직과 제작진을 구성해야 한다. 뉴욕에서 정
기적으로 공연하는 제작자들은 사무실과 내부 제작팀 등 상설 조직을 갖고
있다. 예를 들어 슈베르트 · 네덜란더스 · 주잠신스와 디즈니의 내부 제작
팀들은 브로드웨이 공연 바닥에서 이미 정평이 났다.

　먼저 제작자는 제너럴 매니저 General manager라고 불리는 직책을 임명한다.
대개 자신의 의중을 잘 아는 오른팔 격으로 제작팀의 선임급 중에서 고른
다. 제작자와 제너럴 매니저는 공연과 관련된 일체의 의사결정을 의논한다.
제너럴 매니저는 제작자 부재 시 제작자와 버금가는 의사결정 권한을 갖기
도 한다. 현명한 제작자라면 본인처럼 사업과 극장에 관한 빠른 판단력을 소
유한 인재를 제너럴 매니저로 앉혀 놓을 것이다. 유능한 제너럴 매니저가 없
는 공연은 이미 성공 가능성을 한 단계 낮춘 채 일을 시작하는 셈이다.

　공연의 예술적 측면에서 가장 중요한 사람은 뭐니뭐니해도 연출가다. 투자
단계에서부터 연출이 정해지기도 한다. 공연의 가능성을 현실화시키고 캐스
팅과 무대디자인을 돕는 일도 한다. 제작자는 이미 능력을 검증받았거나 잘
아는 지인 중에서 연출가를 골라 여러 작품에서 인연을 맺는 경우가 많다.

　완성대본에 대한 옵션을 체결했을 경우 그 대본에 이미 연출이 내정되어
있는 경우도 있다. 공연이 오프브로드웨이식 소규모 극장에서 브로드웨이

의 대형 극장으로 '승격'될 때에도 마찬가지다. 어떤 상황에서도 연출가에 대한 제작자의 신뢰가 중요하다. 공연의 예술적 성공은 대부분 연출의 영역이다.

디자이너 영역이 늘고 있다. 대부분 리허설 시작 이전 단계에서 참여한다. 연출 작업을 용이하게 하기 위해서다. 디자이너가 투자 단계부터 참여하는 경우도 있다. 스타 디자이너의 경우 그들이 공연에 참여한다는 사실만으로 투자자 확보에 도움을 줄 수 있다. 또 디자이너들은 공연 예산을 짜는데도 도움을 준다. 디자이너가 맡은 일은 무대 세트·소품·조명과 의상 등이다. 여기에 뮤지컬 사운드 디자이너와 헤어와 메이크업 디자이너까지 필요할 수 있다. 근래에는 특수효과 디자이너도 자주 쓰인다. 물론 한 디자이너가 여러 일을 겸하기도 한다.

뮤지컬의 경우 안무가도 필요하다. 수잔 스트로먼Susan Stroman(미국의 연출가·안무가·영화감독·배우)을 영입한다면 연출과 안무를 동시에 해결할 수 있다. 안무가는 무대 위에서 배우들의 음악과 어우러진 동작을 하도록 훈련시킨다. 이 동작은 춤이 될 수도 있고 또는 배우들이 단순히 음악에 맞춰 움직이는 가벼운 동작일 수도 있다.

다음 차례는 무대감독이다. 무대감독은 같은 제작자나 연출가와 오래 작업하는 경우가 많다. 무대감독은 연출가의 오른팔로 연출가가 필요로 하는 것을 꿰뚫어 봐야한다. 공연과 관련된 대부분의 일은 제작자·제너럴 매

니저 · 연출가 · 무대감독 이 네 명이 결정한다고 보면 된다. 다음 장에서 보충 설명할 예정이다.

만약 제작진 중에서 컴퍼니 매니저Company manager를 맡은 사람이 없을 경우 총무가 고용된다. 총무는 계약 · 임금 · 일일 경비 · 항공권 · 티켓 판매 · 호텔 예약 등 회사 구성원과 직접적으로 관련된 모든 일을 다룬다.

그리고 제작 사무실 직원 · 보조직원 · 변호사 · 홍보 담당 · 캐스팅 담당 · 회계사들이 고용된다. 눈덩이가 산 아래로 굴러가면서 커지듯이 아이디어에서 출발한 공연은 대본과 제작을 거쳐 하나의 큰 비즈니스로 발전한다.

제작자는 미리 극장을 예약한다. 일정기간 극장을 빌려야 하기 때문에 첫 공연 날짜도 정해진다. 스타 배우와의 계약은 진행 초기단계에서 한다. 투자유치나 언론홍보에 도움이 되기 때문이다. 배역 모집공고가 나가고 오디션 날짜가 잡힌다. 오케스트라를 위한 악보 편집이 진행되고 음악감독이나 지휘자가 영입된다. 오케스트라 섭외 담당이 정해지고 음악가조합Musician's Union 소속 회원들에게 연락해 오케스트라 단원을 모집한다.

세트 · 조명 · 무대의상 디자인이 정해지면 바로 제작감독Production supervisor · 무대제작 · 조명담당 · 소품담당 · 무대의상 담당과 음향담당이 정해진다. 무대장치와 무대의상을 담당할 외부 회사도 선정된다.

공연 아이디어 단계에서 자금조성을 거쳐 소요 인력을 고용하는 데까지 6개월 정도가 소요되는 게 보통이다. 그리고 공연 개막까지 또다시 6개월 혹은 1년이 걸릴 수 있다. 제작자는 수백 가지의 세부사항들과 법규 · 마감

일·구매·계약과 각종 준비사항을 마무리하고, 이는 제너럴 매니저·컴 퍼니 매니저·무대감독·고문변호사가 협업해서 한다. 공연 제작이라는 직업은 일반 직장의 하루 8시간 근무를 훨씬 넘어서는 고된 작업이다.

제작 진행

오디션을 통해 배역이 결정되고 출연계약을 한 뒤 공연연습이 시작된다. 초기의 연습은 리허설 스튜디오에서 열리는 것이 보통이다. 제작자와 작가가 이따금 참관하지만 공연연습은 어디까지 나 연출의 영역이다. 계약된 회사에서 무대와 조명기구를 설치한다. 배우 들의 무대의상도 제작에 들어간다.

추가 지출이 발생하면 그 자금을 조달할 방법을 모색한다. 주요 부대시 설과 값비싼 물건들은 손해보험에 가입하는 것이 보통이다. 배우나 제작팀 의 사고 상해에 대비한 보험에 든다. 아울러 극장 사용을 확약받는 계약서 를 교환한다. 세무사와 변호사 같은 전문가들과 조합 및 소속사들이 만난 다. 문제나 실수가 발생해 일이 지연되기도 한다. 소소한 것까지 치면 결정 할 일이 끊이지 않는다.

어느 것 하나 중요하지 않은 게 없다. 모든 참여자는 늘 권한의 정점에 있는 제작자와 얘기하고 싶어 한다. 모든 일은 신속히 결정되어야 한다. 웬 만한 일은 제작자의 손을 거쳐야 한다.

첫 공연이 끝나고 히트할 조짐이 보이면 제작 단계의 압박감이 줄어들면서 결정할 일거리도 줄어들기 시작한다. 상황이 안정되고 임금과 대관비, 소요경비가 원활히 지불된다. 공연 광고비 재원도 넉넉해지고 공연이 더 잘되는 선순환에 접어들면서 재정이 넉넉해진다.

홍보 담당은 잘되면 잘 되는대로 안 되면 안 되는대로 공연을 열심히 알린다. 장비를 수리하거나 교체할 경우도 생긴다. 새로운 배우가 필요할 수도 있다. 만약 장기공연이 될 정도로 대박이라면 매년 성대한 축하파티 계획도 세워야 한다. 이런 일들이 제작자의 몫이다. 공연 제작에는 큰 책임이 뒤따른다. 공연이 끝나 비용이 지불되고, 투자가들에게 수익금이 배당되고, 감사 또는 양해 편지가 발송되기 전까지 제작자의 일은 끝나지 않는다.

필자 스스로 브로드웨이 공연을 제작한 경험은 없다. 하지만 몇몇 브로드웨이 제작자와 긴밀히 일한 경험은 있다. 브로드웨이 최고의 제작자에서 최악의 제작자까지 다양한 제작자들을 가까이서 보았다. 최고의 제작자들과 함께 일하는 것은 영광이었고, 최악의 제작자와 일할 때는 박한 보수와 상관없이 후회스러웠다. 하지만 공통점은 많은 교훈과 가르침을 얻었다는 것이다. 제작자라는 자리는 결코 아무나 할 수 있는 일이 아니다. 앞서 누구든 제작자가 될 수 있다고 했지만 단서가 있다. 누구든 돈이 많거나 많은 돈을 끌어들일 수 있다면 제작자라는 명함을 새길 수 있지만, 그 가운데 제대로 일을 처리할 수 있는 이는 극소수다.

2장
연출가

 연출가는 의심의 여지없이 제작자가 뽑는 사람 중 공연을 성공시키는데, 그중에서도 작품성 평가 면에서 가장 중요한 사람이다. 연출가의 비전과 상상력·리더십을 통해 대본은 인쇄된 종이 책자에서 살아 숨 쉬는 공연으로 거듭난다. 훌륭한 연출가는 다소 엉성하고 위태로운 대본을 근사한 예술작품으로 빚어낸다. 서투른 연출가는 훌륭한 대본을 가져다 휴지로 둔갑시킨다. 피할 수 없는 요소와 예측 불가능한 상황이 공연의 성패에 적잖은 영향을 미친다. 하지만 배우와 더불어 기술적·예술적 요소들을 이끌어내고 제대로 된 물건을 만들어내는 책임은 연출가에게 있다. 따라서 공연의 성패에 대한 궁극적 책임은 제작자와 함께 연출가에게도 있다.

 연출가는 대본을 분석하고 관객의 정서를 이끌어나가는 사람이다. 물감(배우)과 캔버스(무대), 자신의 영감(대본)으로 그림을 그리고 관객은 이를

보고 듣고 느끼며 극장을 떠난 후에도 오래도록 기억에 간직한다.

앞서 제작자를 극장 사람들의 1인자라고 칭했다. 그렇다면 공연 전체를 꿰뚫어보며 현장에서 이끌어가는 연출가는 무언가? 대장이 두 명인가? 어떤 면에서 대장은 두 명이다. 연출가와 제작자의 관계는 상당히 불안정하다. 전통적으로 예술적인 면에서 연출가는 공연의 리더다. 연출가의 생각과 방법 그리고 해석은 공연의 형태와 구조의 뿌리를 이룬다. 이미 비유했지만 연출가는 화가와 흡사하다. 하지만 캔버스와 물감을 돈 주고 사서 제공하는 사람은 제작자이기에 제작자는 작품에 대한 책임을 연출가에게 지운다. 연출가는 예술가로서 현장을 책임지지만 제작자는 후원자이다. 비즈니스가 난항을 겪으면 연출가는 자신의 예술가적 기질과 상관없이 방향을 바꿔야 하는 경우도 있다. 그것이 여의치 않을 경우 제작자는 새로운 연출가를 영입한다.

이런 숨겨진 긴장과 갈등을 피할 도리는 없을까? 개성 만점인 제작자와 연출가가 수백만 달러의 제작비가 들어가는 브로드웨이 대형 뮤지컬 작품에 관해 하나에서 열까지 같은 의견을 갖기란 불가능하다. 열심히 광고홍보를 하다가 연출가를 바꿨다는 소식을 전하고 싶지는 않을 것이다. 이런 시행착오를 피할 도리는 없을까?

당연한 이야기지만 처음부터 훌륭하고 원만한 적임자를 연출가로 선택해야 한다. 제작자가 유망한 연출가 몇을 놓고 고민할 때 공연에 대한 그들의 생각과 방향, 접근법 등에 대한 철두철미한 조사와 논의가 필요하다. 제

작자는 연출가와의 이전 관계나 그의 평판에 기초하여 연출가의 개인적인 면 역시 고려해야 한다. 다각도로 검토해 반목하지 않고 함께 일할 수 있는 연출가를 택한다. 여기에는 제작자의 사업적 감각이 절대적이다.

필자가 브로드웨이 공연에서 처음 일하게 됐을 때 무대감독이었다. 제작자는 공연의 세세한 표현까지 자신이 시키는 대로 따라주는 연출가를 고용했다. 연출가는 자신의 예술적 소신을 펼칠 길이 없었다. 연출가는 신참 축에 들어 향후 브로드웨이 경력을 쌓기 위해 제작자의 요구에 순순히 따랐다. 공연은 제작과정에서 여러 문제를 노출했고, 주요 멤버들의 현명하지 못한 결정들로 인해 뒤죽박죽이 돼버렸다. 우려한대로 공연은 세간의 혹평을 면치 못했고 금세 막을 내렸다.

제작자와 연출가의 관계는 특별하다. 현명한 제작자는 연출가의 영역을 존중한다. 마찬가지로 프로 연출가는 제작자의 제안이나 비평을 흘려듣지 않는다. 제작자와 연출가 모두 성공을 바란다는 점에서는 똑같은 것이다. 셰익스피어의 표현대로 '연극은 바로 그것' 이다.

제작자와 연출가가 설사 친구 사이라 해도 연출가 채용 때에는 정식 계약을 한다. 브로드웨이의 연출가 계약은 무대연출가&안무가협회(이하 SSD&C) The Society of Stage Directors and Choreographers 에서 관리한다. SSD&C는 최저임금을 정하고 계약 중인 연출가를 보호하는 조건 등을 내세운다. 조건에는 임금과 로열티, 비용 처리 등이 포함된다.

연출가의 보수는 협상을 통해 정한다. 다른 경우와 마찬가지로 연출가의 경력과 이전의 성공 빈도에 따라 수준이 결정된다. 스타 배우가 있듯 스타 연출가들이 있다. 연출가는 주당으로 보수를 받거나 연습 초반과 중반, 개막일 등 세 번에 나눠 지불을 받기도 한다. 또한 연출가는 로열티 협상을 한다. 공연이 장기공연으로 갈 경우 로열티는 주당으로 지불된다.

지난한 작업

연출가는 배우를 통해 대본과 청중 사이의 간극을 메운다. 작가가 정한 이야기와 인물의 설정에 따르면서도 자신이 정한 무대장치 · 소품 · 의상을 통해 대사 하나하나가 살아 숨 쉬는 공연으로 만들어야 한다. 연출가의 지휘 아래 친구들이 만나고 적 또는 연인들이 관계를 꽃피우며 인물의 감정이 드러난다. 또 연출가는 극적 왜곡과 반전을 통하여 관객들이 단순히 대사를 듣는 것이 아니라 그 이면에 담긴 감정과 의미를 이해할 수 있도록 한다. 주어진 무대 환경 안에서 배우의 재능과 대사와 음악을 조화시키는 일은 쉽지 않다.

학교에 입학해 연출가 수업을 듣는 학생, 연출가의 일 처리가 불만스럽고 자신이 더 잘 할 수 있을 거라 생각하는 배우, 자신의 작품을 연출가들이 해석하는 방식에 한 번도 만족하지 못한 작가, 아니면 돈이 많아 공연 연출가를 한 번 해보고 싶다고 불현듯 생각한 사람 등 연출가는 도처에서 태어난다. 그중 일부가 재능과 영감을 뿜어내며 성공하고 대다수는 실패한다.

바로 재능에서 운명이 갈린다.

프리 프로덕션 Pre-Production

　　　　　　　　배역을 정하고 제작진을 채용하기에 앞서 연출가는 작가 · 작곡가와 함께 스토리, 인물, 감정, 극의 방향, 대본과 악보의 의미에 관해 오랜 토의를 한다. 작가의 작품을 무대 위에 옮겨놓아야 하는 연출가는 작품을 완전히 파악해야 한다. 공연의 바탕은 대본이며 연출가는 자신이 만들어가는 세상에 몰입한다. 이야기는 극적 동작과 더불어 극적 요소로 나뉜다. 등장인물은 이야기의 비중과 상호관계에 근거해 해석된다. 대화가 진행되고 각색된다. 음악은 감정을 자극하고 극적 효과를 높인다. 이러한 과정을 거치면서 대본은 6개월 혹은 1년에 걸쳐 부단히 수정된다.

　　디자인팀이 구성돼 연출가와 공연 구상을 논의한다. 이후 무대장치 · 조명 · 무대의상 디자인 안이 제출되면 연출가는 자신의 예술적 구상과 작가의 의도가 제대로 반영되었는지 판단해본다. 생각하고 해결할 문제가 곳곳에서 발생한다. 무대장치가 공연의 격을 높였는가, 아니면 오히려 낮췄는가. 무대의 출입문과 창문의 설정은 적절한가, 탁자와 의자가 위치가 제대로 구비되었는가. 조명이 적절한 분위기와 효과를 만들어내는가. (실제로 설치가 끝나 조명을 켜기 전까지 이를 확인할 길이 없는 경우도 있다.) 무대의상이 상황에 어울리는가, 또 배우의 움직임에 지장을 주지는 않는가. 여러 요소들이 공연의 흥미를 유발시키고 배우를 잘 부각시키는가, 아니면 배

우가 무대장치에 묻히고 무대장치가 배우의 동선을 방해해 배우를 어려움에 빠뜨리지는 않는가.

작업을 마무리짓기에 앞서 무수한 경우의 수를 가급적 많이 검토해봄으로써 이후에 발생할지도 모르는 값비싼 수정과정을 줄여야 한다. 수십만 달러 들인 첨단 무대장치가 발주 6개월 뒤 극장에 도착하고 보니 연출가의 기대와 영 딴판이라면 이보다 더 큰 낭패가 있을 수 없다. 디자인팀과의 원활한 의사소통을 위해서는 디자인에 대한 연출가의 이해도가 높아야 한다. 디자이너에게 "당신 마음대로 하시오"라고 하는 연출가는 드물다. 디자이너의 노력과 그들의 작업을 존중하면서도 공동의 목적을 위해 협력하는 연출가가 바로 프로 연출가다.

캐스팅

오늘날 많은 브로드웨이 공연은 '패키지' package로 진행된다. 패키지란 투자와 공연연습이 시작되기 전에 캐스팅 등 공연의 일부 요소들을 미리 계획·준비하는 것을 일컫는다. 패키지에는 인기작가 또는 작곡가와 유명한 연출가, 그리고 한 명 혹은 그 이상의 스타가 포함된다. 이들은 공연에 깊숙이 관여하면서 공연에 대한 대중의 관심을 유발하고 투자 유치를 돕고 궁극적으로 공연의 성공 요소로 이바지한다.

디즈니 사의 뮤지컬 「라이언 킹」이 패키지의 한 예다. 브로드웨이 뮤지컬

은 영국 가수 엘튼 존Sir Elton John과 작곡가 팀 라이스Tim Rice의 합작으로 시작
돼 연출가 줄리 테이머Julie Taymor가 합류했다. 이 경우 자본력이 확실한 디
즈니의 자체 제작으로 투자자를 꼭 모집할 필요가 없었다. 하지만 공연 광고
에 출연할 스타의 이름을 강조함으로써 일반의 관심을 끌 수 있었다.

1950년대 콤든과 그린Betty Comden and Adolph Green(20세기 중반 대중적 사랑
속에 큰 성공을 거둔 뮤지컬 듀오, 미국 할리우드 뮤지컬 영화 및 브로드웨
이 공연에 출연)의 히트작을 재연한 2001년 뮤지컬 「벨이 울린다」Bells are
ringing가 한 예다. 인기 브로드웨이 스타 페이스 프린스Faith Prince가 빌리 할
리데이Billie Holliday 역을 맡았고, 상대적으로 덜 알려진 연출가 티나 랜도Tina
Landau가 패키지로 뭉쳤다. 뮤지컬 「라이언 킹」은 대히트였지만 「벨이 울린
다」는 성공하지 못했다. 필자는 두 공연 모두 무대 담당으로 일했다.
　스타배우 패키지는 연출가가 결정되기 전 제작자에 의해 결정되기도 한
다. 제작자는 보통 연출가의 결정에 따르지만, 스타배우의 캐스팅에서 연
출가가 배제되는 경우도 있다. 하지만 그 밖의 캐스팅 결정권은 거의 연출
가에게 있다.

　연출가 · 작가 · 스타배우 · 안무가 · 음악감독 · 무대감독에 이르기까지
캐스팅 과정에서 자신의 의견을 내놓을 수 있다. 연출가가 그들의 의견을 묻
기도 한다. 하지만 최종 결정은 제작자가 내린다. 다만 연출가는 머릿속에
완벽한 구상을 가지고 인물과 공연 스타일을 결정해야 한다. 연출가는 공연
의 전체적 구상에 맞는 배우들을 선별하는 과정에서 많은 것들을 고려한다.

배우는 자신의 연기 능력에 따라 역할이 결정되는 것이 보통이다. 공연에 춤 동작이 많을 경우 캐스팅은 배우의 춤 실력에 크게 좌우된다. 마찬가지로 노래를 바탕으로 한 공연의 경우 가수가 유리하다. 하지만 겉모습이나 신체유형 등에 의해 발탁되는 경우도 있다. 몇 주 혹은 몇 달에 걸친 오디션에서 연출가는 대본의 등장인물에게 필요한 능력을 평가한다. 연출가는 여러 배우들이 역할을 바꿔 연기하도록 하며, 그들의 노래와 춤 실력을 평가하고 외모도 고려하여 대본과 악보에 생명력을 불어넣어줄 완벽한 조합의 연기자들을 찾는다.

배우들의 능력을 보고 판단하기 위해서는 무엇보다 연출가 자신의 안목이 있어야 한다. 그래서 유능한 연출가 중에는 연기 경험이 있는 경우가 많다.

리허설

배우와 연출가에게 리허설 즉, 공연연습은 삶의 일부와도 같다. 리허설은 고된 과정이지만 더디게 진행되는 계획적·창조적 과정을 통해 대본은 하나둘 살아 숨쉬기 시작한다.

리허설을 하는 동안 연출가는 카멜레온이 돼야 한다. 각기 다른 예술 분야 전문가가 될 수 있어야 한다는 뜻이다. 연출가는 친구이자 선생님이며 독한 훈련 담당 하사관이었다가 인자한 성직자가 되기도 한다. 연출가는 심리학자이자 엄마·형제가 되기도 한다. 연출가는 영감 그 자체이며 때로는 조용히 때로는 시끄럽게, 가끔은 심각하게 때로는 유머러스하게, 스

트레스를 최소로 줄이는 가장 창의적인 작업장을 만들어낸다. 배우는 대사를 외우고 안무를 익히며 노래를 소화해야 한다. 이 모든 일이 연출가의 예술적 구상과 제작시간표에 따라 완벽히 진행되는지를 확인하는 것 또한 연출가의 몫이다.

매일매일 한 계단 한 계단, 하나하나씩 연출가는 자신의 구상에 따라 공연의 가닥을 잡고 만들어나간다. 그는 무대 위 배우의 블로킹Blocking을 결정한다. 연출가는 배우들이 맡은 역할을 해석하도록 또 그들의 관계가 다른 인물과 섞이도록 돕는다. 연출가는 배우들이 작가가 의도한 바와 같은 의미로 대사를 처리하는지, 무대에서 가장 먼 곳까지 대사가 전달되는지 확인한다. 연출가는 안무가가 만든 안무를 각각의 장면에 삽입한다. 연출가는 목소리를 혼합하고 음악감독과 더불어 이 목소리에 필요한 극적 효과를 내는 음향을 넣는다. 연출가는 갖가지 무대 요소가 통일되어 공연의 전체 구상에 맞게 유동적으로 작동하는지 확인한다. 무대장치는 배경이 되고, 조명으로 알맞은 분위기가 만들어지며, 배우는 무대의상을 통해 실제 맡은 인물로 분한다.

필자는 대학 시절 네 편의 공연을 연출했다. 20여 편의 연기경험과 몇 편의 무대 작업을 거치는 동안 연출가로서의 나 자신을 시험해보고 싶었긴 것이다. 첫 연출 작품으로 내게 특별한 의미를 지닌 공연을 택하고 싶었다. 로버트 앤더슨Robert Anderson의 「아버지의 노래」를 선택했다. 동료들 모두에게 하나의 도전이었다. 특히 자신보다 훨씬 나이든 역할을 연기해야 했던

두 배우에게는 하나의 시험이었다. 우리는 환상적인 시간을 보냈다. 관객의 호응이 좋았다. 그 결과 연극과에서 수여하는 '뛰어난 연출가상' Outstanding Director Award을 수상하기도 했다.

이듬해 1972년에는 골디 혼 주연의 영화로 만들어진 레너드 거쉬Leonard Gershe 작「나비처럼 자유롭게」Butterflies Are Free를 연출했다. 다음으로 오하이오 고등학교에서 닐 사이먼Neil Simon 작「이상한 커플」Odd couple의 연출 제의를 받아 일했다. 그리고 마지막 학기에는 에이브러햄 링컨에 대한 극「로우 온 하이」Low on High를 연출했다. 이 작품은 필자의 석사학위 프로젝트이기도 했다.

필자의 연출가 경력이 브로드웨이에서는 미약하지만 맡은 바 일에 충실했다. 브로드웨이 공연의 연출가처럼 무대 위와 주변에서 발생하는 크고 작은 일들을 열심히 처리했다. 난제와 역경을 맞더라도 관객이 오래 기억할 만한 작품을 만들어 내기 위해 힘썼다. 대본을 스스로 선택했고,「로우 온 하이」에서 버튼 러셀Button Russell의 도움을 받은 일 외에는 작가의 도움 없이 대본을 분석하고, 배우와 배역을 결정하고, 기술적 문제를 처리하고, 디자이너와 함께 예술적인 결정을 내리고, 리허설 일정을 확정하고, 배우들의 역량을 맘껏 펼치도록 도왔다. 다른 연출가처럼 반응이 좋든 별로든 최종 결과에 책임을 졌다. 다른 공연에서 다른 역할을 맡았던 경험이 연출가가 되었을 때 많은 도움을 주었다. 배우로서의 경험이 특히 그랬다. 또 연출가로서의 경험은 대규모의 공연 제작에 무엇이 필요하고 그것이 얼마

나 힘든 일인지를 일깨워주었다.

다시 연출을 맡고 싶은가? 아마 그럴 것 같다. 오프브로드웨이나 대학의 초청 연출가 정도면 될 것 같다. 연출가를 맡으면서 멋진 시간을 보냈고 결과는 대만족이었다. 하지만 계속해서 연출가를 맡지 않은 이유는 그것이 내 목표가 아니었기 때문이다. 설사 연출가로서 장래성이 있다 해도 다른 길을 선택했을 것 같다.

개막 공연 이후

공연이 시작되면 연출가에게 어떤 일이 벌어질까? 모든 노고와 좌절, 도전, 수정, 숱한 밤샘 작업과 긴 긴장의 날들을 뒤로 하고 박수와 호평까지 받았다면? 공연이 히트를 치고 일정 기간 지속될 경우 연출가는 가끔씩 극장에 들러 공연을 지켜보고 헐거운 부분을 조인다. 새로운 스타가 공연에 합류할 경우 연출가는 당분간 상주하는 것이 보통이다. 공연이 지방 순회를 시작할 때도 연출가가 뒤따르는 경우가 있는데 보통 1년을 넘기지 않는다. (지방 순회공연에 관해서는 뒤에 자세히 다룰 예정이다.)

공연이 실패할 경우는 상황이 180도 다르다. 보통 사람과 마찬가지로 연출가도 실업자가 된다. 운이 좋거나 이름 있는 연출가라면 다음 작품을 맡을 수 있다. 만약 공연이 히트를 친다면 순식간에 공연 제의가 몰려올 것이다.

안무가

안무가 역시 한 명의 연출가다. 수잔 스트로만이 연출과 안무를 다 맡은 「프로듀서스」와 「영 프랑켄슈타인」Young Frankenstein에서처럼 한 사람인 경우도 있다. 하지만 각각의 디자이너가 맡은 책임이 따로 있듯이 연출가와 안무가 역시 다른 영역이다.

안무가는 무대 위 연기자들의 움직임을 도맡는다. 춤과 노래가 있는 뮤지컬의 경우 안무가가 따로 있다. 「42번가」와 같은 유명 뮤지컬의 경우 안무가는 모든 동작을 책임진다. 배우가 춤을 추지 않더라도 무대 위에서 움직일 경우 역시 안무 동작이 필요하다. 예를 들어 공연이 자연스럽게 다음 장으로 넘어가는 효과를 만들어내기 위해 연기자 스스로 소품과 무대장치를 옮기는 경우가 있다. 안무가는 체계적으로 공연의 스타일을 유지하면서 이러한 동작들을 만들어간다.

연출가와 안무가의 공동 작업은 매우 중요하다. 연출가는 전체를 담당하지만 일반적으로 춤 장면은 안무가에게 맡긴다. 공연의 스타일에 관해 연출가와 안무가의 합의는 필수적이지만 그들은 각자 자신이 맡은 부분을 담당한다. 연출가가 무대장면과 연기를 맡으면 안무가는 춤동작을 짠다. 연출가는 춤이 전체 공연과 조화를 이루는지, 등장인물과 분위기 면에서 공연과 흐름을 같이 하는지 확인한다.

안무가는 수년 간 훈련을 한 전문 무용수인 경우가 대부분이다. 대개의

경우 이전에 브로드웨이 공연에서 무용수로 일했던 경력이 있다. 물론 무용수라고 모두 안무가가 될 수는 없다.

음악감독

악보 · 노래 · 가사와 오케스트라에 관련된 모든 일을 진두지휘한다. 음악감독은 연기자들이 악보에 맞게 부르는지 가사가 명확하게 청중에 전달되는지를 확인한다. 오케스트라 협연과 관련하여 작곡가와 공동 작업을 할 수도 있다. 음악감독은 오케스트라에 어떤 악기가 필요할지 결정하고 대행사를 통해 오케스트라 단원을 모집한다.

음악감독은 공연의 음악을 전반적으로 책임진다. 그는 모든 리허설에 참석하고 배우들을 지도하며 연출가와 더불어 공연의 목적에 맞게 배우들의 뮤지컬 연기를 지도한다. 또 공연이 진행되는 동안 상주하면서 오케스트라 지휘를 맡는 것이 보통이다.

3장
작가

가구가 드문드문 놓여 있는 뉴욕 시 한 아파트에 작가가 편히 앉아있다. 창문 아래로 유명한 역사적 건물이나 거리, 오밀조밀한 골목길이 내려다보일 것이다. 밖에서는 자동차 소음과 경적 소리가 들리고 아파트 안에는 이따금 벽과 바닥에서 삐걱거리는 소리가 새 나온다. 낡았지만 단단한 사무용 의자에 작가는 앉아있다. 종이가 수북한 책상 위에는 작가의 컴퓨터가 놓여 있다.

바로 옆에는 반쯤 먹다만 미적지근한 소다수와 시리얼 박스가 있다. 컴퓨터 화면에는 포스트잇 몇 장이 붙어있다. 책 쓰는데 방해가 끊이지 않는다. 10대 아들은 용돈 달라고 칭얼대고 신용카드 회사 영업사원의 판촉전화가 걸려오는가 하면, 짜증이 가득한 얼굴로 이웃집 주민은 아스피린 두알 없느냐고 문을 두드린다. 작가는 반바지와 티셔츠 차림에 양말도 신지

않은 꾀죄죄한 모습이다. 사흘째 깎지 않은 수염이 덥수룩하다. 그는 글을 쓰고 있다.

글은 더디게 나간다. … 배경을 설정한다. … 대사가 구체화된다. … 배우들이 살아 숨 쉬는 듯하다. … 글이 조금씩 진척을 보인다. … 주변의 방해 요인에도 불구하고 작품은 완성도를 더해간다.

이런 식이다. 글을 쓴다는 것은 외롭고 고독하며 고통스럽다. 특히 목과 등, 어깨에 가해지는 육체적 고통도 만만찮다. 하지만 자신의 원고 속에서 살아가는 작가의 기쁨은 자신의 창조물을 만들어낸다는 것이다. 그 작품 속에서 그는 또 다른 인생을 산다. 작품 속에서 사람을 만나고 대화하며 인간관계를 쌓고 고통과 기쁨·사랑과 분노·증오를 나눈다. 재능 있는 작가의 아이디어는 인고의 세월을 거쳐 걸작으로 태어나 그에게 명예와 부를 가져온다. 괜찮은 작품을 마무리했다는 개인적 만족감과 성취감은 경험해 보지 않은 사람은 모른다.

어찌 보면 작가는 활자를 통해 무대예술 작품을 탄생시키는 마술사 같은 존재다. 단어와 문장부호는 화가의 붓이자 물감이고, 사진작가의 렌즈이자 필름이며, 조각가의 끌이자, 공예가의 점토이자 물레다.

시작

　　　　　　이야기 · 사람 · 사건 · 기억 · 꿈 · 슬픔 · 기쁨 · 희망 그리고 아이디어! 작가는 언어로 인간을 표현한다. 보통사람이 무의식중에 지나치는 우리 일상에 대해 말한다. 우리가 평생 모르고 스쳐갔을 특별한 사람을 끄집어 내 우리 앞에 세운다. 번개처럼 지나가버려 눈치 채지 못한 사건을 되돌린다. 깊이 파고들어 오래 전 소중했던 순간을 되살린다. 잊힌 희망과 욕망을 상기시킨다.

　작가가 없는 세상을 상상할 수 있는가? 닥터 수스Dr. Seuss(동화로 유명한 미국 작가 겸 만화가) 혹은 루드야드 키플링(『정글북』등 숱한 단편소설을 쓴 영국 소설가 겸 시인)이 없는 세상을 상상할 수 있을까? 헤밍웨이 · 톨스토이 · 스타인벡 또는 샌드버그나 롤링이 없다면 어땠을까? 셰익스피어 · 브레히트 · 테네시 윌리엄스 · 유진 오닐의 작품이 없는 세상은?

　배우가 무대에 올랐는데 대본이 없다? 위대한 마임예술가 마르셀 마르소의 팬터마임에도 이야기가 있고 즉흥 연기 역시 대본을 토대로 관중의 의견과 반응을 받아 가능한 것이다. 아이디어나 대본이 없다면 배우는 어디서부터 시작해야 할지, 어느 방향으로 가야 할지 알지 못한다.

　　　　배우에게 대본이 없다면 공연도 없다.
　　　　공연이 없다면 관객도 없다.
　　　　관객이 없다면 극예술도 없다.

극예술이 없다면….

이것 한 가지는 확실하다. 이 책도 없었을 것이다.

작가 중에서도 극예술 공연 대본을 쓰는 극작가에 집중해보자. 드라마 대본, 코미디 대본, 뮤지컬 대본이 있다. 드라마 대본은 대체로 심각한 내용이지만 익살스러울 때도 있다. 코미디 대본은 신랄함과 해학으로 가득 차 있다. 극장 사람들에게 '더 북'The Book이라 불리는 뮤지컬 대본은 곡과 가사, 대사가 어우러져 뮤지컬을 만든다.

극본은 우리에게 친숙한 전형적인 보통사람에 관한 이야기이다. 실화든 허구든 이야기는 막과 장으로 짜여 있고 독백과 인물간의 대화와 노랫말로 우리에게 전달된다. 심리와 영혼의 이야기를 전달하는 대본은 대화가 거의 없고 초현실적인 경우가 많다. 독백은 한 인물을 위한 공연 대본이다. 마임의 대본은 일련의 짤막한 노트에 불과할 수도 있다. 이 경우 대본은 그 자체만으로는 의미가 덜하고 관객 앞에서 배우에 의해 공연으로 재탄생해야 진정한 의미를 갖게 된다.

필자가 처음 극본을 쓰기 시작한 건 우연이었다. 대학시절 「에이브러햄과 메리」라는 제목의 극본을 써본 적이 있다. 에이브러햄과 그의 아내 메리토드에 관한 내용이었다. 경위는 이렇다. 이 대본의 아이디어 차원의 구상이 다른 연극에 짧게 인용되었고, 필자는 그 연극에서 가장무도회에 참석하는 에이브러햄 링컨 대통령으로 분했다. 의상과 분장의 도움을 받아보니

놀랍게도 내가 실제로 링컨과 상당히 흡사해 보인다는 것을 발견했다. 그 뒤에도 나의 에이브러햄 연기는 계속되었다. 에이브러햄의 탄신일에 그와 흡사하게 차려입고 캠퍼스를 돌며 그의 일화집을 낭독했다. 이런 모티브가 인기를 얻게 되자 이를 제대로 된 대본으로 만들었다. 마침내 그해 연극학과의 독립 연구 프로젝트로 무대에까지 올릴 수 있었다. 또 이 극본은 몇 년 뒤 신인 극작가들의 단막극축제One Act Festival of New Playwrights에 초청돼 뉴욕에서 상연되기도 했다.

모든 대본이 다 무대에 오르는 건 아니다. 쓰다 중단되는 극본, 작가 스스로의 기대에 못 미쳐 서랍 속에서 빛을 보지 못하는 극본, 세상에 나왔지만 혹평을 견디지 못하고 사라지는 극본 등 비운의 극본이 대부분이다. 글쓰기를 생업을 삼는 건 상당한 모험이다. 풍부한 지식에 더해 상상력까지 갖춰야 하기 때문이다. 참신한 발상을 정제된 언어로 종이 위에 옮기는 데는 글쓰기 실력뿐만 아니라 뚝심, 인내심, 결단 등을 필요로 한다.

극작가는 이야기 외에 관객을 고려해야 한다. 관객을 가르치고, 꾸짖고, 경고하고 또 조롱한다. 심지어 관객을 의도적으로 모욕하기도 한다. 극작가들은 배경·의상·조명과 소품 설명에 많은 시간을 할애하는데 이는 그들이 창조하고자 하는 세계를 좀 더 명확히 드러내기 위함이다. 어떤 극작가는 특정 배우를 염두에 두고 대본을 쓰기도 한다.

작가는 두 가지 인내심이 필요하다. 하나는 상상력이 맘껏 제 기능을 할

수 있도록 기다려주는 작가 자신의 인내심이고, 다른 하나는 함께 살고 있는 주위 사람들의 인내심이다. 작가들은 때로 미친 듯이 행동한다. 그들은 밤낮없이 일하다가 그냥 멍하니 창밖을 바라보기도 한다. 골똘히 생각 중이거나 머리를 비우거나 하는 것이다. 그리고 일단 글이 써지기 시작하면 대낮이든 새벽이든 적어 놓아야 한다. 가장 두려운 병은 슬럼프다. 며칠, 몇 달, 심지어 수 년 간 단 한 줄도 쓰지 못하는 경우도 있다. 분노, 좌절, 의심이 작가를 파고든다. 바로 이때 인내는 없어서는 안 될 작가의 덕목이다. 생각이 다시금 흐르기 전까지 기다림 외에 달리 방법이 없다.

누구도 작가에게 글쓰기를 강요할 수 없다. 작가는 스스로 동기부여가 되어야 한다. 작가 자신만의 동기를 찾을 때 발상은 윤곽을 갖추고, 초안은 수많은 수정을 거치며 컴퓨터 작업을 통해 무대에 올려진다. 이렇게 작품이 완성되고 창조물이 탄생한다. 작가의 마음속에 오래전 싹튼 소소한 아이디어들은 오랜 잉태기간을 거친다. 텅 빈 종이에서 혹은 텅 빈 컴퓨터 화면에서 첫 공연을 앞둔 하나의 작품이 완성되기까지 친구 · 친척 · 편집자 · 배우 · 연출가와 제작자로부터의 무수한 의견이 수렴되고, 수정과 리허설을 거쳐 수도 없는 변화를 거친다. 공연 시작 전 마지막 일주일이 되어야 대본이 겨우 완성되기도 한다. 하지만 오프닝 후나 리뷰가 실린 후에도 대본은 계속 수정을 거칠 수 있다. 대본의 완성은 끝없는 절차탁마의 과정이다.

작곡가 Composer 와 작사가 Lyricist

아시다시피 곡과 가사가 있는 대본이 '뮤지컬'이다. 뮤지컬 대본을 쓰는 작가를 북라이터Book writer, 곡을 쓰는 사람을 작곡가Composer라고 한다. 가사를 쓰는 사람은 작사가Lyricist라고 한다. 작곡가는 때로 작사도 한다. 북라이터 역시 가사를 쓰기도 한다. 대개 뮤지컬 대본을 쓸 때, 최소 두 사람이 공동 작업을 한다. 북라이터는 모든 대사를 쓰고 작곡가는 곡을 맡으며 그들이 함께 작사를 하기도 한다.

길버트Guilbert와 설리반Sullivan, 러너Lerner와 로위Lowe, 로저스Rodgers와 하트Hart, 팀 라이스Tim Rice와 앤드류 로이드 웨버Andrew Lloyd Webber, 팀 라이스Tim Rice와 엘튼 존Sir Elton John. 위대한 브로드웨이 뮤지컬을 공동 작업한 명콤비 작가들의 명단이다.

작가가 집에 틀어박혀 머리를 짜내며 컴퓨터 자판을 두드려 대본을 써나가듯, 작곡가 역시 외부와 단절된 상태로 몇 시간을 혼자 피아노 건반을 두드리며 보낸다. 작곡가는 작가를 염두에 두고 자신의 생각에 몰두한다. 작가가 언어로 자신의 이야기를 전달한다면 작곡가는 멜로디와 화음을 사용하여 기억에 남을만한 가슴 저미는 순간들을 찾아간다. 이는 극적, 감정적 순간이거나 인물이나 플롯이 새로운 국면을 맞는 때이다. 이러한 순간들은 노래와 막간극Musical Interlude으로 태어난다.

작곡가의 곡은 영감과 아이디어에서 나오고, 이 영감과 악상은 작가의 영감과 아이디어만큼이나 다양하다. 멜로디는 밤낮으로 이따금씩 찾아오

는 작은 조각곡이다. 주제를 이룰 하모니는 몇 주 또는 몇 달이 걸리기도 한다. 작곡가는 악상이 떠오를 때까지 계속해서 피아노 건반을 두드린다. 건반을 만지작거리고 키를 조율한다. 몇 마디의 가사를 추가하거나 노래를 부르기도 한다. 부단한 노력 후에 모든 영감과 공든 노력이 뮤지컬 악보로 탄생한다.

악보는 먼저 피아노로 작곡된 뒤 편곡된다. 이때 다른 악기들을 포함시킨다. 작가가 무대장치와 의상을 마음속에 그리며 글을 쓰듯이 작곡가는 오케스트라를 마음속에 그리고 다른 악기의 음계와 소리를 상상하며 작곡한다. 음계와 악기는 작곡가의 언어다. 각각의 악기는 제 목소리를 가진 인물이다. 이 목소리들이 조화를 이루어 완성된 뮤지컬 악보를 만들어 내는 것이 목표다.

작곡가는 이야기의 전달을 돕는다. 곡과 가사는 대화의 일부다. 인물들은 말하고 노래하며 관객들은 이를 듣는다. 음악은 극적 긴장과 유머를 만들어낸다. 배우의 생각이 곡과 가사를 통해 드러나기도 한다. 전 과정은 협력을 통해 차근차근 이루어지고 이야기를 전달한다.

극본과 마찬가지로 모든 뮤지컬이 상연되지는 않는다. 완성된 뮤지컬이라 할지라도 모든 노래가 무대 위에서 불리지 않고 가끔 공연 직전에 더해지기도 한다. 뮤지컬 「리틀 나이트 뮤직」A Little Night Music에서 스티븐 손드하임Stephen Sondheim의 곡 '어릿광대를 보내주오'Send in the Clowns는 단 이틀 만

에 작곡된 뒤 리허설 과정에서 삽입되었다.

　무수히 많은 브로드웨이 뮤지컬 중 아주 일부만 햇빛을 본다. 뮤지컬은 수십 년 간 관객에게 즐거움을 선사했다. 작가와 작곡가는 계속 새 작품을 구상하고 만들어나갈 것이다.

　필자는 작곡을 해본 적이 없다. 다룰 수 있는 악기가 없지만 항상 악기 연주를 꿈꿔왔다. 무대에서 노래를 한 적이 있다. 샤워를 하면서 또 운전을 하면서 노래를 부른다. 필자의 뮤지컬 경험은 대부분 대학시절로 거슬러 올라가지만 브로드웨이 무대에 선 적도 있다. 그때는 무대감독이 대역을 하던 시절이었다. 당시 뮤지컬 「말로위」Marlowe를 맡고 있었는데, 공교롭게 여러 배우들이 한꺼번에 몸이 불편해 빠지면서 필자도 단역을 맡을 수밖에 없었다. 가사를 새롭게 한 줄 첨가하기도 했지만 이것으로 작사가 노릇을 해본 적이 있다고 할 수 없지 않은가.

　필자는 1970년대 후반에 미국의 첫 흑인 시인 필리스 위틀리Phyllis Wheatley 의 삶을 소재로 뮤지컬 대본을 쓰기 시작했다. 친구가 곡을 쓰기로 했는데 그 공동 작업은 성사되지 못하고 뮤지컬은 오늘날까지 서랍 속에 잠들어 있다.

　수 년 간 브로드웨이 무대를 빛 낸 최고의 뮤지컬 몇 편 제작에 참여한 경험이 있다. 오케스트라석 의자와 악기 · 악보대의 배치를 맡았다. 그러면서 매일 밤 뮤지컬 음악을 경청하며 관객을 황홀경에 빠트리는 진정한 예술에 점점 눈뜨게 되었다. 브로드웨이의 라이브 오케스트라 뮤지컬은 지금도 또 앞으로도 그 무엇과 견줄 수 없을 것 같다.

연극과 뮤지컬은 글쓰기와 작곡에서 시작된다. 하지만 분명한 것은 완성된 대본이 아무리 훌륭해도 저절로 공연이 되지 않는다는 것이다. 뭔가 괴이하고 특별한, 말로 설명할 수 없는 변화의 과정이 반드시 일어나 대본은 질적 변환을 거쳐 아주 새로운 그 무엇인가가 된다. 이 변화는 이른바 극이라는 '마술'의 근간을 이룬다.

4장
무대감독

처음부터 끝까지, 오디션 이전부터 최종 막을 내릴 때까지 무대감독의 역할은 막중하고 특별하다. 맡은 바 책임이 많기 때문에 한 공연에는 여러 명의 무대감독이 있다. 최소 두 명에서 큰 뮤지컬의 경우 다섯 명까지 보조 무대감독을 둔다. 무대감독Production Stage Manager은 총 지휘를 맡는다. 각각 의 무대감독이 이끄는 팀은 팀원에 따라 유기적이고 독특한 방식으로 맡은 바 책임을 수행한다. 매일 저녁 무대감독은 각 보조 무대감독 팀에서 최종 결정된 지시사항을 전체에 전달한다.

무대감독은 남녀노소 누구나 가능하고 그 채용기준도 다양하다. 과거에 는 보조 무대감독Assistant Stage Manager이 대역배우를 겸했다. 안무를 담당하 는 댄스 리더 역시 보조 무대감독의 역할을 일부 담당했다. 이러한 관례는 요즘은 거의 찾아보기 힘들다. 브로드웨이에서 무대감독은 일반적으로 다

른 직책을 겸하지 않는다.

무대감독은 흔히 자신의 배우자나 연인을 보조로 채용하기도 한다. 필자의 경험에 따르면 이런 관습은 매우 효과적일 수 있지만 큰 실패로 끝날 수 있다. 팀원들이 상호 보완해주고 각자가 강한 특성과 배경을 갖고 있는 팀이야말로 최상의 팀이다. 서류 작업에 능한 보조도 필요하고 기술적인 분야에 뛰어난 보조도 필요하다. 또는 배우들을 잘 선무해 그들을 행복하고 만족스럽게 하며 그들의 자존심을 잘 다룰 줄 아는 보조도 필요하다. 공연의 순조로운 항해를 위해 팀워크가 잘 이루어지는 팀을 구성하는 것이 무엇보다 중요하다.

필자도 초창기에 무대감독을 맡은 적이 있다. 내 특기는 장비를 잘 다루는 것이어서 보조들은 나머지 일을 맡았다. 또 기술적인 면에서 나를 필요로 했던 무대감독들의 보조로도 일했다. 남자라는 이유로 일을 얻기도 했지만, 같은 이유로 일을 잃기도 했다. 당시 팀의 균형상 여자팀원이 필요했기 때문이다. 한 번은 대역을 겸해야 하는 브로드웨이 보조 무대감독 자리를 놓친 적이 있는데, 필자가 그 역에 적합하지 않다는 캐스팅 감독의 생각 때문이었다.

무대감독 팀원은 자신만의 능력이나 전문기술은 물론 조직력과 리더십을 겸비해야 한다. 또 밝은 성격의 소유자여야 한다. 항상 공연에서 벌어지는 일을 다각도에서 살피고 모든 사람들과 잘 소통하고 어울려야 한다.

바퀴의 중심

　　　　　무대감독은 바퀴의 중심과도 같다. 공연은 무대감독을 중심으로 회전하며 무대감독은 필연적으로 공연의 중심에 서 있다. 무대감독은 항상 기름칠이 잘 되어 바퀴가 잘 굴러가는지 확인해야 한다.

　캐스팅, 무대 관리팀 그리고 직원에 관한 모든 정보는 무대감독을 거친다. 무대감독은 공연에 관한 일정을 정리한다. 무대감독은 제작자 · 안무가 · 음악감독 · 디자이너 · 연출가의 결정 하나하나에 만반의 태세를 갖춘다. 무대감독이 극장에 가장 먼저 출근하고 가장 늦게 퇴근하는 까닭이다.

　최고의 무대감독은 최고의 연출가처럼 극의 모든 면을 이해하고 필요한 지식을 겸비하고 있어야 한다. 무대감독은 제작자 · 극장장 · 연출가에서부터 디자이너와 팀원 · 배우 · 하우스매니저와 홍보담당에 이르기까지 극장 사람들 모두와 연락을 주고받는 유일한 멤버다.

프리 프로덕션 Pre-Production

　　　　　무대감독은 리허설 이전, 다른 보조 무대감독이 고용되기 전부터 일을 시작한다. 대본 · 무대장치 · 캐스팅의 사전토의에 참여하고 객관적 입장에서 유용한 제안을 내놓는다.

　무대감독은 공연에 관한 토의 · 구성 · 변경 · 결정의 과정에서 그와 관

련된 내용을 적고 서류작업을 시작한다. 대본을 토대로 캐스팅·무대장치·조명·소품들을 상세히 기록한다. 모든 사항은 제작노트Production Book에 기록되는데 이는 공연의 가장 기본 자료집이 된다.

무대감독은 캐스팅 인터뷰와 오디션 준비 외에도 스튜디오와 극장 임대와 관련해 제작자를 돕는다. 오디션의 지속적 관리와 효율적인 운영을 통해 원활한 오디션이 되도록 한다. 또한 훗날 필요한 경우에 대비해 배우 각각에 관한 평가와 메모를 정리하고 직원회의와 오디션에 필요한 음료와 식사를 준비하는 일까지 한다.

무대감독은 리허설의 날짜·장소·시간을 포함한 제작 일정과 기술적 부분의 운용과 관련하여 극장장과 협력한다. 연출가·작가·작곡가·음악감독·안무가·디자이너들과 수시로 연락을 취하면서 정보를 전달한다. 무대감독은 무대 설치과정과 소품 준비과정을 감독한다. 홍보담당에게 공연에 관련된 자료를 배포하고 홍보활동과 관련된 스타배우와의 미팅을 주선하기도 한다. 사전 홍보와 공연 포스터 제작을 비롯해 극장에 달 대형 간판제작을 위한 스타배우 사진촬영 등을 돕기도 한다. 무대감독은 제작과정의 윤활유 같은 존재라 공연 포스터에도 눈에 띄는 자리에 등장하곤 한다.

리허설

　　　　　　　　보통 오디션을 시작할 즈음, 늦어도 리허설이 시작될 때까지 무대감독은 자신의 보조를 결정한다. 따로 고용 계약서를 작성하거나 임금을 지불하지 않는 경우도 있다. 무대감독은 과거에 함께 일했던 사람 중에 편안한 사람을 팀원으로 선택하는 경우가 많다. 무대감독의 의도와 상관없이 제작자가 보조를 결정하고 이를 강요하는 경우도 있다. 한 번은 제작자의 사무보조에게 브로드웨이 보조 무대감독 일을 빼앗긴 적도 있다. 무대감독 경험이 짧은 경우에 이런 일이 생기기도 한다. 실제로 무대감독이 제작자에게 보조 추천을 요청하는 경우도 있다. 일반적으로는 무대감독이 자신의 보조를 결정한다. 일의 책임이 결국 자신에게 있는 만큼 산재한 일들을 처리할 때 믿고 일을 맡길만한 조력자가 필요하기 때문이다.

　　리허설 때 무대감독은 연출가의 오른팔이 된다. 연출가의 곁에 바짝 붙어서 공연에 관한 잡다한 논의에서 빠지지 않는다. 연출가를 위해 무대장치의 이동과 조명·음향과 소품 신호 등 무대 위에서 벌어지는 일들을 낱낱이 기록한다. 리허설 동안 무대감독이 모르는 일은 없다.

　　초기 리허설은 보통 리허설 스튜디오에서 한다. 이는 초기 단계의 리허설에서는 임대료를 내야 하는 극장 무대와 팀원들이 필요 없기 때문이다. 무대감독은 무대와 주요 무대장치의 크기와 형태를 리허설 스튜디오 바닥에 색깔 테이프로 표시한다. 이는 배우가 장면을 익힐 때 공간감각을 확보

하는데 도움을 준다. 무대감독은 공연에 사용될 소품 리스트를 소품담당에게 건넨다. 배우가 소품을 이용하고 가능한 빨리 익숙해지도록 실제 소품이나 그 복제품을 리허설 스튜디오에 구비한다.

무대감독이 연출가와 현안을 다루는 동안 팀들은 잡다한 일들을 해결하느라 눈코 뜰 새가 없다. 이 일들 역시 무대감독의 지침과 지시에 따라 마무리된다. 팀원들은 빈틈없이 제작 일정을 짜고 진행하며 모두에게 변경사항을 알린다. 제작팀원들은 의상부와 함께 배우들의 무대의상 가봉 일정을 정하고 공연이 진행되는 동안 발생하는 의상 변화를 꼼꼼히 체크한다. 팀원들은 매일 최신의 대본을 준비함으로써 대본 수정을 용이하게 한다. 그들은 배우들이 홍보담당과 함께 홍보 활동에 참여하도록 일정을 잡는다.

댄스 리허설이나 보컬 리허설이 다른 방 혹은 다른 빌딩에서 다른 시간에 열릴 경우 무대감독은 모든 리허설에 참석하여 안무가, 음악감독과 연락을 유지하며 이를 연출가에게 보고한다.

테크 리허설Tech Rehearsals

출연자들이 극장으로 옮길 때 테크 리허설을 한다. 이때 모든 기술 장비들을 구비하기 시작한다. 보조 무대감독은 무대에서 모든 것이 문제없이 효과적으로 안전하게 진행되는지 확인한다. 그리고 그들은 소품의 배치와 이동, 무대장치의 움직임, 의상 변화와 전체적인

무대 뒤 운영에 대한 패턴을 기록한다.

한편 객석에는 테이블을 정교하게 열 지어 놓는데 이는 제작 스태프들을 위한 공간이다. 컴퓨터와 여러 조명조작 기기가 필요한 조명 부서에서 가장 많은 테이블을 차지한다. 조명 디자이너는 이곳에서 여러 명의 보조와 함께 조명 조작판을 갖고 일한다. 무대 디자이너, 의상 디자이너 그리고 연출가와 무대감독에게 모두 별도의 테이블이 제공돼 리허설 동안 그곳에서 작업한다. 무대감독은 항상 연출가와 디자이너 가까이 머물면서 그들이 무대를 어떻게 밝히고 무대장치를 어떻게 구성하는지, 또 의상에 어떤 변화를 주는지 면밀히 주시한다. 무대감독은 자신의 제작노트에 배우의 동선과 무대장치 이동, 조명 큐와 음향 큐를 모두 기록한다.

연출가가 무대 위 관객의 시선이 닿는 곳에서 벌어지는 모든 일을 관장하듯 무대감독과 그의 보조들은 관객의 시선이 닿지 않는 무대 뒤의 모든 일을 맡는다. 그들은 배우가 제 때 제 자리에서 입장하는지 또 모든 소품이 준비되어 있는지 확인한다. 헤드셋 너머로 조명 변경 신호를 보내고 무대 큐 조명을 깜빡거려서 무대담당에게 무대 배경을 옮기라는 신호를 보낸다. 소음과 안전도 확인한다. 무대감독과 보조들은 무대 뒤에서 일어나는 일과 완수해야 할 책임을 빠짐없이 관리 감독한다. 무대감독은 쉴 새 없이 일하고 늘 바쁘다. 작은 일 하나에도 주의를 기울이고 문제의 소지가 될 만한 부분을 기록하고 교정한다.

공연 운영

마침내 막이 오르고 연출가가 다음 공연을 위해 떠난 뒤, 공연의 운영과 유지는 무대감독의 몫이다. 배우와 무대담당에게 연기평가서와 실적평가서를 주고 브러시업 리허설Brush-up rehearsal을 지휘한다. 배역 교체를 위한 캐스팅을 돕고 개막 이후 공연에 합류한 새로운 배우를 훈련시킨다.

무대감독은 회원사를 위한 특별석 자리 배치와 휴가 일정을 조정한다. 안전점검은 지속적으로 이루어진다. 무대의상 · 무대장치 · 소품들의 상태를 계속 파악하여 필요한 경우 수선 및 수리 일정을 잡는다. 공연에 관련된 모든 사항을 일지로 기록하고 무대감독 보고서를 매일 제출한다. 이 보고서를 바탕으로 연출가는 극장에서 일어나는 일들을 놓치지 않고 파악할 수 있다.

무대감독의 일은 끝이 없어 보인다. 사실 작은 것 하나도 빠트리지 않고 기록하기 위해 서류를 집으로 가져가는 감독도 있다. 무대감독과 그의 팀은 매 공연마다 관객에게 첫 공연과 같은 생동감을 줄 책임이 있다. 무대감독 팀은 공연의 제작과 운영에 관련된 모든 정보를 제작노트에 기입한다. 제작노트에는 무대장치 · 조명 · 음향 · 무대의상 · 장비 목록 · 소품 목록과 무대장치 이동 · 연기노트 등을 포함하여 최신 버전의 수정 대본이 수록된다. 대부분의 경우, 특히 새로운 공연의 경우에 이 제작노트는 책으로 출간되기도 한다.

폐막 이후

공연이 막을 내리면 무대감독과 그의 보조들은 무대 장치들을 분해하고 철거하는 일을 맡는다. 전기 담당과 목수, 소품 담당은 무대감독과 함께 대여 받은 장비가 각각의 주인에게 제대로 반환되는지, 또 버리지 않고 보관해야 할 무대장치와 무대의상은 보관소로 잘 보내지는지 확인한다.

팀은 극장 안에 있는 무대감독의 사무실을 해체하고 모든 관련 서류를 모아 창고나 제작자 사무실에 보관한다. 또 멤버 중 계속해서 회사와 연락을 취하고자 하는 경우에 대비해 회사의 연락처를 나눠주는 것도 잊지 않는다. 해체 작업은 공연의 규모에 따라 짧게는 1~2주, 길게는 한 달 정도 소요된다. 그리고 무대감독은 다른 공연장으로 이동한다.

배우처럼 무대감독과 그 보조들도 배우연합회 회원이다. 보조 무대감독이 배우의 대역으로 기용된 과거의 전력이 연기자조합에 기록돼 있다. 근래에는 이런 관행이 거의 자취를 감췄지만 무대감독은 여전히 배우연합회의 회원으로 남아있다. 무대감독이나 관계자들만을 위한 조합이 없기 때문이다.

자, 이제 무대감독이 공연 진행의 중심에 있다는 것을 이해하게 되었을 것이다. 솔직히 무대감독 팀의 책임과 임무의 범위를 전부 나열하기란 불가능하다. 실제 공연이 시작되기 전, 진행되는 동안, 또 막을 내린 뒤까지

무대감독이 처리해야 할 잡무는 셀 수 없을 정도다. 하지만 이 잡무가 공연을 가능케 하는데 필수불가결한 것들이다.

무대감독은 매사에 폭넓은 지식을 겸비해야 한다. 메모하고 현장 감독하기의 달인이다. 때로는 스스로 상처받은 자존심과 힘들어하는 팀원들을 달래는 일에도 능수능란해야 한다. 무대감독의 역할이 큰 만큼 재능과 숙련도 외에 조직력과 유머감각 등 갖춰야 할 덕목이 많다.

필자가 무대감독으로 일한 시간들은 극장 일 가운데 가장 도전적이고 만족스런 시간이었다. 두 가지 이유만 아니라면 계속 무대감독 일을 했을 것이다. 첫째는 경쟁이 치열한데 비해 무대감독 자리가 적다는 것이다. 또 하나는 무대감독에서 무대담당자로 직위를 바꿨는데 일이 끊이지 않으면서 수입도 좋았기 때문이다. 필자는 1980년대 초반, 젊은 무대감독들이 자주 만나서 친목을 도모하고 경험 많은 고참 현직 무대감독들과 인맥을 형성하며 업계 정보를 공유하자는 취지에서 무대감독협회Stage Managers' Association. www.stagemanagers.org의 발족에 참여했다.

5장
디자이너

일반적으로 공연에는 디자인 요소가 강하게 요구되는 세 가지 분야가 있다. 무대, 조명, 무대의상이다. 이 세 분야는 연극이나 뮤지컬의 전체적인 분위기를 좌우한다. 무대는 하나 혹은 그 이상의 무대 막을 갖춘 기본 무대에서 거실박스 세트 또는 지속적으로 바뀌는 정교한 멀티세트에 이르기까지 다양하다. 조명 역시 단순 조명에서 화려한 복합 조명까지 다양하다. 무대의상은 공연에 따라 쉽사리 구할 수 있는 현대적 평상복이 있고, 구하거나 만드는데 시간과 돈이 많이 들어가는 정교한 시대복장이 있다.

세 가지 시각적 요소가 있다고 해서 디자이너가 반드시 세 명일 필요는 없다. 무대 디자이너가 의상디자인을 겸하는 경우가 많다. 드물지만 디자이너 한 사람이 세 가지 일을 도맡아 하기도 한다. 예산이 빡빡하면 도리가 없다.

브로드웨이 제작자들은 디자이너의 배경과 입증된 경력을 바탕으로 뽑는다. 그리고 공연의 예비 디자인 샘플을 받아 보고 디자이너를 뽑기도 한다. 제작자는 함께 자주 작업하는 여러 명의 디자이너들을 둔다. 제작자의 의도를 잘 알고 신뢰가 쌓인 때문이다. 무대·조명·의상은 비용이 가장 많이 들고 대개 선불 결제를 요하는 분야라 디자이너에 대한 제작자의 확신이 없으면 일을 진행하기가 어렵다.

한 번은 소규모 오프브로드웨이 공연에 참여한 적이 있다. 공연 중간 휴식시간에 무대를 완전히 다른 세트로 바꾸자는 것이 디자이너의 주문이었다. 완성된 두 세트는 근사해 보였고 제작자도 만족스러워했지만 세트를 자주 바꾸는 데는 문제가 있었다. 옮기는데 상당한 인력이 필요했고 중간 휴식시간으로는 부족했다. 디자이너는 이 점을 간과하고 별 문제가 없을 거라고만 했다. 여기에다 한정된 예산으로 값싼 자재를 이용한 탓에 세트는 옮길 때 마다 조금씩 부서지기 시작했다. 첫 주가 지나고 세트의 상당부분이 파손됐고 수리하는데 많은 돈이 들어갔다. 디자이너의 아이디어는 좋았으나 현실적으로는 실패한 셈이다.

디자인의 실패는 비단 디자이너의 실수에서만 비롯되는 것은 아니다. 브로드웨이 첫 공연 때 일이다. 제작자가 제작비를 충분히 확보하지 못하는 바람에 멋진 무대의상 디자인이 계획에서 잘려나가고 엉망진창이 되었다. 임시로 의상을 만들거나 대여하다보니 매일같이 의상을 수선해야 했다. 추가 비용이 점점 늘어났다. 결국 의상 유지비가 당초 멋진 무대의상을 마련

했을 때의 두 배에 달했다. 의상 디자이너는 다시는 이런 제작자와 일하려 하지 않았을 것이다.

무대 디자이너

　　　　　　설계도면과 더불어 입체 무대모형까지 만들어야 하는 무대 디자이너의 일은 매우 특수한 예술작업이다. 무대 디자이너의 독특한 예술적 작업은 작품에 대한 해석과 상상 · 창조다. 무대 디자이너는 대본을 분석하고, 연출가가 원하는 바를 짚어내 한정된 예산 안에서 재현 가능한 무대를 만들어내야 한다.

　실현 가능한 무대를 만들어내기 위해서는 무대 디자이너의 상상력이나 도면을 그리는 능력만으로는 부족하다. 2차원의 디자인을 3차원으로 재현하기 위해서는 특별한 능력이 필요하다. 무대 디자이너는 능숙한 목수자 공학자다. 대부분의 디자이너들은 학교에서 기술을 익히고 다듬는다. 하지만 실질적인 기술을 배우기 위해서는 다른 디자이너의 설계도를 보고 실제로 만들면서 수 년 간 목공 일을 하기도 한다. 모든 목수가 디자이너가 되지는 않지만, 거의 대부분의 디자이너들은 그들이 필요한 기술을 이해하기 위해 목공 일을 마다하지 않는다.

　무대 디자이너가 되는 것은 극에 대한 흥미, 상상력, 그리기, 만드는 재능과 자신의 상상력이 현실화되는 것을 보고자 하는 열망에서 비롯된다. 무대

디자이너는 도면을 그리는 동시에 무대 설치를 지휘해야 한다. 전형적인 무대는 벽과 창문, 문과 마루가 있는 방이 몇 개 딸린 집과 유사하다. 방법과 재료가 바뀌고 규모는 실제보다 작지만 만드는 원리와 외양은 흡사하다. 그리고 안전을 위해 특별한 건축공법을 따르고 이를 지키는 것은 필수다.

요즘 대부분의 브로드웨이 세트는 강철과 알루미늄을 사용한다. 이 골조 위에 약품 처리된 합판과 메이소나이트Masonite(미국산 목재 건축 자재)로 마루를 덮고 벽에는 천이나 플렉시 글라스Plexi-glass(특수 아크릴 재지) · 섬유 유리 · 스티로폼을 사용한다. 창이나 문 등 빈 공간을 메우며 배경으로 쓰이는 백드롭은 모슬린으로 만든다. 커튼은 벨루어나 헐겁게 짠 마로 만든다. 브로드웨이 무대에서는 내화성 처리가 된 페인트나 천을 사용해야 한다.

무대 디자이너는 구조물의 형태 · 크기 · 치수 등에 대해서도 잘 알고 있어야 한다. 설계와 렌더링Rendering(2차원의 화상에 광원 · 위치 · 색상 등 외부의 정보를 고려하여 사실감을 불어넣어 3차원 화상을 만드는 과정)은 무대의 크기에 적절하고 무대 위와 백 스테이지에서의 이동이 용이하게 재현되어야 한다. 초창기 브로드웨이 극장이 지어졌을 때에는 무대장치가 단출했기 때문에 협소한 윙과 백 스테이지가 문제되지 않았다. 하지만 현대에는 무대장치가 거대해지고 무대 위와 백 스테이지에서 공간을 차지하는 소품들이 많아졌다. 브로드웨이의 좁은 무대는 이제 대형화하는 공연을 감당하지 못하게 됐다. 브로드웨이 극장의 요즘 가장 큰 고민 중 하나로 떠오르고 있다.

공간이 협소하면 몇몇 무대를 다음번에 등장할 때까지 임시로 체인모터와 케이블을 이용하여 공중에 매단다. 공중에 매단 무대는 순서가 돌아오면 무대 위에 내린다. 이 과정은 공연이 진행되는 동안 반복적으로 이루어진다. 1997년 처음 개막된 디즈니 뮤지컬 「라이온 킹」이 이런 방법을 썼다. 무대장치와 소품을 무대 위에 매달기 위해 대략 250~500kg 출력의 25개 체인모터를 사용한다. 이로써 배우와 의상담당자, 제작팀이 편하게 백 스테이지를 다닐 수 있는 공간이 확보된다. 디자이너는 무대를 디자인할 때 배우와 제작팀을 위한 공간까지 고려해야 한다.

만약 공연의 규모가 작고 무대장치가 단순하다면 제작비와 공간 활용, 유지비는 별 문제가 되지 않는다. 1984년 우피 골드버그가 단독 공연으로 브로드웨이 무대에 섰다. 무대엔 세트가 커튼 몇 개와 두세 개의 소품이 고작이었다. 무대 디자인과 제작·유지는 아주 단순했다. 적은 수의 배우와 단순한 세트 그리고 기본적인 제작팀 등 저예산으로 막이 올랐다.

요즘엔 이런 공연은 극히 드물다. 현재 브로드웨이 공연에는 정교한 시스템 세트와 복잡하고 때론 모터가 장착된 소품이 필요하다. 이러한 소품에 제작비의 많은 부분이 들어간다. 간단하고 값싼 시절은 가고 큰 것이 좋다는 식의 분위기가 압도한다.

무대 디자이너는 대본을 읽고 작가·작곡가·연출가와 이야기를 나눈 뒤 무대의 크기를 가늠한다. 만약 역사물이라면 디자이너는 다양한 시대의

건축물과 가구 스타일을 익혀야 한다. 만약 대본에 특정 스타일이나 시대에 대한 정확한 언급이 없을 경우 디자이너는 자신의 상상력에 의존하고 스타일을 조사한다. 찻잔 · 우산과 여행 가방에서부터 의자 · 탁자 혹은 피아노에 이르기까지 모든 소품은 디자인을 거쳐 만들어지거나 구매한다. 구매한 소품들은 공연 스타일에 부합해야 한다. 또 디자이너는 세트의 색깔, 천 등을 결정하는데 이때 자신의 시각 예술가로서의 재능을 맘껏 발휘하게 된다.

만약 야외무대 공연일 경우 실제 나무 · 덤불 · 바위나 돌담을 쓴다. 큰 천이 배경으로 사용되기도 하는데 천에는 하늘과 구름, 먼 산이 그려진다. 무대에 물이 졸졸 흐르는 개울을 만든 적이 있다. 실제 물이 흐르도록 만들었는데 디자이너는 숲에서 벌어지는 극의 사실성을 위해 가능한 실제처럼 꾸미길 원했다.

브로드웨이에서 쓰이는 세트는 국제무대산업노조International Alliance of Theatrical Stage Employees에 속한 목수와 기술자들에 의해 조합이 지정한 업체에서 만든다. 기술자들과 목수들은 디자이너와 그의 조수들이 그린 설계도면대로 무대를 제작한다. 목수장이나 디자이너가 직접 작업을 감독한다. 브로드웨이 공연 무대를 제작하고자 하는 디자이너는 미국무대예술가협회United Scenic Artists Union(이하 USAU) 회원이어야 한다.

무대제작이 완성되면 USAU의 회원인 무대예술팀은 디자이너가 건네준

렌더링에 따라 세트를 칠하고 장식한다. 이 세트는 관객이 볼 수 있도록 한 쪽 벽면이 없는 박스 모양의 세트다.

일단 무대장치가 제작되어 극장으로 옮겨지면 이후 발생되는 문제를 해결하기 위해 디자이너가 직접 나선다. 아무리 치밀하게 준비하고 계획했다 해도 세트 제작 후 여전히 해결해야 할 일들이 튀어나오게 마련이다.

실제로 온갖 디자인이 무대 위에서 표현될 수 있다. 만약 그것이 현실에 존재한다면 솜씨 좋은 디자이너는 그것을 그대로 재현해 낼 수 있다. 만약 그것이 현존하는 것이 아니라면 디자이너의 상상력으로 재현된다. 가능성은 무한하다. 복잡하고 값비싼 무대든, 단순하고 독창적인 무대든 배우와 연출가가 극적 마술을 펼칠 수 있는 최상의 환경을 만들어내는 것이 무대 디자이너의 임무다. 세트와 소품은 등장인물처럼 공연의 분위기를 만들어 내는데 없어서는 안 될 중요한 부분이다.

공연이 시작되면 무대 디자이너는 종종 공연장을 찾아 세트가 제대로 작동되는지 확인한다. 디자이너는 또 마모로 인해 세트를 수정해야 할 경우 이를 관리 감독한다. 그 외에 무대 디자이너가 극장에 특별히 상주할 필요는 없다. 매 주 혹은 매 달 로열티를 받기 위해 극장에 들르면 된다.

조명 디자이너

조명 디자이너의 매체는 빛과 색이며, 재료는 특별 제작된 조명기구와 전기다. 무대 디자이너가 숙련된 목수인 것처럼 조명 디자이너 역시 자격을 갖춘 전기공이다. 공연 도중 보여줘야 될 것은 돋보이게, 보이지 않아야 할 것은 숨기는 것이 조명 디자이너의 임무다. 조명 디자이너는 낮과 밤, 그리고 석양을 만들어낸다. 관객은 내리쬐는 태양 아래 있다가 금세 창문이 하나밖에 없는 방안에 있는 것 같은 착각에 빠진다. 조명 디자이너는 조명을 이용해 극장의 분위기를 바꾼다.

조명 디자이너는 다양한 조명기구를 능수능란하게 다뤄야 하고 조명기술의 발달을 순발력 있게 활용해야 한다. 프레넬Fresnels이나 파캔Par cans, 빔 프로젝터 같은 조명 기구는 제너럴 일루미네이션General illumination(넓은 지역에 빛을 비추는 것)에 쓰인다. 레코Lekos라는 조명기는 가는 빛을 쏘아 특정 부분을 비춘다. 불규칙적으로 빛을 비추는 스트로브Strobes라는 조명기구가 있는가 하면 밝기의 정도 즉, 엑스레이냐 스트립라이트냐에 따라 여러 종류의 컬러 조명을 혼합한 조명기구도 있다. 이동하는 조명기도 있다. 컴퓨터로 방향을 자동설정하고 리모컨으로 조명 색깔을 조절할 수 있다.

젤라틴 혹은 젤이라 불리는 플라스틱 필름을 통해 조명의 색을 바꿀 수 있다. 조명기 앞에 있는 홈에 사각형 젤을 끼워 넣으면 흰색 빛이 무지갯빛 조명으로 바뀐다. 조명 디자이너는 벽과 바닥에 나무·덤불·별·구름·창문·문 등을 비추며 심지어 조명기의 램프 근처에 들어가는 '고보'라는

작은 금속조각을 이용하여 번개효과를 내기도 한다.

오늘날 브로드웨이 조명 디자이너는 한 공연에 무려 800~1,000가지 조명기를 사용한다. 각각의 기구는 용도가 다르고 전기용량·공간·세트의 종류 등에 따라 사용방법도 달라진다.

전기가 없다면 어땠을까. 하긴 전기가 발명되기 전에도 극장은 있었다. 셰익스피어의 「햄릿」 초연 당시 조명 디자이너는 무엇을 썼을까? 실제로 셰익스피어에게는 조명 디자이너가 없었다. 조명 디자이너가 필요없었다. 글로브 극장Globe Theater은 지붕이 없는 야외극장이었다. 관객은 담요나 쿠션을 가지고 벤치에 앉거나 서서 극을 관람했다. 당시 유일한 조명기구인 태양이 있는 낮에만 공연을 한 것이다. 셰익스피어와 마찬가지로 고대 그리스 시대에도 역시 멋진 야외극장에서 공연이 열렸다. 태양은 최초의 조명이었고, 위대한 조명 디자이너들은 태양을 최대한 활용했다.

극장이 발전하고 실내로 옮겨지면서 초와 횃불이 쓰였고 보잘 것 없지만 조명역할을 했다. 토마스 에디슨이 전기를 발명한 이후 극장의 조명과 조명 디자이너는 더욱 중요한 위치를 차지하게 되었다. 오늘날 조명 디자이너는 극 제작에 필수적인 존재다. 조명 디자이너는 관객이 인식하지 못하도록 빛을 변화시켜 의도한 분위기나 효과를 냄으로써 그 존재가치와 능력을 발휘한다.

무대 디자인과 같이 조명 디자인이 마무리되고 승인을 받으면 두세 곳 조명기구 임대회사에 특별주문을 한다. 견적서를 받아 회사 간 경쟁 입찰을 거친다. 제작자 또는 극장장은 임대계약을 하고 임대회사에 주당 대여료를 지불한다. 대형 조명기구 임대업체는 조합에 소속돼 있다. 세트를 제작하는 목수처럼 조명기기를 조립하는 전기기사는 미국연합산업노조의 무대담당조합 회원이다. 브로드웨이의 조명 디자이너는 미국무대예술가 연합의 회원이어야 한다.

무대의상 디자이너

무대의상 디자이너는 공연의 전반적인 시각적 특성을 좌우하는 세 번째 핵심 멤버다. 무대의상 디자이너는 셔츠와 바지 · 스커트 · 타이즈 · 양말 · 보석 · 넥타이 · 모자 · 코트와 신발에 이르기까지 배우가 몸에 걸치는 모든 것들을 관장한다. 무대와 스타일을 통일하기 위해 무대 디자이너가 의상을 디자인하는 경우도 있다.

무대의상 역시 다른 디자이너의 일과 크게 다르지 않다. 디자이너는 대본을 읽고 다른 디자이너 그리고 연출가와 어떻게 할지 논의한다. 디자이너는 작품의 주제를 찾은 후 자신의 생각을 시각화할 수 있도록 렌더링을 만들고 옷감 샘플을 선택한다. 디자이너는 각각의 의상을 구매하거나 만든다. 보통 디자이너의 보조가 구매를 담당하고 의상제작팀이 의상을 만든다. 현대의상을 입는 공연의 경우 구매가 대부분을 차지하고 배우의 몸에 맞게 수선

을 한다. 특정 의상제작이 필요한 역사적 공연이라든가 무대의상이 독특한 공연의 경우 치수 측정부터 시작하여 마지막에 가봉이 이루어진다.

브로드웨이에서 개막을 하거나 브로드웨이 투어 중인 공연의 경우 의상은 새롭게 만들거나 구매한다. 오프브로드웨이 · 오프오프브로드웨이 · 지방무대나 대학극장의 디자이너들은 의상대여 서비스를 적극 활용한다. 창고에는 거의 모든 시대의 의상을 비롯하여 갖가지 종류의 의상들이 즐비하다. 대개의 경우 인기 있는 공연과 자주 공연되는 작품의 의상은 대부분 구비되어 있다 몇몇 의상의 경우 스타 배우가 실제로 입었던 의상인 경우도 있는데 이름표를 보고 확인할 수 있다. 대부분의 임대 의상은 여러 의상 담당의 잦은 수선을 거친 경우가 많다.

공연의 운영자금에는 의상과 액세서리 비용이 포함된다. 세탁비와 드라이클리닝 비용, 마모로 새 의상을 구비해야 하거나 새로운 배우를 위해 의상을 제작해야 하는 등의 의상 유지비도 포함된다. 무대의상은 비싼 편이지만 의상의 예술성과 지속성을 고려하여 대부분의 브로드웨이 공연은 의상에 돈을 아끼지 않는다. 매우 정교한 의상을 제외하고 대부분의 경우 여유의상을 한 벌씩 더 만들어 매일 세탁 가능하도록 한다. 셔츠와 블라우스 · 타이즈 · 댄스벨트 · 양말 · 슬립 · 속옷 등 매일 세탁을 해야 하는 의상은 더욱 그렇다. 바지나 재킷 또는 스커트 같은 겉옷은 1주일에 한 번씩 세탁한다.

대역들은 무대에 설 것에 대비하여 자신의 의상을 받는다. 치수가 같은

배우라 할지라도 의상을 공유하는 일은 드물다. 세상에 몇 점 없는 귀한 의상이거나 임대 혹은 제작에 많은 비용이 소요되는 특별한 경우에는 배우들이 한 의상을 번갈아 입기도 한다. 어떤 배우도 속옷이나 신발을 함께 쓰진 않는다.

예산이 빠듯할 경우 의상을 빌리거나 간소한 디자인의 의상을 제작한다. 예산 절감 이야기가 나올 때 가장 먼저 손을 대는 것이 의상비다. 그러나 의상의 보존상태가 좋지 않아 끊임없이 손이 가야 하는 경우 더 많은 비용이 발생하기도 한다.

뉴욕으로 이사한 뒤 첫 번째 직업은 「폰티악」Pontiac이라는 오프오프브로드웨이 공연의 무대의상 디자인이었다. 「폰티악」은 1700년대 초기에 활동한 위대한 북미 원주민에 관한 이야기다. 예산이 바닥 수준이었다. 세트는 매우 단순했다. 우리는 극장에 이미 있던 두세 개의 플랫폼과 벤치에 페인트를 칠하고 배경으로 커튼 몇 개를 걸었다. 그게 끝이었다. 디자인이랄 것도 없고 비용이 거의 들지 않았다.

하지만 의상에는 좀 더 신경을 쓸 필요가 있었다. 필자는 대학가 제작극 「댓 스코티쉬 플레이」That Scottish Play에서 샅바를 빌렸다. 겨울철 장면에서는 칼라를 떼어낸 낡은 셔츠를 이용했다. 가랑이 부분이 잘려져 나간 낡은 바지를 이용해 레깅스를 만들었다. 천 조각들을 이어 담요와 외투를 만들었다. 배우에게 빌린 목걸이와 보석들에 색깔과 장식을 더했다. 공연에 쓰

인 가운, 깃털장식 그리고 헤드 드레스Head dress(추위와 더위로부터 머리를 보호하고 맵시를 내주며 때로는 신분을 표현하거나 감추기 위해 머리에 쓰는 물건의 총칭)는 말 그대로 극장 창고 박스에서 찾아낸 천 조각들이었다. 필자의 기억이 맞다면 안전핀과 실을 산 것이 유일한 무대의상 지출비였다. 놀랍게도 반응이 뜨거웠다.

어쨌든 브로드웨이 무대의상 디자이너와 의상담당은 디자인과 의상관리 전반을 두루 감독한다. 끝없는 잡무의 연속이다. 의상을 구입하고 제작한 후에도 이런저런 일은 끊이지 않는다. 가봉과 수선, 장식을 한다. 그리고 또 가봉을 한다. 의상 리허설 동안 디자이너와 의상담당은 극장에 상주하며 배우가 무대 위에서 움직이는데 지장은 없는지, 수선할 곳은 없는지 확인한다. 의상 수선은 의상담당이 맡는다.

브로드웨이의 디자이너들은 USAU 829의 회원이어야 한다. 의상담당과 배우들이 의상을 갈아입을 때 옆에서 도와주는 드레서, 옷을 수선하는 재봉사들은 모두 브로드웨이 의상조합 IATSE 로컬 #764의 회원들이다. 필자는 「새장 속의 광대」La Cage aux Folles 초연에서 드레서 역할과 「해리 벨라폰티」Harry Belafonte 순회공연에서 의상담당을 했다.

기타 분야의 디자이너

무대 · 조명 · 의상이 공연의 핵심 디자인이
지만 분장이나 헤어, 음향 등에서도 디자이너가 필요한 경우가 있다. 메이
크업 디자이너는 「오페라의 유령」에 등장하는 유령과 같은 특수 분장뿐 아
니라 일반 배우들의 분장을 담당한다. 이들은 무대 위에서 메이크업으로
최대의 효과를 내는 방법을 잘 알고 있다. 「캐츠」나 「라이온 킹」과 같은 공
연의 경우 메이크업 디자이너의 역할이 중요하다. 하지만 「42번가」처럼
특별한 분장이 필요치 않는 공연이라도 메이크업 디자이너는 배우들이 생
김새와 피부색에 알맞은 메이크업을 할 수 있도록 애쓴다. 「42번가」에는
30명 이상의 배우들이 앙상블로 출연하며 그중 절반이 여배우다. 이들은
평상 시 화장을 한다고 하지만 공연 메이크업을 하려면 도움이 필요하다.
일단 배우들의 메이크업 스타일이 결정되면 배우는 매일 밤 공연에서 이
스타일을 유지한다. 스타급의 경우 흔히 개인 메이크업 디자이너가 있다.

가발과 머리 모양을 담당하는 헤어 디자이너도 있다. 물론 배우들이 대
머리여서가 아니라 공연마다 스타일과 기능적인 면에서 특별한 헤어스타
일이 필요하기 때문이다. 시대물인 「오페라의 유령」에는 36명의 배우들이
100가지 이상의 가발을 사용한다. 두세 가지 역을 동시에 맡는 코러스의 경
우 그때마다 다른 가발을 쓴다. 미리 스타일을 잡아 놓은 가발을 이용하는
편이 매 번 머리를 매만지는 것보다 시간적인 면에서 훨씬 효과적이다. 한
디자이너가 메이크업과 헤어를 동시에 담당하는 경우도 흔히 볼 수 있다.

필자가 뉴욕에 자리를 잡은 뒤 비조합 제작 뮤지컬 「1776」의 투어는 처음으로 얻은 일자리다운 일자리였다. 나는 조지아 주의원인 라이만 홀 박사 역을 연기했다. 비조합 제작의 투어가 그러하듯이 배우는 제작팀 일까지 겸했다. 배우 중 일부는 극장에서 무대장치를 세팅하는 일을 돕기도 하고, 일부는 무대의상을 준비하는가 하면 호텔 예약 일까지 한다. 미국인에게 친숙한 벤저민 프랭클린의 모습을 자연스럽게 연출해내기 위해 이 역을 맡은 배우의 머리와 가발을 챙기는 것도 내 몫이었다.

「마이 페어 레이디」「새장 속의 광대」「래그타임」「사운드 오브 뮤직」과 같은 대형 뮤지컬의 경우 전속 헤어디자이너를 둔다. 무대의상 디자이너 일이라고 생각할 수도 있지만 의상만큼이나 정교한 모자가 필요한 대규모 공연에서 전속 헤어담당을 두는 것이 효과적이다. 브로드웨이 최고의 모자 디자이너 우디 쉘프Woody Shelp와는 절친한 사이다.

마지막으로 음향 디자이너는 스피커와 마이크 같은 음향기기를 담당한다. 브로드웨이 뮤지컬에서 배우는 마이크를 몸에 착용한다. 음향전문가는 좌석의 위치와 상관없이 모든 관객이 동일하게 다채롭고 완벽한 사운드를 체험할 수 있도록 마이크와 스피커를 설치한다. 음향 디자이너는 폭발·천둥 혹은 유리가 깨지는 소리나 기차 기적 같은 특수 음향효과도 담당한다. 수년 전에는 이러한 음향효과를 내기 위해서 레코드판과 카세트테이프를 사용했으며 필요할 때마다 녹음된 소리를 틀었다. 현재 모든 특수 음향효과는 음향 프로그램이 설정된 컴퓨터로 구현된다. 그리고 음향전문가는

객석 맨 뒤에 위치한 믹싱 콘솔Mixing console 뒤에서 지속적으로 공연의 음향을 모니터하고 알맞게 조정한다.

디자이너는 자신의 전공분야뿐 아니라 다른 분야 디자인에 대해서도 어느 정도 꿰뚫고 있어야 한다. 이는 다양한 디자인 분야 간 조화를 위해서다. 디자이너 간 협동과 의사소통은 절대적으로 중요하다. 이들은 하나의 디자인팀이고 개개인의 노력이 전체와 조화를 이룬다.

필자는 대학시절과 오프오프브로드웨이에서 일하던 시절 두세 번 무대를 디자인한 적이 있다. 한동안 현대무용 극단에서 무대의상을 디자인한 적도 있다. 전국의 고등학교와 대학을 상대로 한 투어에서 조명을 담당한 적도 있다. 학교시설이 여의치 못할 경우 최고의 공연을 이끌어내기 위해 매번 직감과 경험에 의존해 일처리를 했다. 그 전의 디자인 경험이 브로드웨이 무대담당으로 일할 때 많은 도움이 되었다.

6장
배우

　앞서 이야기했듯이 연극이란 관객 앞에 드러나기 전까지는 단지 문학작품일 뿐이다. 살아 숨 쉬는 배우가 연출가의 지도 아래 관객 앞에서 작가의 생각을 생생하게 전달할 때 비로소 참된 극이 탄생하며 관객은 감동한다. 배우는 일종의 매개자로서 종이에 적힌 글을 관객에게 전달하는 존재다.

　배우가 없다면 글은 단순한 문자의 나열에 지나지 않으며 이야기일 뿐이다. 배우가 없다면 연출가가 연출할 대상도 없다. 배우가 없다면 의상을 입을, 조명 아래 서 있을, 무대 위를 걸어 다닐 사람도 없다. 배우가 없다면 극이 없다. 배우는 극예술에서 없어서는 안 될 기본 요소다. 배우가 없다면 연극도 없다.

배우의 조건

관객 앞에서 자신을 표현하려는 욕구를 가진 사람이라면 누구나 배우가 될 수 있다. 하지만 배우를 직업으로 삼은 사람이 모두 성공하거나 생계를 이어갈 수 있는 건 아니다. 매년 끝도 없는 오디션을 보는 수천 명의 배우 지망생들 가운데 성공하는 사람은 한두 명에 불과하다.

출신은 다양하다. 배우의 2세로 태어나 부모의 뒤를 밟는 경우가 있다. 발굴되는 경우 탄탄대로를 달리기도 한다. 학교에서 연기를 전공하고 대학 무대에서 전문 무대로 진출하는 경우도 있다. 간혹 자신의 분야에서 더 이상 오를 곳이 없어서 또는 실패 후 뒤늦게 배우의 길로 들어서기도 한다. 배우들의 작품 해석에 만족하지 못한 작가가 배우를 겸하거나 혹은 작가에서 배우로 전업하는 경우도 있다. 상당수의 제작자와 연출가들은 자신의 이력서에 배우 경험을 한두 줄 정도 품고 있다. 디자이너 · 무대감독 · 드레서 혹은 무대담당 중에도 한때 무대에 올랐던 경험을 가지고 있는 사람도 있다.

이들의 출신과 배우의 동기는 다양하지만 한 가지 공통분모가 있다. 연기에 대한 열정이다. 혹자는 이를 성공을 향한 몸짓, 혹은 타인에게 즐거움을 선사하려는 욕망으로 해석하기도 한다. 명예와 부를 원하는 경우가 가장 많을지 모른다. 어떤 배우는 말로 표현할 수 없는 본능에 이끌리기도 한다. 실제 스트레스와 정신적 충격, 실현되지 못한 약속과 산산조각 난 꿈, 보잘 것 없는 보상과 혜택이라는 현실적 부조리 속에서 연기를 향한 열정

이 어떻게 그리 뜨거울 수 있는지 의문스러울 때도 있다. 이는 말로 표현하기 힘들다. 가족과 배우자 혹은 자녀에 대한 사랑에 뒤지지 않는다. 이 열정은 결코 잊히지 않는 첫사랑과 같다. 특별하고 황홀하며 신비롭다. 설명이 불가능하고 비현실적이며 확고부동하다. 생명과 동일한 하나의 욕구다. 연극이란 마술의 한 가운데 이 열정이 존재한다.

연기

　　　　　　　배우 수만큼 연기의 방법도 가지각색이다. 자신의 연기를 말로 설명하지 못하는 배우가 대다수다. 어떤 경우는 아예 인식하지 못하기도 한다. 연기학교가 즐비하고 연기선생님과 연기코치도 많다. 이들은 자신만의 연기이론과 정의, 스타일과 방법을 가지고 있다. 연기는 보편적인 동시에 매우 특수하며 개인적인 영역이다. 연기는 쉬울 수도 있고 어려울 수도 있다. 배우는 자신의 연기에 만족하기도 하고, 끔찍해서 몸서리치기도 한다. 이 특별한 열정과 욕구를 가지고 매진해도 성공은 대부분 재능에 달렸다. 재능은 규정하기도 정의하기도 어렵다.

선천적으로 타고난 재능을 '기프트' Gift 라고 한다. 그러나 다른 재능과 같이 연기에 관련된 재능 역시 학습이 가능하다. 위대한 재능의 소유자는 천재라 불린다. 위대하지는 않지만 어느 정도 재능을 지닌 경우도 영광과 박수갈채를 받을 수 있다. 배우의 연기방법을 말로 풀어내기는 힘들지만, 뛰어난 연기는 태양처럼 단박에 알아볼 수 있다.

책, 연기지도자, 그리고 무수한 방법론을 통해 이를 이해하고 반복하면 연기를 배울 수 있다. 마치 미술이나 악기를 배우는 것과 흡사하다. 연기는 예술이다. 이탈리아 시스틴 성당의 벽화를 어떻게 그렸냐는 질문에 미켈란젤로는 아마도 두 가지로 대답할 것이다. "오랜 시간 누워서 많은 물감과 붓으로 그렸습니다." 아니면 "그냥 했습니다."

"어떻게 연기하시죠?"라는 질문도 미켈란젤로와 같은 방식으로 답할 수 있다. 제스처와 표정연기, 발성연습과 화법, 모방, 몸짓 그리고 기억력과 움직임이 연기의 한 부분을 이루고 관찰·동화·통찰력·직관·감성이 또 한 부분을 이룬다. 배울 수 있는 것들이 있는가 하면 배울 수 없는 것도 있다. 기술이 필요한 것이 있고 재능이 필요한 것이 있다. 훌륭한 연기와 형편없는 연기를 구분하는, 눈에 보이지 않는 바로 그것이 재능이다. 이 재능이란 것은 어떤 배우는 교묘히 비껴가고, 어떤 배우는 슈퍼스타로 키운다. 재능에 관한 책만도 수백 권이 넘는다.

연기는 도전

연기의 근원을 분석할 수는 없지만 연기를 하는 배우의 임무에 대해서는 설명이 가능하다. 기본적으로 배우는 세 가지의 일을 하는데 해석, 창조, 모방이 그것이다. 이를 위해서는 배우의 열정과 인간 행동에 대한 이해가 바탕이 되어야 한다.

배우는 역할을 맡으면 먼저 극중 인물이 세상과 어떻게 소통하는지 파악해야 한다. 대개의 경우 인물을 창조하는 일은 배우가 아닌 작가가 맡는다. 작가는 그 인물의 탄생에 대한 분명한 이유를 마련한다. 배우는 맡은 인물의 탄생배경과 작가의 의도를 해석하고 인물을 살아 숨 쉬도록 한다.

배우는 맡은 인물에 대한 실마리를 찾고 스스로에게 질문을 던진다. 이 인물은 왜 극에 필요한가? 다른 인물들과 어떻게 연결되어 있는가? 남편을 혹은 아들이나 아버지를 사랑하는가? 행복한가, 불행하다면 그 이유는 무엇일까? 그녀는 믿음직한 사람인가, 아니면 수수께끼처럼 말과 행동을 숨기는가? 직업은? 그녀의 꿈은? 질문은 끝없이 계속된다.

이러한 질문에 대한 답을 통해 배우는 작가의 의도를 이해할 수 있다. 등장인물의 말과 행동에는 등장인물의 특성이 녹아있고, 배우는 이 특성을 파악하여 인물을 재창조한다. 배우는 극장의 위치, 무대 구조 그리고 다른 인물의 대사 등도 고려해야 한다. 다양한 공연조건을 이해한 배우는 연출가의 도움을 받아 작가가 마음속에 그린 인물을 찾아나간다.

인물에 대한 배우의 해석과 작가의 의도가 반드시 일치해야 할까? 꼭 그래야 하는 것은 아니다. 대개 작가가 의도하는 범위 내에서 배우는 자유롭게 자신만의 인물을 형성해나간다. 똑같은 인물이라도 연기하는 배우에 따라 달리 해석되는 경우가 종종 있다. 예를 들어 수십 명에 달하는 남녀 유명·무명배우들이 셰익스피어의 햄릿을 연기했다. 배우들이 작가의 의도

를 바탕으로 자신만의 햄릿을 창조했다. 각각의 연기는 고유의 특성을 지니고 있고 그 해석역시 다양하다. 이런 해석의 자유는 햄릿의 고유한 연기 방식을 설명해줘야 할 셰익스피어가 더 이상 우리 곁에 없기 때문에 가능한 부분도 있다.

브로드웨이에서는 새로운 공연을 제외하면 하나부터 열까지 인물에 대해 설명을 하는 작가는 드물다. 배우는 대본에 의지하여 자신만의 인물을 창조해야 한다. 관객이 특정 배우를 고집하는 것도 같은 이유에서다. 그 배우만의 인물 해석을 보고자 하는 것이다. 극이 배우를 중심으로 회전하는 것도 이 때문이다.

해석과 창조는 서로 맞물려 돌아간다. 배우는 자신의 해석을 바탕으로 실제 살아 숨 쉬는 완전한 인간을 창조한다. 창조된 인물은 때로는 배우의 성격과 아주 흡사하다. 이런 경우 배우는 인물의 성격을 벗어나지 않는 범위 내에서 자신의 성격을 그대로 표현하면 된다. 인물과 배우가 밤과 낮처럼 상극일 경우 배우는 인간에 대한 이해를 통해 역할을 소화할 수밖에 없다. 배우는 다른 인물들의 육체적, 정신적, 감성적인 면을 분석하고 모든 지식을 총동원하여 맡은 인물을 소화하는 데 필요한 부분을 수집한다. 배우는 말 그대로 육체적으로, 감성적으로, 지적으로 완전히 다른 사람이 된다.

배우는 겉으로 드러난 인물의 말과 행동뿐 아니라 그 이면까지도 관객이 이해할 수 있도록 인물을 묘사해야 한다. 배우는 내면에 모든 인간의 모습

을 갖고 있어서 필요할 때마다 넣었다 뺐다 할 수 있어야 한다. 배우는 우리처럼 걷고, 우리처럼 말하고, 우리의 웃긴 표정을 따라하며, 우리가 하듯이 웃고, 화내며, 꿈꾸고, 희망할 뿐 아니라 장애물을 만나면 좌절한다. 배우는 우리가 볼 수 있도록 무대 위에서 이 모든 것을 연기한다. 관객 즉, 우리가 배우의 연기에 몰입하는 이유가 바로 여기에 있다. 배우의 말과 행동에서 우리 자신을 보기 때문에 우리는 웃고 울고 또 박수친다.

무대 위에서 한 인물을 연기하는 것은 많은 고민이 뒤따르는 부담스러운 일이다. 연기는 상당 부분 육체적 소모 과정이지만 무엇보다도 정신적으로 받는 압박이 크다. 슬픔을 나타내기 위해 사랑하는 사람을 잃었던 괴로운 과거를 매일 밤 또는 수년 간 간직해야 한다. 배우에게 이것은 도전이자 자신이 감당해야 할 몫이다. 온갖 스트레스와 압박을 무릅쓰고 연기를 한다는 것은 배우에게 말로 표현할 수 없는 희열을 가져다준다.

배우의 삶

배우에 대한 이야기가 좀 추상적이고 이상주의적으로 흘렀다. 배우의 실제 삶은 어떨까?

물론 똑같은 삶을 사는 배우는 한 명도 없다. 배우의 모습 역시 각양각색이다. 하지만 일반적인 상황을 상정해보자. 배우의 일상, 공연마다 반복적으로 되풀이되는 일, 배우 간의 관계 등을 통해 일반적인 배우의 삶을 들여

다 볼 수 있다. ˈ

성공한 배우와 무명배우의 삶이 무척 다를 것이라는 건 안 봐도 빤하다. 목표는 같아도 그들의 일상과 고민은 사뭇 다르다. 성공한 배우의 삶은 나중에 살펴보도록 하자. 생존을 위해 애쓰는 '전형적인' 배우에 대한 가상 프로필을 만들어보면 필자의 과거 경험과 흡사해진다.

1974년 배우의 꿈을 안은 수많은 사람들이 그러했듯 필자 역시 몇 가지 가재도구만 챙겨 푸른색 폭스바겐 차로 미국 중서부의 고향과 가족을 떠났다. 대학 졸업장과 대학 극장 경험이 내가 가진 전부였다. 전형적인 배우의 경우 전문극장보다는 대학무대 경험이 훨씬 많다.

필자는 오하이오 주의 칠리코 시 야외극장에서 공연된 「티컴세」Tecumseh 라는 공연을 막 마친 뒤였다. '이상한 벌레에 물린 뒤 치료가 불가능한 열병'을 앓은 이후 단돈 2천 달러와 알량한 꿈을 들고 '빅 시티' 뉴욕에서 부와 명예를 쫓기로 결심했다. 물론 부모님 승낙은 얻지 못했다. 나는 뉴저지에 임시로 짐을 풀었다. 「티컴세」에 출연하면서 알게 된 친구들이 뉴저지에서 학교를 다니고 있었다. 학교 근처에 작은 아파트를 빌렸고, 이로써 뉴욕에 한 발짝 더 다가설 기회를 얻었다. 학교 술집과 캠퍼스 공연에서 연기를 하면서 친구들과 어울리는 한편 뉴욕에서 살 곳과 직장을 알아볼 수 있었다. 오래 물색한 끝에 뉴욕 어퍼웨스트사이드Upper West Side의 꽤 준수한 건물의 방 한 칸짜리 작은 아파트를 겨우 마련했다. 매달 800달러의 월세를

내는 집이었지만 나만의 주거공간이 생긴 것이다.

물론 성공은 곧바로 찾아오지 않았다. 먹고 살려면 일자리가 필요했다. 가는 곳마다 근무시간도 들쭉날쭉하였다. 빵집과 백화점 점원으로 일하고 택시를 몰기도 했다. 룸메이트를 구해 월세를 줄여볼까 고민도 했지만 그러기에는 방이 너무 비좁았다.

뉴욕에 도착하고 1~2년 간은 셀 수도 없이 많은 오디션을 봤다. 몇 차례 콜 백(두 번째 오디션)을 받기도 했지만 대개는 탈락이었다. 하지만 희망을 잃지 않고 오디션에 끈질기게 임한 결과 마침내 몇 가지 역을 따냈다. 오프 오프브로드웨이의 소규모 공연에서였다. 조합에 속하지 않은 제작팀의 공연인 「1776」의 투어였다. 네브라스카 주의 극장식 식당인 오마하Omaha에서 한 분기 동안 네 차례 공연에 출연하면서 배우조합카드도 받게 되었다. 오프오프브로드웨이 쪽에서는 교통비만 지불했기 때문에 결국 다른 사람에게 아파트 임대를 놔야 했다.

1978년 정부의 섹션 8(미국의 저소득층에 대한 주택임대료 보조정책) 보조금을 받는 새 아파트로 이사했다. 이 덕분에 세놓은 아파트의 임대료만큼 내 수입이 되었고 형편이 피기 시작했다. 오디션 역시 계속 응모했지만 그만큼 자주 좌절을 맛봤다. 그러다 한 소극장에서 기술자로 일하기 시작했다. 무대를 설치하고, 조명을 달고, 초점을 맞추며, 무대를 감독하는 일 등이었다. 미국극예술학회American Academy of Dramatic Arts의 스태프 무대감독

에 뽑히기도 했다.

서른 살 생일 1주일 전 처음으로 뉴욕 브로드웨이 공연에 취직됐다. 소규모 공연이었는데 안타깝게도 공연은 6주 만에 막을 내렸다. 이후 또 슬럼프에 빠졌다. 일 없이 1년이 지났고, 내 인생은 제자리걸음하고 있었다. 끝도 없는 의문들이 고개를 들기 시작했다. 포기해야 할까? 앞으로도 이렇게 힘겹기만 할까? 나에게 재능이 있는 걸까?

행운인지 불행인지 모르겠지만 전문배우의 삶을 한 번 맛본 나는 이를 포기할 수 없었다. 선택의 여지가 없었다. 고질적인 열병은 아주 집요했다. 그것은 도박꾼의 도박 충동과도 같았다. '내일은 나아질 거야.' '이번에는 대박이 터지겠지.' 그렇게 하루하루가 흘렀다.

얼마나 많은·극예술 지망생들이 꿈을 접는지에 대해 밝혀진 바는 없다. 그 수를 정확히 세는 건 불가능하다. 주변에 전혀 다른 직업으로 틀거나 귀향한 친구들만 해도 수십 명에 이른다. 극예술에 관련된 모든 분야에서 이런 일들이 일어난다. 그들이 일을 그만두고 더 행복해졌는지 알 길이 없다. 2007년 배우조합에서 내놓은 수치에 따르면 배우조합에 속한 4만7천 명의 배우 중 일을 하고 있는 배우는 1만7천~1만8천 명으로 3분의1 가량에 불과하다.

극예술에 종사하는 배우의 연간 소득은 7만5천 달러 이상이 6%, 5만~7만

5천 달러가 4%, 2만5천~5만 달러 11%, 1만5천~2만5천 달러 10%, 5천~1만5천 달러 29%, 5천 달러 이하 40% 등이다. 연소득 9천 달러 이하를 영세민이라고 하니까 배우의 절반 이상이 영세민인 셈이다. 배우 1인당 평균 소득은 7,239달러, 브로드웨이의 평균 주급은 2,229달러, 매년 배우들의 평균 근무일은 17주에 불과하다.

그러나 이런 우울하고 실망스런 상황에서도 대다수 배우들은 꿈을 놓지 않는다. 극장 정문과 공연 제목 위에 큼지막하게 자기 이름이 새겨진 대형 간판의 환상이 늘 눈에 어른거린다. 매년 극예술에 관한 토니상 시상식이 열린다. 장수 공연이 있으며 TV와 영화에서 출연 제의를 받기도 한다. 행인들이 거리에서 당신을 알아보기 시작한다. 그리고 박수가 쏟아진다.

배우의 삶 또는 극예술에 종사하는 사람의 삶은 끊임없는 역경을 이겨나가는 고된 싸움이다. 심적 고통과 좌절은 크고 일에 대한 보상은 보잘 것 없다. 하지만 우리를 움직이는 불타는 욕망, 관객의 사랑, 치유 불가능한 열정, 설명할 수 없는 욕구가 있기에 배우는 오늘도 힘겨운 하루를 버텨낸다.

배우연합회 : 규정과 계약

배우와 무대감독은 두 부류다. '노조원'Equity 과 '비노조원'Non-Equity, Non-Union이다. 배우와 무대감독은 배우연합회 회원이며 그것을 AEA 혹은 간단히 배우조합이라 부른다. 배우조합은 전국노동

조합으로 극예술에 일하는 배우와 무대감독들을 관할한다. 배우조합에 속하지 않은 배우와 무대감독들을 비노조원이라 부른다. 영화배우는 연기자협회Screen Actors Guild의 회원이다. TV나 라디오에 출연하는 배우는 미국 TV·라디오 연예인조합American Federation of Television and Radio Artists 회원이다.

일반적으로 노조원와 비노조원 사이에는 두 가지 큰 차이점이 있다. 노조원은 어느 정도의 최저임금과 연금, 복지혜택과 실업수당, 휴가와 산업재해보험 등을 보장받는 반면 비노조원은 그렇지 못하다. 노조원은 특정 작업환경과 노조가 제정한 규정을 이행하여 노조의 허가를 받은 극장에서만 일할 수 있다. 하지만 비노조원은 어디서든 일할 수 있다. 노조원이든 비노조원이든 일장일단이 있지만 대부분의 배우들은 당연히 최저임금 보장과 적절한 작업환경에서 일할 수 있는 노조원이 되기를 선호한다.

배우 노조는 왜 필요할까? 노조가 만들어지기 이전의 다른 분야와 마찬가지로 극예술 분야도 배우와 무대감독들을 착취하려는 제작자들이 있었다. 일부 제작자들은 휴식 없이 긴 리허설을 지속하곤 했다. 리허설은 난방상태가 열악하고 환기도 잘 되지 않는 곳에서 하기 일쑤였다. 분장실은 형편없고 화장실 역시 불편하기 그지없었다. 배우들은 약간의 출연료를 받거나 그것마저도 없는 경우가 허다했다. 수익은 곧장 제작자의 주머니로 들어갔다. 순회공연 도중 자금이 바닥날 경우 배우들은 돈과 차도 없이 길거리에 내팽개쳐지곤 했다. 믿기지 않지만 엄연한 역사다.

이러한 조악한 환경과 비도덕적인 행태에서 배우 자신들을 보호하기 위해서 극예술에 종사하는 사람들은 1913년 궐기했다. 더 공정하고 전문적인 작업환경과 배우들의 생존권이 보장되지 않는다면 무대에 오르지 않기로 결의했다. 이들에 동의하는 다른 배우들이 조합에 가입했다. 조합의 출현으로 대규모 공연 제작자들은 많은 제약을 받았다. 당시 스타배우와 무대감독들도 조합에 가입했다. 제작자들은 노련하고 경험 많은 배우를 선호했는데 이들은 대개 조합의 회원들이었다. 제작자들은 공연의 성공에 좋은 배우가 필수적이라는 것을 곧 깨달았다. 제작자들은 배우조합과 거래를 하기 시작했다.

오늘날 조합원을 고용하기 위해서 제작자와 극장 측은 조합의 인가를 받아야 한다. 이 인가는 제작자와 극장 측이 법적으로 지불능력을 갖춘 고용주임을 보장해준다. 조합의 관할 아래 있는 연출가와 극장에 고용된 배우와 무대감독은 보장항목이 명시된 조합 계약서에 서명해야 한다. 오디션을 통해 선출된 배우든, 음악감독의 친구든, 작가가 특정 배우를 염두에 두고 글을 쓴 경우든, 배우는 리허설 이전에 계약을 해야 한다.

조합의 계약서엔 배우가 리허설에 지체 없이 참여할 것, 공연에 늦어도 30분 이전에 도착할 것, 맡은 바 배역에 혼신의 노력을 기울일 것 등이 명시되어 있다. 이에 대한 답례로 제작자는 조합이 제시한 일체의 규정을 준수하고 배우의 재능을 사용한 대가로 적정 출연료를 지불할 것에 동의한다.

최저임금을 보장하는 조합의 표준계약서에는 두 가지 종류가 있다. 프린서펄Principal 계약서는 뮤지컬이나 연극에서 대사를 하는 배우들을 위한 계약서이며, 코러스Chorus 계약서는 뮤지컬에서 노래와 춤을 추는 연기자 즉, 코러스를 위한 계약서다. 무대감독과 보조 무대감독은 프린서펄 계약서에 서명한다.

기본적으로 최저임금 이상의 출연료가 지불되는 경우는 두 가지다. 스타나 주연 배우의 경우처럼 배우와 제작자 사이에 더 많은 출연료에 대한 합의가 이루어진 경우, 또는 앙상블 멤버나 코러스 멤버가 대사가 있는 역, 위험한 역, 대역을 맡는 경우다.

계약서의 추가 사항 역시 서명이 필요하다. 조합 규정에 어긋나지 않으면서 기본 규정에 포함되어 있지 않은 특별 협정을 부가사항으로 계약서에 명시해야 한다. 예를 들어 만약 배우가 아주 짧게 머리를 잘라야 하거나 염색을 하고 계약기간이 만료될 때까지 그 상태로 유지해야 한다면 이런 사항은 반드시 계약서에 명시되어야 한다. 전단지의 최고 자리를 차지할 권리라든지, 특별 분장실과 리무진 서비스를 받는 일 등은 계약서에 추가사항으로 기록된다. 서면으로 작성되지 않은 구두협정은 법적 효력이 없다.

비조합원 배우의 경우 조합으로부터 계약 체결 제의를 받으면 회원이 될 수 있다. 그 다음은 그저 가입비를 지불하면 되고 매년 멤버십은 갱신되며 조합 멤버십과 권익이 보장된다.

배우조합은 오프오프브로드웨이를 제외한 브로드웨이, 오프브로드웨이 그리고 전국 투어 등 대부분의 공연을 관할한다. 조합은 대다수의 극장식 식당 · 여름극장 · 지역극장 · 어린이극장 등을 관할한다. 개중에는 비노조원만 고용하는 극장식 식당과 여름극장이 있다. 일부 극장은 다른 조합의 배우를 고용하기도 한다. 조합 멤버십은 오프오프브로드웨이 공연에서는 필수사항이 아니다. 실제로 오프오프브로드웨이는 첫걸음을 내딛는 배우들에게 무대에 설 기회를 제공한다.

브로드웨이의 노조는 다른 노조와 마찬가지로 다음과 같은 것들을 보장한다. 최저임금, 리허설 기간, 점심시간과 휴식시간, 무대의상의 청결유지, 분장실과 화장실 조건, 댄스플로어의 상태, 초과수당, 주당 공연의 수, 홍보, 사진, 병가와 노동자 재해보상 등이 그것이다. 한 배우 당 최소 길이 76cm에 달하는 분장테이블 공간에 관한 조항도 있다. 고용주는 입원비, 회원 및 그 가족들에 대한 의료보험, 연금펀드의 분담금, 실업보험 등을 지불하고 조합은 이러한 조항이 이행되도록 보장한다.

어떤 조항은 1913년 이후에 추가됐다. 제작자와 극장 측은 정기적으로 재계약을 한다. 사회 분위기와 공연사업의 특성이 변함에 따라 계약 조건의 범위도 변화한다. 매 협약 때마다 주요 규칙이 변경되고 기존의 규칙이 수정되기도 한다. 임금은 생활비에 맞춰 인상되는 게 원칙이다. 수정사항은 진행 중인 공연에 곧바로 적용된다.

만약 규칙과 계약이 없다면 자신의 배를 불리기에 급급한 비도덕적인 제작자가 없어지지 않을 것이다. 이것이 바로 조합 결성의 동기다. 예술 노동자를 보호하기 위함이다. 필자는 1977년 네브라스카 주 오마하의 극장식 식당의 무대감독으로 일할 때 조합카드를 받았다. 이후에도 브로드웨이를 비롯해 다양한 극장에서 무대감독을 맡았다. 화려한 경력은 아니지만 연기도 해보았다. 은퇴할 때까지 나의 배우조합 멤버십은 유지됐다.

7장
스태프

창작팀과 제작팀, 연기자는 공연의 성공에 직접적인 영향을 미치는 사람들이다. 직접적이든 간접적이든 이들의 활동상은 극장을 찾는 관객의 눈에 등장한다. 하지만 백 스테이지 스태프가 없다면 공연이 가능할까?

그들은 누구인가

　　　　　　　　다양한 사람들이 모여 백 스테이지 스태프를 이룬다. 직장이 불규칙하기 때문에 다른 직업을 하면서 겸하는 경우도 많다. 일이 없을 경우에는 다른 일을 하면서 생계를 유지해야 한다. 친지나 친구들 소개로 일을 하게 된 경우가 있지만 극장 일에 대한 열정으로 뛰어든 사람이 대부분이다. 어떤 이들은 그 일을 사랑하고 어떤 이들은 돈이 필요하다. 10대부터 60대에 이르기까지 다양한 연령이 더불어 일한다. 학력

도 초중졸에서부터 박사까지 다양하다. 다양한 인종이 다양한 신념과 철학을 갖고 모여 들어 매 공연이 순조롭게 진행되도록 헌신한다.

백 스테이지 전문스태프가 자신의 일에 대해 인정받기는 쉽지 않다. 배우를 제외하고 대부분의 극장 스태프가 특별히 일을 잘한다는 평을 듣기는 쉽지 않다는 이야기다. 그만큼 각자가 하는 일이 눈에 잘 드러나지 않는다. 하지만 무대 위의 세세한 하나하나가 백 스테이지 스태프의 손길을 거쳐야 한다. 그들은 장비나 소품을 밀고 당기고 들어 운반하고, 조립하고 해체하며, 서서 또는 무릎을 꿇고 묵묵히 일한다. 그들은 계단과 사다리를 오르내리고 정확한 시간에 무대를 앞뒤로 가로지르며 무대장치·조명기구·무대의상·소품을 제자리에 놓는다. 그 덕분에 공연은 탈 없이 진행된다. 그들은 다른 이들이 갈채를 받도록 열심히 일한다. 그들은 조용히, 어둠 속에서 일한다.

백 스테이지 스태프는 출연 배우 수보다 많은 경우가 대부분이다. 브로드웨이 대형 뮤지컬의 경우 백 스테이지 스태프는 40~50명에 달한다. 그들은 특정 파트에서 각각 정해진 일을 책임지고 매일 밤 공연이 시작되기 전부터 모두 귀가한 이후까지 같은 일을 반복한다.

몇몇 백 스테이지 스태프는 이미 설명한 바 있는 디자인과 연관된 일을 하기도 한다. 목공도 있고 무대장치의 일부로 쓰이는 소품 담당도 있다. 조명과 음향을 담당하는 전기기술자도 있고 무대의상과 헤어·메이크업 담당도 있다. 일단 공연이 개막되면 디자이너와 그의 팀은 다음 공연으로 이동

한다. 남아서 공연의 무대장치와 기계들의 조작과 보수를 하는 것은 백 스테이지 스태프의 몫이다.

무대담당은 무대장치를 유지보수하며 플랫폼과 스태프유닛·벽·백드롭·커튼·턴테이블·트랩도어와 같은 큰 무대 배경장치들을 옮긴다. 이 모두가 무대장치의 일부이며 배우들은 손대지 않는다. 소품담당은 탁자·의자·책·등·베개·접시·수저·우산·신문·강아지, 「라이온 킹」의 경우 새 모양의 연등, 배우가 직접 무대에서 사용하는 작은 소품 등을 담당한다.

전기기술자는 조명기기를 유지 보수하고 작동한다. 그들은 조명을 조작하는 기기인 조명콘솔을 작동하거나, 특정 장면에서 사용되는 다양한 조명기기를 옮긴다. 전기기사는 조명 이외에도 음향기기의 유지보수와 조작을 담당한다. 그들은 스피커 상태를 계속 확인하고, 배우들이 사용하는 소형 마이크를 나눠주고, 스피커와 마이크를 조절하는 음향콘솔을 조작한다.

의상담당은 의상의 수선·다림질·드라이클리닝을 담당한다. 그들은 배우가 분장실이나 백 스테이지에서 의상을 갈아입을 때 연기자를 보조하는 드레서 역할을 맡기도 한다. 더불어 머리와 메이크업도 담당한다.

특수효과는 전기 작동의 유무에 따라 무대담당이나 전기기술자가 담당한다. 때로 소품담당이 특수효과를 맡기도 하는데 「오페라의 유령」의 소품담당은 마술 올가미를 책임진다.

브로드웨이 공연에는 하우스 스태프House Crew와 제작 스태프Production Crew가 있다. 제작 스태프는 공연 제작자가 고용하며 목조, 전기, 소품, 의상팀으로 구성된다. 하우스 스태프는 극장주가 고용하며 주로 극장 설비를 유지하고 보수하는 일을 한다. 무대담당, 전기기사 등으로 구성된다.

브로드웨이의 목수 · 전기기사 · 음향과 소품담당은 국제극예술노동자연합International Alliance of Theatrical Stage Employees 회원이다. 하우스 스태프는 국제극예술노동자 연합 뉴욕본부 #1의 회원이며, 제작 스태프는 뉴욕본부 #1을 포함하는 국제극예술노동자 연합 미국본부의 회원들이다. 브로드웨이 의상담당은 국제극예술노동자연합 뉴욕본부 #764에 속해 있다. 이 조합들은 브로드웨이 제작자와 극장장을 대표하는 협상 단체인 미국 극장&제작자연맹과 단체협상을 한다. 조합원의 임금, 건강보험, 연금보험과 근무 환경은 몇 년마다 재협상한다. 하우스 스태프는 매주 수요일에, 제작 스태프와 의상담당 부서는 매주 목요일에 임금이 지급된다.

제작소Shops

이미 이야기했지만 브로드웨이 공연의 시각적, 기술적 장치와 소품들은 브로드웨이 공연을 전문적으로 담당하는 조합의 제작소에서 구성 · 조립하고 색칠까지 마무리한다. 의상의 경우도 제작소에서 가봉과 재봉까지 한다. 실제로 브로드웨이 공연에서 사용되는 무대장치나 조명장치 중 조합제작소를 거치지 않는 것이 없다. 조합제작소 직

원들은 다양한 조합에 소속되어 있다.

　무대장치를 맡은 제작소는 설계도에 그려진 무대 디자이너의 디자인에 따라 무대장치를 제작한다. 제작소에서는 창문이 딸린 벽을 제작하는 단순한 작업에서부터 「라이온 킹」에 등장하는 지하에서 솟아오르는 입체적인 '프라이드 락'(라이온 킹이 올라서는 바위의 이름)에 이르기까지 다양한 작업이 이루어진다. 무대 디자이너는 프리프로덕션 동안 극장의 크기와 필요한 부분의 치수를 재고 각각의 크기에 맞도록 자신의 디자인의 범위를 조정한다. 모든 무대장치는 극장으로 옮기기 전에 제작과 조립을 마친 후 엄밀한 확인과정을 거친다. 그리고 분해를 한 후 극장으로 이송된다. 제작소의 목수와 기술자들은 자신의 영역에서 최고로 꼽힌다. 그들은 아름다운 브로드웨이 세트를 만들었다. 100여 년 간 브로드웨이 관중들을 황홀경에 빠뜨린 놀라운 무대장치를 제작해왔다.

　전기제작소는 브로드웨이 공연에서 임대하는 조명과 조명장치의 조립을 담당한다. 이 작업에는 수백 개에 이르는 극장 조명, 수십 킬로미터에 달하는 케이블과 수많은 플러그, 점퍼, 젤 프레임 또는 스크롤러, 젤과 차광판, C바이스와 안전케이블, 디머랙과 컨트롤보드 등이 사용된다. 이들은 특별 제작된 대형 나무상자에 담겨 조합에 소속되어 있는 운전사가 모는 트럭에 실려 극장으로 배송된다. 특정 공연을 위해 제작된 후 보통 폐기처분되는 무대장치와 달리 조명기기는 주 단위로 임대하고 사용 후 제작소에 반환한다. 조명제작소에서 일하는 직원 역시 조합원이다.

음향제작소는 음향 디자이너가 지정한 기기들을 제작하고 이들을 주 단위로 임대한다. 스피커, 마이크, 케이블 등 물품은 포장되어 극장으로 배송되고 공연이 끝나면 제작소로 반환된다.

의상은 시중에서 구입을 하거나 의상제작소의 재봉사가 재단, 가봉, 재봉을 맡는다. 재봉사는 의상 디자이너의 디자인에 따라 의상을 제작한다.

극장을 임대해 이동하기 이전에 이 모든 일들이 시작된다. 특히 의상을 제외하고는 캐스팅이나 리허설 시작 이전에 작업이 시작되기도 한다. 브로드웨이 공연의 경우 제작기간이 수개월 이상 걸리는 경우도 있다. 작업의 양에 따라 제작소의 직원들은 아침 8시부터 저녁까지 일한다. 목수와 전기기사, 소품 담당은 매일 제작소로 찾아가 작업을 확인하고 일의 진행과정을 감독하는 한편 문의사항에 답변하기도 하고 문제가 생겼을 때 해결에 나선다.

로드인 Load-in

　　　　　　　　　로드인이란 공연에 필요한 것들이 극장으로 운송되는 것이다. 하루 이틀에 끝나는 작업이 아니다. 한두 주 또는 큰 공연의 경우 한 달 정도가 걸린다. 로드 인이 지속되는 동안 극장을 주 단위로 빌리는데 이것을 '포월' Four wall 임대라고 한다. 극장을 둘러싼 네 벽을 제외하고는 처음엔 아무것도 없기 때문이다. 극장 문이 열리고 로드인되는 첫날 아침까지 극장 무대는 텅 비어 있다.

로드인의 첫 며칠 간 벌어지는 유일한 작업은 스폿라인 설치다. 마스터 목수의 감독 하에 목조 담당 스태프가 스폿라인 설치를 한다. 무대 위에 매달려 있는 커튼·벽·백드롭·스크림·조명·스피커 등을 포함한 무대장치, 조명 또는 음향기기 등은 무대의 양쪽을 가로지르는 긴 강철 파이프나 무대 날개에 수직으로 매달려있는 파이프 사다리에 걸린다. 무대 위로 파이프의 위치를 신중하게 정한다. 각각의 파이프 자리가 정해지고 테이프나 분필로 표시된다. 파이프에 걸릴 것들을 고려하여 파이프 사이에 충분한 공간을 확보한다. 각각의 파이프들은 쉬브Sheaves라 불리는 강철 도르래를 통과하는 강철 케이블에 의해 지탱되는데, 이 쉬브는 극장 천장에 고정된 격자무늬의 강철 대를 가로질러 고정되어 있다. 스폿라인 설치작업은 더디게 진행된다. 목수들은 무게와 케이블의 강도에 대해 정확히 알고 있어야 한다. 그렇지 않을 경우 물건들이 케이블에서 이탈해서 무대 위로 떨어지는 위험천만한 상황이 벌어질 수 있다.

다음으로 무대장치와 조명이 극장에 도착한다. 며칠에 걸친 설치작업이 시작되면서 극장 내에는 긴장이 흐른다. 목수는 무대장치를 달려 하고, 전기기사는 조명기구를, 또 음향 스태프는 스피커를 매달려고 한다. 때로 이모든 사람들이 같은 시간대에 같은 곳에서 일해야 할 경우가 있다. 극장은 가지각색의 연장을 맨 수십 명의 스태프들로 가득하다.

때때로 극장은 혼돈 그 자체여서 사람들이 자기 일을 제대로 하고 있는지 의심이 들 정도일 때도 있다. 세트 부품들이 이곳저곳에 쌓여있고, 한쪽

에는 무대 벽이, 또 한쪽에는 플랫폼 부품들이 널려있다. 커튼과 나무들이 무더기로 쌓여 있고 모든 복도에서부터 객석까지 구석구석에 조명장비들이 즐비하다. 조명기구들을 연결하는 전기 케이블들은 무대 위 천장에 복잡하게 꼬인 검은 스파게티 면처럼 매달려 있기도 하다. 사다리 위에서 조명을 손보는 전기기사들은 사고가 나지 않도록 각별히 주의한다. 겉으로는 혼란스러워 보이지만 사실은 질서정연하게 진행된다. 일에는 순서가 있고 각 부서의 대표들은 일의 진척을 체크한다.

소품 스태프는 각각의 부서들이 사용하는 기구들로 복잡한 극장 지하를 정리하느라 바쁘다. 그들은 철제 수납장과 라커룸의 위치를 잡고 소품과 다른 장비들을 놓을 선반자리를 표시한다. 또 분장실에 의자와 조합에서 필수사항이라 권고한 간이용 접이침대를 설치한다. 뮤지컬의 경우 오케스트라 장비들을 준비한다. 소품과 의상들은 일반적으로 로드인 이후 2~3주 정도 지나야 도착한다. 극장 내 주요공사가 진행되는 동안 소품을 안전하게 보관하기 위해 객석 한쪽으로 치워놓는다.

무대 위 설치가 거의 끝나면 공연 데크를 이용할 수 있다. 트랙과 케이블 도르래 설치를 위해 약 30cm의 데크가 만들어지고, 턴테이블과 몇몇 트랩문이 설치된다. 트랙과 기기들을 제자리에 놓기 위해 일반적으로 데크의 높이가 고르다. 사람들이 그 위를 걸을 때도 흔들리지 않도록 데크 하나하나를 신중히 놓는다. 물론 제작을 마치기 전까지 아무도 이 데크 위에서 일할 수 없다. 이것이 바로 공중에 있어야 하는 기기들이 먼저 설치되는 까닭이다.

공연의 각 부서 대표는 그날의 할 일을 논의하고 스태프에게 작업지시를 내린다. 극장은 자주 혼돈에 휩싸이고 가는 곳마다 사람들이 바글바글한 것처럼 보인다. 그리고 모두 자신의 일이 먼저라고 주장하는 것처럼 보인다. 하지만 이것이 로드인의 진짜 모습이다. 해야 할 일이 산더미다. 수십 명의 사람들이 극장 곳곳에서 자신의 일에 열중한다. 안전이 최우선이다. 첫 주에는 오전 10시와 오후 3시에 휴식시간을 갖고, 일은 보통 5시에 끝난다. 무대 리허설이 시작됨에 따라 배우들이 극장에 도착할 때가 가까워지면 로드인 스태프들은 때로 저녁 10시까지 야간작업을 하기도 한다. 거리에 쌓아둔 기기들을 극장 안으로 들여오면서 하루가 마감된다.

무대는 점차 모습을 갖춰간다. 무대장치가 제자리를 잡는다. 무대 디자이너와 함께 일하는 무대 제작자가 이동 중에 흠집이 난 부분을 손보기 위해 오기도 한다. 모든 조명기기가 제자리에 설치되고 조명 디자이너가 포커스 콜을 진행하기 위해 도착한다. 포커스 콜은 각각의 조명이 디자인대로 제 방향을 가리키는지를 시험하는 시간이다. 포장을 푼 소품들이 선반에 보관되고 분장실마다 배우에게 필요한 의상이 구비된다. 음향 스태프는 마이크와 스피커를 체크하고 모두 정상적으로 작동되는지 확인한다.

점차 로드인은 테크 리허설로 변한다. 설치를 담당했던 스태프들은 운영에 필요한 소규모의 스태프로 줄어든다. 여전히 손 봐야 할 세트와 조명들이 산재해 있고 이 작업은 보통 아침에 진행된다. 리허설을 위해 배우들이 극장에 나타난다. 리허설은 보통 오후와 저녁에 진행된다. 일들이 제자리

를 잡아가고 오프닝 공연을 향한다.

운영 스태프

관객이 프리뷰를 보기 위해 극장을 찾을 때쯤
에는 공연 진행에 필요한 정예 스태프만 남는다. 운영 스태프의 크기는 공
연마다 또 각각의 부서마다 차이가 있다. 복잡한 무대장치가 필요한 공연
은 무대 스태프가 다수 필요하다. 밧줄을 관리하고 배경 혹은 장치를 올리
고 내리기 위한 2~6명의 플라이맨이 있어야 한다. 데크 위에서 무대장치를
이리저리 이동시키는 스태프가 있다.

데크에도 전기기사가 상주한다. 공연이 진행되는 동안 특정 조명이나 조
명 타워를 필요한 시간에 필요한 장소로 이동시킨다. 뮤지컬의 경우 팔로
우 스폿을 조정할 스태프가 필요하다. 또 요즘처럼 조명이 프로그래밍 되
는 경우 조명보드 오퍼레이터와 이를 유지하고 보수하는 전문기사가 고용
된다. 마이크와 사운드보드를 담당하는 서너 명의 음향담당도 필요하다.

소품 담당 스태프는 소품을 관리하기 위해 무대의 왼쪽 혹은 오른쪽에
자리 잡는다. 그들은 여러 선반 위에 작은 소품들까지 여러 가지 상황을 고
려하여 이를 배치하고 유지하며, 때마다 배우가 쉽게 찾을 수 있도록 돕는
다. 소품담당은 큰 소품들을 무대 안팎으로 이동시키느라 바쁘다.

큰 규모의 공연에는 20명 이상의 드레서가 있다. 스타에겐 개인 드레서가 배정되고 나머지 배우들의 의상과 수선을 담당하는 드레서팀이 있다. 그들은 배우들이 갈아입기 편리하도록 행거에 걸어두거나 바구니에 담아 지하실이나 분장실에 배치한다. 무대 뒤에는 스태프 외에도 항상 많은 드레서들이 상주한다. 「42번가」에는 30명 이상의 드레서가 있다.

무대 스태프는 최소 공연 시작 30분 전에는 극장에 있어야 한다. 그들은 공연을 위해 무대와 소품을 준비하고, 의상담당 스태프는 의상을 준비한다. 보통 의상 스태프는 운영 스태프인 경우가 많은데, 이들은 공연이 시작되기 한 시간 전에 출근해야 한다. 다른 스태프처럼 30분 만에 모든 것을 확인하고 준비하기 힘들기 때문이다.

무대 스태프는 마지막 큐를 마무리한 후에 퇴근하는데 공연이 끝나기 전인 경우도 있다. 의상담당은 공연이 끝날 때까지 머무르는데 공연이 끝나고 의상을 정리해야 하기 때문이다.

공연이 진행되는 동안 스태프들이 하는 일들을 '큐'라고 부른다. 큐는 테크 리허설동안 결정되고 필요할 때마다 각각의 스태프에게 큐가 주어진다. 대부분 스태프는 큐의 순서를 알고 있다. 보통 대사나 음악과 연계시켜 큐를 기억한다. 각각의 스태프들의 큐는 '트랙'이라고 부른다. 스태프가 아프거나 휴가 중일 때 대체 스태프가 그 자리를 메우기 위해 고용된다. 왜냐하면 공연마다 같은 수의 스태프가 있어야 일이 진행되기 때문이다.

무대 뒤의 스태프 외에도 객석과 로비에서 일하는 관객담당Front of House 스태프들도 있다. 하우스 매니저, 매표소 직원, 좌석안내원, 매점 담당 그리고 시설관리 스태프들이다. 이들은 극장주가 고용한다. 공연마다 같은 위치에서 일하는 것이 보통이다. 하우스 매니저와 매표소 직원을 제외하면 대개 최저임금 수준의 급여를 받는다. 국제극예술노동자연합 로컬 #306은 정해진 규칙과 규정으로 이들을 보호한다. 극장주가 고용한 도어맨과 극장 기술자는 극장시설 관리와 안전을 담당한다.

워크 콜Work Call

무대 소품이나 장치들은 낡고 망가지기 쉽다. 즉시 고쳐야 하지만 공연이 진행되는 동안에는 제대로 수리하기가 어렵다. 그래서 특별한 워크 콜이 진행되고, 파손된 것을 고치고, 예방 차원의 수리가 이루어진다. 이 워크 콜은 수요일 아침 공연 전 정기적으로 이루어진다. 혹은 목요일과 금요일 이틀간 대대적인 수리를 할 때도 있다. 수요일 오전 네 시간으로는 부족한 경우다.

운영 스태프는 이 일을 위해 아침에 극장에 출근한다. 이 작업에는 시간외 근무수당이 있다. 때로 이 수리를 위해 외부인이 동원되기도 한다. 무대 제작자들이 무대장치를 다시 칠하기 위해 고용된다. 만약 주요 장치를 대체한다면 스태프가 추가로 근무를 하거나 장치제작을 맡았던 제작소 직원이 와서 돕는 경우도 있다.

큰 공연은 유지보수 일이 많다. 무대장치의 작동이 멈추는 일은 누구도 바라지 않는다. 또 파손된 것을 수리하기 위해 공연이 중단되는 것도 원치 않는다. 이러한 일이 종종 일어나기도 하지만 예방 차원의 워크 콜에 힘입어 공연은 무리 없이 진행된다.

의상담당 부서는 매일 워크 콜이 있다. 이를 '데이 워크'라고 부른다. 이 때 세탁을 하고 다림질을 하며 의상 수선을 한다. 드레서들이 데이 워크를 한다. 시간 외 근무수당이 주어지기 때문에 대부분 이 일을 선호한다.

공연이 진행되는 동안 늘 리허설이 열린다. 보통 매주 목요일이나 금요일에 대역들의 리허설이 있다. 대역들은 대기 상태다. 배우가 무대에 서지 못하는 경우에 대비해 미리 리허설을 통해 역할을 익혀놓는다.

주연 배우가 대체될 경우 '풋인'put in 리허설을 하게 된다. 필요할 경우 스태프들이 이 리허설에 참석한다. 일반적인 대역 리허설에는 두 명의 소품담당이 참석한다. 소품담당이 없으면 소품을 사용할 수 없기 때문이다. 대규모의 '풋인' 리허설 때는 모든 운영 스태프들이 소집된다.

로드아웃 Load-out

로드인 때 극장에 들어왔던 것들이 극장 밖으로 나가는 것을 로드아웃이라 한다. 공연이 시작되고 며칠 만에 로드아웃

이 일어나기도 한다. 공연이 인기를 끌지 못해 개막 후 며칠 만에 막을 내리는 경우다. 공연이 시작되고 몇 년 후에 로드아웃을 하는 행복한 경우도 있다. 「캐츠」처럼 개막 후 20년 가까이 공연이 계속되는 경우도 있다.

로드아웃은 기본적으로 로드인의 반대지만 좀 더 빨리 진행된다. 설치에 비해 해체작업은 빠른 속도로 이루어진다. 로드아웃은 대개 1~2주일이면 마무리된다. 무대가 순회공연 등을 위해 다른 곳에서 재활용되지 않을 경우에 스태프들은 간단히 무대를 조각조각 잘라서 트럭에 싣는다. 사용가능한 소품과 가구들은 나중에 사용하기 위해 보관한다. 몇몇 아이템들은 팔거나 배우들이 개인 기념품으로 보관한다. 의상은 의상창고로 운반된다.

로드아웃이 끝나면 극장은 로드인 첫날과 같은 모습으로 돌아간다. 극장을 둘러싼 네 벽과 무대만 남겨진 텅 빈 공간이 된다. 그리고 다음 공연의 스태프들이 몰려들어 비슷한 과정을 반복한다.

공연

이제 공연을 만들어보자. 이는 일련의 반복 동작이다. 이 반복 동작이 바로 극장사람들이 하는 일이다. 공연에 출연하는 배우가 할 일은 리허설을 통해 노래와 춤동작 그리고 대사를 익히는 것이다. 배우는 공연이 막을 내릴 때까지 매일 밤 공연에 출연한다.

이것이 극이다. 지금까지 제작된 모든 공연이 이 과정을 거쳤다. 물론 공연마다 다르고 각각의 캐스팅이 다르며 극장마다 차이가 있다. 하지만 브로드웨이든 극장식 식당이든, 연극이든 뮤지컬이든 모든 공연은 제작과 리허설을 거쳐 같은 방식으로 공연된다.

우리는 다양한 극장사람들과 그들의 일을 살펴보았다. 이제 가상의 공연을 예로 들어 전형적인 공연에서 사람들이 어떻게 일하고, 그들의 일이 어

떻게 맞물려 돌아가는지 살펴보자.

프리프로덕션Pre-Production

공연 제작은 제작자가 한 작가의 대본과 작곡
가의 악보를 발견하고 구매하는 것에서 시작된다고 했다. 기억하는가? 제
작자는 필요한 자본을 모으고 제작팀과 배우를 채용한다. 보통 배우를 채
용하는 오디션 이전부터 제작을 위한 본격적인 준비가 시작된다. 리허설이
시작되기 전까지의 이 기간을 프리프로덕션이라 부른다.

대본과 악보작업이 기본적으로 끝난 상태라 할지라도 연출가는 작가 ·
작곡가와 끊임없이 작품에 대해 논의한다. 작곡가는 때로 작사를 겸하기도
하는데 음악감독의 도움을 받아 관현악편곡을 시작한다. 화음과 보컬 영역
은 배우의 발성영역이 확실해질 때까지 윤곽만 잡는다.

안무가는 음악을 듣고 또 듣는다. 이 과정을 통해 안무가는 영감을 얻고,
연출가와의 논의를 통해 제스처와 춤동작을 만들기 시작한다. 디자이너는
연구하고 스케치하고 논의하고 끊임없이 자재와 옷감 선택을 고민한다.

스타배우와의 협상이 한창 진행 중이다. 스타는 한두 명 정도로 출연료,
공연 포스터에서의 위치, 계약기간과 특별 출연료 등을 명시한 계약서가
준비된다. 영특한 홍보담당은 벌써 출연할 스타에 관한 한두 가지 기사를

매체에 흘린다.

극장 임차는 마무리 단계에 와 있다. 극장 임대는 공연 제작 초반에 이루어진다. 극장의 형태를 모르는 경우 디자인에 상당한 제약이 따르기 때문이다. 모든 공연이 장기공연을 원하기 때문에 브로드웨이 극장의 대관 계약은 임차 기간을 고정해놓지 않는다. 제작자가 맘에 둔 극장이 있는데 이미 다른 공연을 상연 중이다. 하지만 티켓판매가 부진해 곧 막을 내릴 예정이라면 대관할 수 있는 기회가 생긴다. 극장이 결정되면 디자이너의 일은 훨씬 수월해진다.

제작자는 필요한 자금이 모두 모였어도 지속적으로 투자자를 물색한다. 이는 뜻밖의 지출을 대비해 재정을 더 견고히 하기 위해서다. 물품을 구입하고 연습장을 마련한다. 팀이 구성되고 소품 준비를 시작한다. 배우들에게 대본과 악보를 나누어주고 리허설 일정을 정한다.

이 모든 과정은 오디션 시작 전부터 시작된다. 캐스팅이 결정되고 나면 공연 제작은 일사천리로 진행된다.

제작

제작에 들어가기에 앞서 만반의 준비를 갖춘다. 사무실이 생기고 직원이 고용된다. 일단 캐스팅이 결정되면 공연은 제작 단계로 옮겨간다. 이후 몇 주간 관심사는 리허설을 통해 배우가 자신의

역할을 잘 찾아가는지 또 기술적인 부분이 완전히 자리를 잡는지에 쏠린다. 극장으로 이동하면서 모든 장비와 팀이 제자리를 잡고 모두 오프닝을 위해 최선을 다한다.

보통 리허설은 배역이 결정되고 계약이 마무리된 후 시작된다. 하지만 한두 배역이 결정되지 않은 상태에서 리허설이 시작되기도 한다. 스튜디오와 극장 대여에 오프닝 날짜까지 정해져 스케줄이 빠듯하기 때문에 남은 배역은 이른 시일 안에 채워지고 본격적인 리허설이 시작된다.

리허설 기간은 공연의 규모와 성격에 따라 열흘에서 몇 주가 걸리는 경우도 있고 몇 달이 걸리기도 한다. 극장식 식당이나 여름극장의 리허설은 짧게는 열흘에 그치기도 한다. 이는 일반적으로 잘 알려진 작품을 무대에 올리는데다 대부분 전에 함께 일했던 배우를 고용하기 때문이다.

브로드웨이 뮤지컬과 같은 새로운 공연의 경우 리허설은 훨씬 길어지는데 평균 6주에서 8주 동안 이어진다. 큰 뮤지컬의 리허설은 이보다 길고 뮤지컬이 아닌 작은 규모의 공연일 경우 이보다 더 짧다. 리허설 기간이 부족해 미처 준비가 안 된 공연을 무대에 올리는 것은 자살행위나 다름없다.

우리는 가상 공연의 리허설을 위해 '890 스튜디오'(브로드웨이 19번가에 위치한 주소에서 붙여진 이름)를 대관했다. 「코러스라인」의 감독 마이클 베넷Michael Bennett이 1970년대 후반 스튜디오를 연 이래로 상당수의 브로

드웨이 공연 리허설이 이곳에서 이루어졌다. 뉴욕에는 '민스코프 스튜디오' Minskoff studios나 '뉴 42번가 스튜디오' New 42nd street studios 같은 몇몇 리허설 스튜디오가 있는데 임대 수입이 상당하다. 스튜디오 임대는 하루나 주 단위로 요금이 부과되는데, 스튜디오의 크기나 위치에 따라 요금이 다르다. 때로 극장 대여만큼이나 리허설 스튜디오 대여가 힘든 경우도 있다.

스튜디오는 하나의 열린 공간으로 대개 한쪽 벽면에 거울이 부착되어 있다. 피아노 한 대와 가끔 댄스 바를 구비하고 있으며, 면적은 150㎡부터 큰 경우 1,200㎡에 달하기도 한다. 배우조합의 수칙에 따라 브로드웨이의 스튜디오는 반드시 무용수가 점프할 경우 완충작용을 할 수 있는 바닥을 구비해야 한다. 우리의 가상 공연은 대사·춤·음악 리허설이 동시에 이루어질 수 있도록 '890스튜디오'에 세 개의 스튜디오를 대여했다.

배우조합의 규칙에 따르면 리허설은 하루에 8시간 30분을 초과할 수 없다. 1시간 30분의 점심시간도 허용돼야 하는데 배우들이 합의하면 1시간으로 단축할 수도 있다. 단 리허설이 5시간을 넘기기 전에 점심시간을 가져야 하고, 연습 매 시간마다 5분의 휴식 시간은 필수다. 배우조합은 또 6일마다 하루를 쉬도록 규정하고 있다.

배우는 실제 리허설 스튜디오에서 보내는 시간과는 별도로 대사·가사·안무를 습득해야 한다. 8시간에서부터 길게는 14시간에 이르는 리허설과 대사와 가사, 안무 습득을 위한 시간을 할애해야 한다. 배우에게 리허

설은 가장 바쁘고 힘든 시간이다. 배우는 역시 풀타임 직업이다.

리허설 − 첫날

첫 리허설 며칠 전 무대감독은 스튜디오에 도착한다. 전화 · 컴퓨터 · 서류함과 필요한 모든 사무용 비품을 준비하고 접이식 테이블과 의자도 마련한다. 바닥에 색깔 테이프를 이용하여 다른 색깔로 각각의 무대를 표시한다. 소품담당은 일부 소품과 공연에 쓸 가구를 준비해 실제 공연에 사용될 소품으로 리허설이 진행될 수 있도록 한다.

리허설 첫날은 차분하면서도 긴장된 분위기가 감돈다. 연출가와 무대감독 · 제작자를 제외하고는 대부분 서로 모르는 사이이다. 몇몇 배우들은 오디션과 콜백 또는 다른 공연을 통해 안면이 있는 경우도 있다. 하지만 대부분의 배우와 스태프들은 처음으로 만난다. 계약서를 이미 체결한 상태이기 때문에 더 이상의 경합은 없다. 모든 사람은 각자의 일을 맡고 기대에 부풀어 있다. 하나의 공통점이 있다면 이들은 서로가 낯선 사람인 동시에 친구라는 점이다. 모두 모였고 이제 시작이다.

무대감독은 계속해서 서류와 정보를 건넨다. 대본, 리허설과 제작 일정, 배우와 팀의 연락처, 보험증, 연금복지카드, W-4양식(고용인이 자신의 세금상태를 기록하는 양식), 홍보 관련 정보, 티켓 정책, 무대의상을 위한 치수 기입 양식, 프로그램 약력 등 끝이 없다. 대부분 따로 설명이 필요없는

서류들이다. 리허설 첫날 처음 몇 분 간 질문에 대한 답변을 위해 배우조합 관계자가 초대를 받기도 한다.

배우조합 관련 질의응답이 끝난 후 제작자는 짤막한 환영인사를 하고 스태프들을 소개한다. 이어 연출가는 공연에 대한 자신의 생각을 소개하고 음악감독과 안무가가 그 뒤를 잇는다. 그 다음 새로운 공연일 경우 배우들은 큰 테이블 주위에 둘러앉아 처음으로 대본을 읽거나 대본에 관해 소감을 나눈다. 대본읽기 도중 연출가는 인물과 동기 혹은 무대와 의상에 관한 설명을 곁들인다.

배우들은 첫 리허설에서 대본을 받아본다. 처음 듣는 익살맞은 대사가 재미있다. 처음 듣는 음악은 매력적이다. 클라이맥스는 긴장감이 넘친다. 자신이 작곡한 노래를 부르는 작곡가의 모습이 유쾌하다. 말하고 웃고 듣는 과정 속에서 배우는 자신의 캐릭터를 만들어내기 시작한다. 창작팀은 첫 대본읽기부터 대본을 각각의 장으로 분류하고, 대사를 한 줄 한 줄 쪼개며, 주석을 하나하나 분리하여 분석하고 가장 멋진 공연을 만들 방법을 궁리한다.

첫 대본연습이 계속되는 동안 의상 디자이너와 보조는 배우들의 치수를 잰다. 홍보담당은 스타나 연출가 또는 작가와 기자회견 날짜를 잡으려 이리저리 분주하다. 무대감독은 소품·무대·의상과 조명 등의 변화를 기록하기 시작한다. 제작자는 연습과정을 지켜보는 동시에 다른 일도 함께 처

리한다. 보조들은 전화 메시지 · 메모 · 리스트와 청구서를 처리하기 위해 종종걸음을 친다. 곧 점심시간이다.

점심시간이 지나면 무대감독은 '대리인 선거'를 진행한다. 배우조합 관계자가 매일 참석하기 어렵기 때문에 배우들은 조합 대리인을 선출한다. 대리인은 약정 규칙이 위반되는지를 감시하고, 경영진과 분쟁이 발생할 경우 모든 배우를 대표한다. 선출된 대리인에게는 약간의 수당이 지급된다. 대리인은 조합에 상당한 영향력을 미친다. 만약 내부적으로 해결하지 못한 분쟁이 생겼을 때 대리인은 조합이 해결하도록 문제를 넘긴다.

선거가 마무리되면 리허설이 다시 시작된다. 점심시간 전까지 대본연습이 끝나지 않았다면 다시 대본연습을 시작한다. 대본 연습이 끝나면 본격적인 리허설이 시작된다. 연출가는 한 스튜디오에서 예비 블로킹 리허설을 시작하고, 안무가는 다른 스튜디오에서 코러스단과 함께 댄스를 시작한다. 음악감독은 일정이 허용하는 범위 내에서 개별적으로 또는 그룹으로 연습을 시작한다. 무대감독은 모든 요구를 적절히 조합하여 모든 이의 시간이 효율적으로 활용될 수 있도록 리허설 일정을 잡아야 한다. 이는 쉬운 일이 아니다.

본격적인 리허설이 시작되면 제작자, 디자이너, 보조들은 인사를 하고 떠난다. 이들은 보통 리허설을 하는 동안 스튜디오에 나타나지 않는 것이 관례다.

첫 리허설이 끝날 무렵 스튜디오는 기대감으로 가득 찬다. 일이 끝났는데도 사람들이 서둘러 자리를 뜨지 않는다. 여기저기 어슬렁거리면서 기분을 가다듬는다. 두세 명은 연습을 계속한다. 우정이 싹트는 순간이다. 계속 연습해도 지치지 않을 기세다. 이러한 열정과 헌신의 분위기는 공연이 만들어내는 마술의 한 부분이다. 스튜디오 문을 닫아야할 때가 되면 무대감독은 말 그대로 남아있는 배우들을 내쫓아야 할 지경이 된다.

리허설 － 고난

　　　　　　　　　리허설의 첫째 주, 주연을 맡은 배우들은 매우 바쁘다. 대사를 외워야 하고, 장면들 중 자신의 위치를 파악해야 하며, 음악과 가사 와 춤동작을 익혀야 한다. 리허설에는 연출가, 음악감독, 안무가가 참석한다.

리허설 첫 주는 느리게 간다. 알아야 할 것도 많고 시도해야 할 것도 많다. 초반의 블로킹 리허설은 지루할 수 있다. 배우와 연출가는 대사에 적합하고 인물의 동기를 잘 보여주는 동작이나 제스처를 찾아야 하기 때문이다.

문을 열고 들어온다거나 창문을 여는 것 등 일상적인 블로킹은 대본에 쓰여 있다. 배우의 느낌에 따라 만들어지는 즉석 블로킹도 있는데 이러한 즉석 블로킹 뒤에는 많은 토론이 뒤따른다. 때로 의견이 상충하기도 한다.

배우와 연출가는 결정을 내리기 전에 하루 정도 여러 가지 다양한 움직임을 시도해본다. 리허설이란 연출가나 배우 모두에게 힘든 과정이다.

무대감독은 다음번 같은 장면 리허설을 위해 자신의 마스터 대본에 모든 블로킹을 기록한다. 배우 역시 자신의 대본에 블로킹을 기록해 놓는다. 블로킹은 매번 변하기 때문에 항상 연필로 기록한다. 내 경험 상 리허설의 첫 주 블로킹과 오프닝 공연 때의 마지막 블로킹이 일치하는 경우는 한 번도 없었다.

초반의 음악 리허설은 더디고 꼼꼼히 진행된다. 배우들은 자신의 파트를 듣고 노래하고, 테이프에 녹음하고 다시 노래한다. 배우들은 자신의 보컬 파트를 같은 방식으로 연습한다. 이 과정은 반복적이고 모든 곡의 각 파트가 완벽해질 때까지 계속된다. 금세 곡을 습득하는 배우도 있지만 그렇지 못한 배우도 있다. 곡을 소화해내지 못한 배우는 카세트에 녹음하여 집에서 연습한다.

댄스 리허설 역시 같은 방식으로 진행된다. 한 단계 한 단계 배우고 반복한다. 안무가나 댄스 리더가 거울 앞에서 동작을 보여주고 배우들은 이를 따라한다. 전체 동작을 익힐 때까지 구령에 따라 동작이 반복된다. 그리고 음악과 함께 동작을 맞춘다. 사람의 진을 빼는 힘든 과정이다.

배우들은 기본동작을 익힌 뒤 그 동작에 감정을 넣어 다시 반복 연습한

다. 반복이 해답이다. 안무가의 보조인 댄스 리더는 안무가가 없는 동안 공연의 안무가 정확하게 표현되는지를 담당한다. 댄스 리더는 모든 동작을 종이에 기록하고 무대감독과 더불어 매 공연마다 확정된 안무가 그대로 유지되는지 확인한다.

대사에 맞춰 대략의 블로킹이 완성되면 음악감독과 안무가는 주연배우와 함께 노래와 춤을 연습한다. 공연에 스타배우가 출연할 경우 그들은 정기 리허설이 시작되기 전 다른 배우보다 먼저 자신이 부를 노래를 받아 연습하는 것이 보통이다. 연출가는 미리 스타의 리허설에 참석해 그의 공연 스타일이 일관성 있게 유지되는지, 인물의 캐릭터가 노래와 대사를 통해 잘 전달되고 있는지 확인한다. 연출가는 또 시간을 내 코러스 연습이 얼마나 진행되고 있는지 확인한다. 뮤지컬에는 연출가·음악감독·안무가 세 명의 감독이 있지만 모든 것을 통일성 있게 총괄하는 사람은 연출가다. 한 가지 스타일, 한 가지 방법, 한 가지 비전이 있을 뿐이다. 만약 스타일·접근법·비전이 통일되지 않을 경우 공연은 일관성을 잃고 혼돈스러워진다.

대부분의 대사와 노래·춤을 완전히 익혔다면, 런 스루Run-through(처음부터 끝까지 중단하지 않고 하는 연습) 일정이 잡히는데 이 연습을 통해 출연진은 공연의 흐름을 파악하고 얼마나 더 연습해야 하는지 가늠한다. 사실 런 스루는 '더듬이 연습'Stumble-through이나 '예행연습'Work-through이라 부르는 것이 적합할지 모른다. 첫 런 스루는 실수투성이라 멈추었다가 다시 시작하는 과정이 자꾸 반복되기 때문이다. 이 단계에서 모든 것이 매끄럽기

힘들다. 안무는 불안하고, 배우들의 대사는 설득력이 부족하며, 노래의 화음은 엉망이다.

하지만 이 최초의 런 스루 연습으로부터 많은 것을 얻는다. 연출가는 어떤 부분에서 더 연습이 필요한지를 파악한다. 런 스루 연습이 막바지에 이르면 특정 연기나 노래에 대해서 갖가지 농담과 비판의 목소리가 나온다. 그리고 더 많은 연습의 필요하다는 걸 절감한다.

리허설 두 번째 주를 맞게 되면 일정은 좀 더 상세히 나뉜다. 리허설 동안 연출가는 좋은 점과 개선해야 할 점을 적는다. 문제가 해결될 때까지 리허설이 중단되기도 한다. 각 장이 끝나고 노트 세션Note Session(연습이 끝나고 평가와 수정 작업이 이루어지는 시간) 동안 연출가는 인물의 해석·대사 전달·타이밍·블로킹·제스처·목소리의 크기 등을 지적한다. 음악감독과 안무가도 음악과 춤 분야에 관련된 사항들을 지적한다. 갖가지 문제가 논의되고 수정이 되면 연습이 재개되고 어떻게 개선됐는지 따져본다. 다시 수정이 더해지고 문제가 완벽히 해결될 때까지 비슷한 과정이 반복된다.

매 장면마다 긴장감이 감돈다. 배우는 인물에 완전히 몰입하고 다른 인물과 함께 호흡하기 시작한다. 대사는 일상 대화처럼 들린다. 안무는 점점 유연해지고 노래도 감동을 더해간다. 무대 위의 장면이 자연스러워지고 편안해 보이기 시작한다.

한 장면 혹은 두세 장면 연습에 하루가 걸린다. 며칠 후 1막이 완성되고 같은 방식으로 리허설이 진행된다. 댄스와 노래 연습이 동시에 다른 방에서 이루어진다. 배우들이 생동감을 얻기 시작하고 문제점을 개선하기 위해 모두 힘을 모은다.

리허설에 참여하지 않는 배우는 복도나 휴게실에서 동료 배우와 함께 대사를 외우거나 춤 동작을 연습한다. 만약 공연이 초연일 경우 각색을 통해 장면이 빠지거나 더해지는 경우가 생긴다. 기존의 노래가 빠지고 새로운 노래가 더해지면 안무 역시 바뀐다. 배우가 바뀌기도 한다. 공연을 보강하기 위해 배우들이 증원되거나 반대로 경비를 절감하기 위해 몇몇 배우들이 빠지거나 노래가 생략된다. 그 결과 한두 명의 코러스가 빠지게 된다. 때로 주연배우 혹은 심지어 스타까지도 이런저런 이유로 공연에서 중도하차한다.

리허설에서 논한 의상들이 완성된다. 이들 의상은 짧은 시간 내에 빨리 바꾸어 입어야 하는 의상이거나 제작하기 힘든 특수 의상들이다. 그동안 의상 디자이너와 스태프들은 다른 의상의 마지막 가봉을 하고 제 시간에 일을 끝마치기 위해 최선을 다한다. 뉴욕의 가장 큰 의상제작소 중 하나는 리허설 룸이 있는 '890 스튜디오'와 같은 건물에 있어서 리허설 동안에 신속하게 의상을 가봉할 수 있다.

작품이 수정될 때마다 소품들이 더해지거나 빠진다. 뭔가 필요한 것이 생기면 무대감독은 소품담당에게 연락하고, 이에 따라 만들거나 구매한 소

품은 신속히 리허설 스튜디오에 배송된다. 배우가 소품을 가지고 연습하는 시간이 길수록 소품 사용이 자연스럽다. 리허설에 몇 번 참석한 조명감독은 연출가와 무대 디자이너와 상의해 조명 디자인을 마무리한다. 임대가 필요한 조명기구들을 조명회사에 주문한다.

새로운 장면을 추가하거나 생략하면 무대감독은 세트 디자이너에게 즉시 알린다. 이를 통해 비용을 절약할 수 있지만 더 많이 들 수도 있다. 세트를 제작하는 도중에 취소하거나 수정해야 하는 일도 생긴다.

리허설 세 번째 혹은 네 번째 주가 끝날 무렵, 큰 문제가 없으면 공연은 전체적으로 오프닝 공연과 같은 모양새를 갖춘다. 제작자는 스튜디오로 와서 런 스루 연습을 지켜본다. 리허설이 진행되는 동안 세트와 조명이 극장에 배송되고, 홍보는 이미 상당히 이뤄진 상태다.

스튜디오 리허설이 끝날 때 스튜디오에 남는 물건이 있어서는 안 된다. 무대감독의 물품이나 장비·소품들은 남김없이 트럭에 실어 극장으로 배송된다. 그 다음 바닥에 덕지덕지 붙인 테이프까지 떼버리면 스튜디오는 깨끗한 원 상태로 돌아가 다음 리허설을 기다린다.

테크 리허설Tech Rehearsals

테크 리허설이란 극장에서 무대장치 · 조명 · 의상 · 메이크업 · 헤어 · 오케스트라 · 노래 · 춤 · 연기까지 공연의 모든 요소를 맞춰보는 시간이다. 거대한 퍼즐이 처음으로 눈앞에 펼쳐지는 것과 같다. 각각의 조각이 완벽하지 않기 때문에 잘 들어맞도록 수정하고 다듬어야 한다.

이 시간을 '테크 위크' Tech Week 혹은 '테크 피리어드' Tech Period라고 부른다. 상당한 시간이 기술적인 부분을 맞추는데 쓰인다고 해서 나온 말이다. 조명 디자이너는 조명의 정도와 큐를 정한다. 무대 디자이너는 세트의 움직임을 고려하여 큐를 정한다. 무대 스태프와 의상 스태프는 소품 · 배경 · 의상의 큐를 정하고 연습해야 한다.

리허설이 끝나기 몇 주 전 이미 세트 · 조명 · 소품 · 무대의상을 극장에 운반하는 로드인이 시작된다. 대개의 경우 배우들이 극장에 도착해 테크 리허설을 시작할 때도 세트 · 조명 · 소품의 마무리 작업이 한창이다. 이 마무리 작업은 아주 천천히 진행된다. 모든 작업은 동시에 끝난다.

일반적으로 테크 리허설에서 무대와 조명 스태프는 아침 8시에 일을 시작해 정오에 마무리한다. 배우들은 정오에 도착해 연습을 하거나 연출가의 지시사항을 메모한다. 오전 일을 끝내고 점심을 먹고 돌아온 스태프들은 무대 리허설을 시작한다. 연기자들이 각각의 장면을 리허설 할 때 무대 디

자이너는 무대장치를 맞추어본다. 시선 처리나 대사 순서에 따라 노래 간격이 변하기도 한다. 리허설을 하는 동안 조명 디자이너는 무대를 밝힌다. 조명 디자이너는 어떤 조명이 어떤 장면에 필요한지, 또 조명의 밝기는 어느 정도여야 하는지를 확인한다. 이런 과정을 연출가가 지켜보며 변화나 수정이 필요할 부분을 지적한다.

각각의 조명 큐가 결정되면 컴퓨터에 기록되고 무대감독은 자신의 마스터 제작 대본에 모든 큐를 메모한다. 무대감독은 육성으로 또는 조명을 이용해 큐를 주고 이에 따라 조명과 무대장치가 규칙적으로 바뀐다. 큐 사인은 헤드셋을 통해 디머보드Dimmer Board(미니용어사전 참조)를 작동하는 전기기사나 무대를 이동하는 무대 스태프에게 전달된다. 각각의 큐를 정확히 맞추기까지는 상당한 시간이 필요하다. 모든 것이 정확하게 움직일 때까지 세트 변화나 조명 큐 사인은 반복된다.

이처럼 한 장면이 되풀이될 때 매번 반복해야 하는 배우는 부담감이 많다. 하지만 이를 통해 배우는 자신의 연기를 다듬을 수 있다. 장면들은 점점 더 자연스러워지고 연기가 중단되는 횟수는 점점 줄어든다.

시간이 지나면서 공연은 점차 모양새를 잡아간다. 배우와 스태프는 자신의 큐를 놓치지 않도록 공연에 집중한다. 백 스테이지, 지하, 복도에 널린 작업의 잔여물들이 정리되고 사람들은 쉽게 이동할 수 있다.

드레스 리허설은 오프닝이나 프리뷰 며칠 전에 시작된다. 배우들이 의상을 입고 메이크업과 가발을 착용한다. 배우가 몸을 움직일 때 문제가 없는지, 또 전체 공연에 적절한지를 가늠하는 시간이다. 드레스 리허설은 첫 번째로 모든 무대의상을 선보이는 시간이다. 빨리 옷을 갈아입는 연습도 필요하다. 갈아입는데 시간이 걸리는 의상은 배경음악이나 대사처리가 필요하다.

연출가는 최고의 공연을 만들기 위해 여전히 메모에 전념한다. 목소리, 춤동작 · 조명 · 세트 · 의상 등에 대한 메모가 가득하다. 매일 리허설 후 연출가가 지적한 실수나 수정이 필요한 부분에 대해 논의가 오간다. 논의된 안건은 이튿날 아침 워크 콜이나 리허설 등을 통해 해결된다. 이제 한 나절이면 전체 공연을 마칠 수 있다. 그리고 저녁식사 전까지 또 한 번의 연습이 가능하다.

마지막 최종 리허설(드레스 리허설) 때에는 배우와 스태프가 친지를 초대할 수 있다. 객석에 설치된 제작진의 테이블이 치워지고 극장은 정리 정돈에 들어간다. 무대감독은 백 스테이지에서 공연 시작을 알린다. 프로그램 안내책자가 도착한다. 스타는 공연 홍보를 위해 TV에 출연한다. 신문에 공연 광고가 실리기 시작한다. 공연이 시작되고 기대감이 고조된다. 드레스 리허설은 브로드웨이 공연을 공짜로 즐길 수 있는 유일한 시간이다. 가족과 친구들을 관객으로 삼아 배우와 스태프들은 최고의 공연을 펼친다. 박수와 웃음소리가 극장을 메운다. 배우들에게 이 공연은 특별선물과도 같

다. 모두가 뿌듯해 한다.

일정 때문에 테크 리허설을 늘리는 것은 쉽지 않지만 해결해야 할 심각한 문제가 있을 때 연출가는 테크 리허설을 한 번 더 한다. 리허설을 추가하면 프리뷰 공연이 미뤄지기도 하고 심지어 개막 공연이 연기되기도 한다. 경우에 따라 개막 공연이 한 달 이상 연기되기도 한다. 하지만 일단 준비가 완료되면 프리뷰 공연이 시작된다.

프리뷰 Previews

공식 개막 이전에 티켓 값을 지불한 관객 앞에서 하는 공연을 프리뷰라고 한다. 프리뷰의 횟수는 공연에 따라 다양하다. 오프브로드웨이의 경우 두세 번의 프리뷰가 일반적이지만 브로드웨이 대형 뮤지컬은 한 달 또는 몇 달에 걸쳐 프리뷰 공연을 하기도 한다. 공연이 예정된 극장에서 개막 공연 전 프리뷰를 하는 것은 브로드웨이 공연의 특징이기도 하다. 때로 브로드웨이 공연은 브로드웨이에 입성하기 전에 한두 도시에서 프리뷰를 하기도 한다. 브로드웨이 이외의 곳에서 프리뷰는 하는 경우를 '아웃오브타운 트라이아웃' Out of Town Try-out 이라고 한다. 경우에 따라 다른 도시와 브로드웨이에서 동시에 프리뷰를 하기도 한다.

프리뷰 공연은 세 가지 중요한 역할을 한다. 첫째, 제작자와 연출가가 관객 반응을 떠본다. 관객의 반응보다 더 중요한 것은 없다. 관객의 반응은 공연을 완성하는데 결정적인 영향을 미친다. 둘째, 프리뷰에서 좋은 반응

을 보였다면 프리뷰 관객은 입소문을 퍼뜨린다. 이는 사전 티켓예약의 증가로 나타난다. 공연 평이 그저 그렇다면 기술상의 문제든, 혹은 대본과 연기의 문제든 곧바로 경제적인 문제로 직결된다. 간단하다. 티켓 판매액은 각종 경비를 충당하는 재원이다. 임금을 지불하고, 결함이 있는 세트를 수리하며, 새 소품이나 새로운 의상을 구입하는데 막대한 돈이 필요하다. 예산이 탄탄한 공연은 비상사태에 대비하여 예비비를 마련해두지만 모든 경비를 다 충당하기에는 역부족이다. 그래서 프리뷰를 통해 예상 밖의 비용 발생에 대비하고 문제해결의 시간을 벌수 있다.

프리뷰 공연이 성공적이라면 매주 공연 운영비가 차질 없이 해결되고 정식 개막 때까지 순조롭다. 〈로리타〉가 좋은 예다. 보스턴에서 몇 주간에 걸쳐 트라이아웃을 한 뒤 뉴욕에서 5주간 프리뷰를 했다. 선정적인 주제 덕분인지 공연은 연일 매진이었다. 하지만 첫 공연에서 뉴욕 비평가들의 혹평이 줄을 이었고, 공연은 2주 만에 막을 내렸다. 그러나 프리뷰에서 얻은 짭짤한 수입 덕분에 적자를 덜 수 있었다.

첫 프리뷰 공연은 개막 공연의 축소판과 같다. 처음으로 관객의 반응을 볼 수 있다. 마지막 드레스 리허설 때 받는 친구들의 박장대소와 박수갈채와는 다르다. 일부는 호의적이고 일부는 그다지 호의적이지 않다. 연출가는 이러한 반응을 눈으로 보고 귀로 듣는다. 제작자도 만찬가지다. 이튿날 오후 수정' Fix-up 리허설 일정이 잡힌다. 대사·음악·안무 등이 바뀌거나 첨가된다. 오전 작업 동안에 조명의 높이를 조절하고 세트를 바꾼다. 최고

의 공연을 이루기 위한 안간힘이다. 배우와 스태프들이 연기 하나하나를 관찰하고 분석한다. 극단적인 경우 외부의 도움을 얻기도 한다. 동료 연출가나 안무가들이 참석해 새로운 아이디어를 내기도 한다. 하지만 이런 과정은 보통 공연의 초기 단계에서 이루어진다.

제작자와 연출가가 공연 준비가 끝났다고 판단하면 리허설을 멈춘다. 땀과 노력, 변경과 수정, 메모와 토론, 스태프들의 꿈과 희망은 오로지 첫 공연에 달려있다. 개막이 왜 그토록 중요한가. 관객들은 이미 프리뷰에서도 공연을 접하지 않았는가. 이는 개막 공연 이튿날 비평가들의 리뷰가 유력 조간신문에 실리기 때문이다. 이 리뷰는 공연의 성패에 막대한 영향을 미친다.

개막 공연 Opening Night

무엇과도 비할 수 없다. 극장사람들은 아드레날린과 에너지가 넘치고 말로 설명할 수 없을 만큼 흥분되어 있다. 배우에게도 또 이를 본 관객에게도 가장 열띤, 가장 가슴 설레는, 가장 흐뭇한 공연이었을 것이다. 개막 공연은 항상 설렌다. 히트를 치든, 훌륭한 공연이든 실패한 공연이든, 이미 많은 오프닝을 본 관객이든 간에 그렇다.

프리뷰 공연을 통해 공연이 완성되었어도 공연 당일 하는 최종 리허설을 통해 블로킹이나 세트 · 조명의 수정이 가능하다. 경우에 따라 급히 수정을

하지 않고 일단은 그대로 가기도 한다. 개막 직전에 급히 수정하다가 꼬이기라도 한다면 낭패다. 하지만 배우와 스태프는 최선을 다한다. 만약 제작자·연출가 혹은 안무가가 약간의 수정으로 공연이 더 완벽해질 수 있다고 판단하면 이들은 그런 노력을 아끼지 않는다.

마지막 리허설 이후에 배우들이 충분한 휴식을 취할 수 있도록 저녁 식사시간을 길게 한다. 실제로 저녁을 먹지 않더라도 이 시간 동안 배우들은 휴식을 취하거나 조용히 정리할 말미를 갖는다. 그동안 무대 스태프들은 무대장치를 정리하고 다시 한 번 문제가 될 만한 부분이 없는지 확인한다. 타이밍을 완벽히 하기 위해 혼자 세트 큐를 연습하기도 한다.

하루 종일 화환과 축하카드가 줄을 잇는다. 멀리서 부모와 친지, 친구들이 극장을 찾는다. 극장 앞에 레드카펫이 깔리고 고위 관리·유명인사·비평가들이 리무진에서 내린다. 극장 앞 길가 양쪽에 겹겹이 주차된 리무진의 숫자를 보고 브로드웨이 개막공연임을 짐작할 수 있다.

근래 일부 브로드웨이 공연 개막이 오후 8시에서 6시 30분으로 앞당겨졌다. 덕분에 밤 11시 TV 뉴스에 리뷰를 내야 하는 비평가들은 좀 더 느긋해졌고 개막 파티는 꼭두새벽을 넘기지 않게 되었다. 개막 파티는 축하의 시간이다. 전통적으로 이 파티의 목적은 배우들이 함께 모여 공연의 운명을 결정하는 리뷰가 나오기를 기다리는 시간이었다. 초창기의 개막 파티는 좀 더 사적인 장소, 이를테면 제작자의 집이나 스타배우의 집 혹은 작은 사교

클럽 같은 곳에서 열렸다. 최근에는 파티의 규모가 커지고 배우와 스태프 뿐 아니라 공연과 직접 연관이 없는 친구들과 가족, 다른 저명인사까지 초대된다. 오프닝 파티는 큰 무도회장이나 식당에서 열리며 출장뷔페와 축하 행사도 준비된다.

개막 파티에서 리뷰를 기다렸다가 좋은 리뷰가 나오면 열렬히 축하하는 것이다. 하지만 설사 평가가 나쁘다 해도 개막 파티는 그동안의 시간과 노력, 기쁨과 눈물을 축하하는 자리다. 리뷰가 어떻든 간에 공연이란 그 경험만으로도 만족스런 과정이기 때문이다.

하지만 결과가 중요하다. 공연이 히트를 쳐서 몇 년 간 롱런할 것인가, 아니면 실패작으로 곧바로 막을 내릴 것인가. 불행하게도 10여 명의 유력 비평가가 내리는 리뷰에 공연의 성패가 크게 좌우된다.

비평가

평결을 내리는 이 배심원들은 누구인가. 공연을 누구보다 잘 아는 배우나 스태프가 아니다. 오프닝 공연을 보기 위해 뉴욕과 미국 전역에서 몰려든 팬들도 아니다. 웃고 울고 환호하며 박수를 치고 때로 벌떡 일어나 '브라보'를 연호하는 고위관리·유명인사·공연계 동료도 아니다.

관객은 사실 공연의 운명을 결정짓는 키를 쥐고 있지 않다. 배우와 스태프들은 돈·시간·에너지·꿈과 희망과 재능, 이 모든 걸 걸고 최선을 다했지만 공연의 운명을 결정짓는 절대 권력은 10여 명의 비평가들이다. 타당하거나 부정확한, 탁월하거나 실망스러운 리뷰들이 TV나 신문에 실린다. 그것은 누구도 넘을 수 없는 변경 불가능한 비평가들의 판단이다. 수년 간의 계획, 수개월 간의 피와 땀, 넘치는 에너지는 비평가들이 호의적인 리뷰를 낼 때 비로소 빛을 발한다. 숱한 공연으로 갈고 닦은 수천 명의 유능한 공연예술계 인사들의 운명은 10여 명 비평가들의 의견에 좌우된다. 그들의 펜과 입은 브로드웨이 극장사람들의 재능을 합한 것보다 세 보인다.

예전에는 비평가들이 개막 공연을 보고 아침신문 마감 전까지 타자기로 간단한 리뷰를 써 보내는 정도였다. 하지만 적어도 브로드웨이에서만은 많이 달라졌다. 수 년 전에 도입된 새로운 언론 비평 관행은 개막 공연 전에 주요 일간지 기자나 TV리포터가 마지막 프리뷰 공연을 관람하는 것이었다. 그 결과 꼬박 하루나 이틀에 걸쳐 리뷰를 작성할 수 있게 되었다. 이에 따라 개막 공연 이튿날 조간신문이나 개막 공연날 저녁 늦게 TV로 꽤 심도 있는 비평이 나간다. 리뷰는 일반적으로 개막 파티 무렵 발표돼 개막 공연날에는 불안과 긴장이 감돈다. 리뷰 마감을 좀 늦게 해도 되는 비평가들은 개막 공연을 여유롭게 관람한다.

오프브로드웨이 공연에서 개막 공연 이후 곧바로 리뷰가 실리는 경우는 흔치 않다. 비평가들은 신문의 지면이 허락할 때까지 리뷰를 보류한다. 이

는 신문사가 오프브로드웨이 공연의 중요성을 그리 높이 사지 않기 때문이다. 특히 TV에 리뷰가 방송되는 일은 극히 드물다. 혹 평판이 있는 극장이나 스타가 공연에 출연할 경우는 예외다. 오프브로드웨이의 저명한 극장일 경우 대형 신문사 한 곳 정도는 공연 리뷰를 다룬다.

비평가가 오프오프브로드웨이 공연을 관람하는 경우는 아주 드물다. 비평가들은 브로드웨이 공연만 해도 봐야 할 것들이 넘치기 때문에 공연을 선택하는데 까다롭다. 오프오프브로드웨이 제작 공연의 경우 리뷰가 실리지 않는 것이 일반적이다. 소규모의 공연이 할 수 있는 유일한 홍보가 리뷰에 실리는 것이란 점을 감안할 때 아쉬움이 남는다. 오프브로드웨이와 오프오프브로드웨이에 대해서는 나중에 좀 더 다루겠다.

공연을 취사선택하고 호의적인 리뷰로 축복을 내리거나 가차 없는 비판으로 저주를 내리는 이 비평가들은 어떤 존재인가. 왜 개막시간을 변경하면서까지 비평가들을 배려하는가. 왜 제작자들은 비평가들을 위해 오프닝 날짜를 조정해 같은 날 두 공연의 개막이 겹치지 않도록 하는가. 비평가들은 극장의 최고 좌석을 무료로 배정받는다. 홍보담당의 극진한 대우를 받으며 히트 공연으로부터 사랑을, 참패 공연으로부터 미움을 받는 이들은 누구인가. 모든 공연예술 산업을 PC 키보드 위의 손길 아래 무릎 꿇게 한 이들은 누구인가.

무엇보다 그들은 사람이다. 그렇다. 우리처럼 평범한 사람이며 공연을

사랑하고, 우리가 그렇듯 상식적인 의견을 가진 사람들이다. 비평가는 대개 박식하고, 평균 이상의 지성과 표현력을 지녔다. 여러 해 공연예술에 대한 글을 쓴 비평가들도 많다.

하지만 공연 비평가들은 피와 땀을 흘리는 극장가 중심에 서 있는 사람은 아니다. 그들은 글을 쓰는 사람들이다. 글을 쓰는 걸 업으로 삼는 저널리스트들이다. 그들의 일은 경기를 타지 않는다. 배우·연출가·디자이너 경험이 있는 비평가는 드물다. 그들은 관찰을 토대로 글을 쓰고 대중의 판단에 영향을 미친다. 일에는 상당한 책임이 뒤따른다. 관객은 리뷰대로 반응하도록 길들여졌다.

재미있게 본 공연인데 리뷰가 나쁜 경험이 있지 않은가. 우리는 리뷰를 통해 공연이 내 취향인지 아닌지를 판단할 정보를 얻고 싶어 한다. 그래서 흔히 리뷰를 참고하지만 여기에는 위험이 뒤따른다. 가장 좋은 방법은 극장에 가서 본인 스스로 결정하는 것이다. 물론 매일 매진되는 공연이라도 당신 마음에 꼭 맞는다는 보장은 없다.

하지만 자신의 의견을 표현하라. 공연을 관람하고 나서 비평가 의견에 동의하지 않는다면 배우와 연출가에게 당신의 의견을 당당히 전해라. 대중의 반응이 시큰둥해 막을 계속 올릴지 말지 망설이는 도중에 도착한 성원 편지는 계속 버틸 힘을 실어준다. 1970년대 브로드웨이 공연 〈그리스〉의 경우 부정적인 리뷰에 굴하지 않고 관객의 응원에 힘입어 브로드웨이 역사

상 가장 롱런한 공연의 하나가 되었다.

당신은 다른 사람의 의견에 좌지우지되지 않고 원하는 공연을 선택할 권리가 있다. 제작자·연출가·배우들 모두 최고의 공연을 펼치려고 애쓴다. 필자는 신뢰하기 힘든 비평가들 탓에 멀쩡한 공연이 조기에 막을 내린 경우가 적잖다고 본다. 대책을 마련해야 한다고 생각한다.

왜 이런 얘기를 하느냐고? 비평가들의 반발을 살지도 모르는데 왜 이렇게 비평가 얘기를 많이 할까. 답은 간단하다. 나를 비롯하여 극장이 발전하길 원하는 극장사람들에게 시급한 일이기 때문이다. 매 시즌마다 공연의 절반 이상이 개막 이후 몇 주 만에 막을 내리는 모습을 안타깝게 지켜봤다. 이렇게 사라지는 공연들이 모두 형편없다고 누구도 단언할 수 없다. 비평가들이 그러하듯이 나도 비평가들에 대한 내 비판적 견해를 피력함으로써 비평가들의 좀 더 책임 있는 리뷰를 촉구하는 것이다. 가치 있는 공연을 구해낼 수 있다면 나는 계속 그렇게 할 것이다.

플롭Flop

플롭은 거의 만장일치로 악평을 받은 공연을 말한다. 비평가들이 최악이라고 단정 짓는 공연을 일컫는다. 플롭의 운명은 보통 개막 공연이 첫 공연이자 마지막 공연이 된다. 배우들은 분장실을 정리하고 다른 일자리를 찾는 것 외에 달리 할 수 있는 일이 없다.

플롭은 정도 차이가 있다. 하루 만에 막을 내리는 플롭이 있고 악평을 무릅쓰고 공연을 강행하는 플롭도 있다. 이 공연들이 얼마나 오래 지속되는가는 호평과 악평의 비율이 어떻게 되느냐, 또 얼마나 인기 있는 주제인가, 출연 스타의 인기가 어느 정도인가, 공연이 계속 상연되도록 제작자가 얼마나 많은 돈을 쏟아 붓는가에 달려 있다.

일찍 막을 내릴지 말지는 보통 개막 파티나 그 이튿날 오후에 결정된다. 결정된 내용은 곧장 극장 게시판에 공고된다. 재정 고문 · 극장장 · 연출가 · 스타배우 · 투자자와 상의를 거치지만 최종 결정은 제작자가 내린다. 상황을 냉철히 봐야 한다. 부정적인 리뷰가 얼마나 되는가. 긍정적인 리뷰는 얼마나 되는가. 뉴욕타임스의 리뷰는 어떤가. 대개 미국 최고 권위지인 뉴욕타임스의 리뷰가 결정적인 역할을 한다. 이 신문 리뷰는 다른 언론의 리뷰에 영향을 미칠 뿐 아니라 공연의 성공을 가늠하는 잣대로 인식돼 왔다. 상당수 비평가들이 부정적인 리뷰를 내더라도 뉴욕타임스의 리뷰가 호의적이라면 공연을 지속하곤 한다. 전반적인 비평이 긍정적이라도 뉴욕타임스의 리뷰가 부정적이면 상황이 어려워진다. 비우호적인 뉴욕타임스 리뷰에 맞서기란 쉽지 않다.

스타배우의 인기가 높다거나 공연을 밀어붙일 재원이 있거나 공연이 재미있다는 사실이 입소문을 탈 가능성이 클 경우 공연이 지속되기도 한다. 그러나 위험을 감수하는 공연은 오래가지 못하는 게 보통이다. 막을 내리는 것은 시간문제다.

공연이 개막 공연날 막을 내리든 이후 얼마 있다가 막을 내리든 공연 관계자들은 원점으로 돌아간다. 배우들은 짧은 휴식기를 가진 뒤 이력서를 들고 새로운 공연을 찾아 나선다. 디자이너들은 자신의 포트폴리오를 업데이트해 일자리를 찾아 나선다. 연출가는 괜찮은 대본 사냥에 나선다.

하지만 제작자와 제작 관계자들은 일이 끝나지 않았다. 무대를 해체하고 일을 끝마치기 전에 모든 은행계좌를 닫아야 한다. 무대장치는 보관하거나 팔거나 폐기 처분한다. 빌린 조명 기기는 반환한다. 무대의상은 보통 뉴욕 의상하우스에 기증하거나 임대 의상의 경우 반환한다. 소품과 더불어 몇몇 의상은 배우와 스태프가 기념품으로 가져간다. 공연은 파산했지만 파산신청을 하지 않을 다음에야 잔금을 모두 치러야 한다.

극장은 원래의 상태 즉, 무대만 남고 깨끗이 정리된다. 모든 서류는 폴더에 담겨 캐비닛에 보관된다. 제작자는 실의를 딛고 또 다른 희망을 키운다.

도박을 거는 공연, 비운의 공연

모험을 거는 공연에는 두 가지가 있다. 하나는 악평을 무릅쓰고 계속하는 공연이다. 「그리스」와 「판타스틱」은 이렇게 성공한 경우로 브로드웨이에서 전설처럼 회자된다.

「그리스」에 대한 관객의 반응은 시원치 않았다. 공연은 곧 막을 내릴 처

지였다. 그러나 제작자는 공연을 계속하기로 결정했다. 1970년대 초반, 1950년대에 대한 향수가 전국을 휩쓸기 시작했다. 「그리스」는 1950년대 고등교생들의 이야기다. 제작자는 잠깐의 시련을 이겨내면 1950년대의 향수병이 공연을 회생시켜 줄 것이라 굳게 믿었다. 그들의 도박은 성공했다. 「그리스」는 대성공을 거둬 8년 동안 장기 공연되었다. 이는 「지붕위의 바이올린」이 세운 기록을 능가했다. 1983년 9월 29일 「코러스 라인」에 의해 그 기록이 깨졌다. 「그리스」는 존 트라볼타라는 스타 배우를 배출했을 뿐 아니라 히트를 친 TV 드라마 「해피데이즈」에서 폰즈라는 인물에 영감을 주기도 했다.

1960년대 오프브로드웨이에서 막을 올린 「판타스틱」도 비평가들로부터 엄청난 혹평을 받았다. 그러나 제작자는 굴하지 않았고 공연은 무려 42년간 계속되었다. 극예술 역사상 최장수 뮤지컬이라는 전설을 남기고 2002년 1월, 설리반 스트리트 플레이하우스Sullivan Street Playhouse에서 그 막을 내렸다.

또 하나는 「캐츠」처럼 호평과 혹평이 뒤섞였을 때 공연을 강행하는 경우다. 「캐츠」는 1982년 첫 공연 후 2002년 9월, 당시로서는 브로드웨이 최장기 공연의 막을 내렸다. 「그리스」는 필자가 처음 본 브로드웨이 뮤지컬이었고, 「판타스틱」에는 '더 걸'을 연기한 친구가 있었다. 필자는 「캐츠」에서 조명 스태프를 대신해 일한 적이 있다. 현실적으로 도박을 하는 작품치고 정상에 오를만한 공연은 많지 않다. 비평가와 관객의 혹평을 받는 경우 실제 작품이 형편없는 경우도 많다. 1981년 브로드웨이 공연 「말로위」가 한 예다. 이 공연은 최악의 리뷰로 시작되었다. 하지만 불길한 징조에도 불구

하고 제작자는 6주간 공연을 강행하는 데 수십만 달러를 쏟아 부었다. 그들은 입소문이 퍼지길 바랐지만 브로드웨이 역사상 가장 참패한 공연 중 하나라는 오명을 뒤집어쓰고 막을 내리고 말았다. 이 작품은 필자의 브로드웨이 데뷔작이기도 했다. 무대감독을 맡으면서 부상당한 배우를 대신해 연기하기도 했다. 제작자가 희망을 갖고 공연을 강행하다가 참담한 결과를 낸 이 사례를 옆에서 생생히 지켜볼 수 있었다.

브로드웨이 공연 중에는 운이 없어 막이 내리는 경우도 있다. 실제로 멋진 작품에 볼거리도 풍성했지만 제작자가 버티지 못하고 막을 내렸다. 필자는 2002년 존 리스고가 출연한 「성공의 달콤한 향기」에서 스태프로 일한 적이 있다. 우리는 훌륭한 공연을 만들어냈다고 자부했다. 거의 매일 밤 프리뷰 공연에서 관객의 박수갈채를 받았고 입소문 역시 대단했다. 하지만 비평가들의 혹평은 예상 밖이었다. 마치 공연을 상대로 무자비한 복수극을 벌이는 듯한 인상마저 들었다. 「성공의 달콤한 향기」는 토니상의 몇 부문에 후보로까지 오르고 존 리스고는 뮤지컬 부문 우수연기상까지 받았다. 하지만 도리가 없었다. 하늘을 찌를 듯한 배우와 공연에 대한 제작자의 자신감, 관객의 열화와 같은 호응에도 공연은 오래 지속되지 못한다. 대개 평단의 지지를 받지 못하면 재정압박을 받기 쉽다. 돈이 중요한 상업 극장계에서 예술을 위한 예술은 살아남기 힘들다.

대박

공연 참패에도 정도 차이가 있듯이 대박도 그렇다. 유명 스타를 내세우고 비평가들의 찬사 속에서 무대에 오른 공연의 경우 객석은 만원이고 공연은 오래 간다. 멋진 리뷰와 홍보를 통해 대중의 관심을 불러일으키고 처음 출연한 스타가 공연을 떠나지 않는 한 흥행은 계속된다. 「캐츠」「오페라의 유령」처럼 작품 자체가 관객의 인기를 끄는 주요 원인이 되는 경우도 있다. 이 공연들은 작품 자체가 지난 마력으로 관객들로 하여금 계속해서 표를 사도록 만든다. 「애니」의 경우는 좀 다르다. 공연을 찾는 관객이 이미 정해져 있었다. 『선데이 코믹』(애니를 연재한 잡지)을 읽은 독자이거나 부모를 설득해 극장을 찾는 어린이 관객이 대부분이었다. 브로드웨이에는 어린이들을 위한 공연이 많지 않다. 「애니」는 비록 훌륭한 작품은 아니지만 인기를 끌었다. 수 년 동안 2,300회의 공연으로 큰 수익을 올렸다. 「라이언 킹」에는 스타가 출연하지 않는다. 그래도 장기간 손님이 든 것은 공연 자체가 스타였기 때문이었다.

이런 공연을 가상해보자. 공연 리뷰는 그리 나쁘지 않았고 개막 파티는 축하분위기였다. 실제로 몇몇 비평가는 극찬을 아끼지 않았다. 연출가와 세트 디자이너뿐 아니라 몇몇 배우의 이름이 거론되었으며 이들은 노래·춤·연기를 두루 갖춘 배우라는 극찬을 받았다. 날아드는 대금 청구서가 해결되는 한 공연은 지속될 수 있다. 리뷰가 좋으면 사람들은 표를 산다. 따라서 관객이 계속 공연을 찾는 한 모두 임금을 제대로 받을 수 있다. 만약 공연이 장기로 갈 경우 물가가 올라가면서 주급도 올라갈 것이다. 지루해

진 배우들은 더 나은 작품을 찾아 떠나고 새로운 배우가 그 자리를 메운다.

리뷰나 관객에 상관없이 각종 대금 청구서가 지불될 수 있다면 공연은 계속된다. 티켓 판매에서 얻은 수익이 한 주의 공연 유지비보다 적으면 제작자는 막을 내린다. 투자자는 불필요한 손실을 원치 않는다. 배우들이 원한다고 공연이 지속되지는 않는다.

보통 연출가·안무가·작가·작곡가와 디자이너는 그들의 일을 마치고 다른 공연을 찾아 간다. 만약 계약서에 로열티가 포함되어 있다면 공연을 지속하는 한 로열티를 지급받는다. 그리고 만약 그들이 새로운 공연을 시작하는 경우 두 공연에서 동시에 로열티를 지급받기도 한다.

공연에 계속 남아있는 유일한 예술 스태프는 음악감독뿐이다. 때에 따라 음악감독은 오케스트라의 지휘를 맡기도 한다. 그는 음악가 조합에서 규정한대로 주급을 받고 계약서에 합의된 로열티를 받는다.

공연 초기에는 예술 스태프가 자주 와서 확인을 하지만 시간이 지나면서 그 횟수는 줄어든다. 연출가와 안무가는 처음에는 매 공연마다 배우들의 연기를 지적하지만 회가 거듭되면서 이 지적은 줄어든다. 수정해야 할 부분이 줄어들면서 무대감독과 댄스 리더가 이 일을 맡게 된다. 매 공연의 완성도를 유지하는 책임은 무대감독과 댄스 리더에게 있다.

디자이너는 가끔 확인하러 들른다. 세트 디자이너는 무대담당과 소품담당에게 고쳐야 할 것과 페인트칠을 해야 할 부분을 지적한다. 공연이 롱런할 경우 세트와 소품이 낡기 때문에 보수나 재구입이 필요하다.

조명 디자이너는 조명담당에게 조명기기의 유지와 보수를 맡긴다. 지속적으로 세 가지 문제를 확인해야 한다. 하나는 고장 나는 램프, 둘째는 중심이 잘 맞지 않아 다시 초점을 맞춰야 하는 조명기구, 그리고 마지막은 조명에서 나는 열로 타버려 자주 교체해야 하는 컬러 젤이다. 조명 디자이너가 이러한 유지 보수 문제에 대해 모두 알아야 할 필요는 없지만 계속 보고를 받기도 한다. 의상 디자이너는 무대 의상이 손상되는지를 확인하고 재구입에 대해서도 알고 있어야 한다.

모든 디자이너들은 공연에 변화가 생길 경우 보고를 받게 된다. 특히 배우가 바뀌면 무대 의상도 바뀌어야 하고 조명과 세트 또는 소품에도 변경이 생길 수 있다. 무대감독은 이러한 일들을 실행하고 공연 시설의 유지보수를 책임진다. 공연이 장기공연으로 돌입할 경우 연출가는 더 이상 극장을 찾지 않는다. 모든 것을 개막 공연 때와 같은 모습으로 유지하는 것은 무대감독의 몫이다.

배우의 일상 - 일주일에 8번의 공연

전형적인 배우의 삶은 어떨까. 공연이 히트를 친다면?

매주 화요일부터 일요일까지 출근하며 저녁 8시 공연일 경우 오후 7시 30분 전에, 오후 2시 공연일 경우 오후 1시 30분 전에 출근한다. 이와 같은 공연시간은 거의 모든 공연에 적용되고 월요일은 대개 공연을 하지 않는다. 가끔씩 월요일 공연을 하고 일요일에 쉬는 곳도 있다. 때로 아이들이 있거나 집이 먼 관객들을 위해 화요일 밤 공연을 7시에 시작하는 경우도 있다.

매주 여덟 번의 공연이 있는데, 수요일과 토요일에는 보통 두 번의 오후 공연을 한다. 때로 수익을 위해 정규공연 이외의 공연을 하는 경우 추가 임금을 받는다.

모든 배우가 공연 시작 30분 전에 도착해야 하는 것은 관습이 아닌 규칙이다. 30분 전에 공연에 관계된 모든 사람이 '멀쩡한지' 확인한다. 기분 나쁘게 들릴지 모르지만 연기자나 스태프들이 극장으로 오는 도중에 불의의 사고를 당하는 경우가 종종 있다. 만약 30분 전인데도 나오지 않았을 경우 무대감독은 그 이유를 확인해야 한다. 대역을 무대에 세운다거나, 새로운 스태프를 구한다든가, 아니면 다른 사람이 두 사람 몫을 해야 하기 때문이다. 공연 시작 30분 전 무대감독은 이처럼 변수가 없는지 확인한다.

30분 전에 모이는 또 다른 이유는 이 시간에 연출가나 무대감독이 고쳐야 할 부분을 전달하기 때문이다. 일반적으로 배우들은 공연 시작 30분 전보다 더 먼저 도착해 준비를 하거나 커피를 마시거나 의상과 메이크업을 준비한다. 스태프들은 공연 전에 무대를 정리하고, 소품을 배열하고 조명과 음향기기가 모두 작동하는지, 모든 세트들에 이상은 없는지 확인한다.

객석 스태프들은 몰려오는 관객들을 맞을 준비를 한다. 음료 등을 채우고 공연에 변화가 있을 경우 이를 알리는 전단을 준비하는 등 관객 맞을 채비를 한다.

개막 후 대역과 새롭게 바뀐 배우들을 위해 매주 8시간의 점검Brush-up 리허설을 한다. 무대감독이 지휘하는 이 리허설은 대개 목요일이나 금요일 오후에 열린다. 대역은 대기하고 있어야 한다. 그들이 필요할 때 역할을 소화할 수 있도록 공식적으로 연습하는 리허설은 점검 리허설이 전부다.

대역은 원래 배역처럼 그들의 역할을 다듬어 나갈 기회가 없다. 대역은 참여하는 배우가 맡는 것이 일반적이다. 이는 원래 배우처럼 보이고, 어색하지 않아야 하고, 이미 정해진 인물을 그대로 전달해야 하기 때문이다. 스타가 배역을 이어 받은 경우에는 자신의 역할을 만들어나가는데 좀 더 자유롭다. 스타의 참여는 공연에 새로운 생동감이 주고 티켓 판매를 촉진하는 효과를 내기 때문이다.

물론 새로 참여하는 스타가 그 반대 효과를 가져 오기도 한다. 「지킬&하이드」에서 세바스찬 바흐Sebastian Bach가 주연을 넘겨받았을 때 티켓 판매와 관객의 반응은 폭발적이었다. 백 스테이지와 객석 모두 흥분으로 가득했다. 6개월 이후 데이비드 하슬호프David Hasselhoff가 세바스찬 바흐의 역을 이어받았을 때 이런 분위기에 찬물을 끼얹으면서 티켓 판매도 급격히 떨어졌다. 석 달 후 공연은 막을 내렸다.

배우들은 하루에 보통 네다섯 시간, 오후 공연이 있을 경우 쉬는 시간을 포함하여 9~10시간 정도 극장에 머무른다. 이런 근무 조건은 그리 나쁘지 않다. 보통 근무시간은 하루 8시간 보다 적다. 평균 주급은 2007년 배우조합에 의하면 2,200달러 정도 된다.

주연급은 이를 능가하고, 스타급 배우의 주급은 5천 달러에서 1만 달러까지 치솟는다.

평범한 배우라도 그리 박하지는 않다. 물론 뉴욕의 생활비를 감안할 때 대단한 수준은 아니지만. 주급을 월세 내는데 다 쓴다거나 브로드웨이에 오기 위해 몇 년간 진 빚을 갚아야 하는 배우는 돈을 모으는 것이 거의 불가능하다. 배우들의 40% 정도만 꾸준히 일을 하고, 그중 10% 정도만이 한 해 5만 달러 이상의 연봉을 받는다는 사실을 잊지 말자.

호의적인 리뷰가 나갔을 경우 홍보담당은 스타나 주연 배우들의 인터뷰

나 잡지에 실릴 사진을 찍는 일정을 잡는다. 공연에 참여한 배우들을 알리는 TV 광고가 나간다. 이들은 다른 공연이나 TV 드라마 혹은 영화에 출연할 기회를 잡을 수 있다. 그리고 토니상 시상식에 참석할 영예도 누릴 수 있다.

배우는 하룻밤 사이에 신데렐라가 되기도 하지만 10년, 20년 간의 노력과 인내가 서서히 결실을 이루기도 한다. 나는 함께 일했던 유능한 배우 네 명에게 이런 일이 일어나는 것을 봤다.

서튼 포스터Sutton Foster는 「레미제라블」에서 코러스를 맡고 있었다. 그녀는 「철저히 현대적인 밀리」Thoroughly Modren Millie의 아웃오브타운 트라이아웃 공연의 밀리 대역을 맡기 위해 「레미제라블」을 떠났다. 여차저차해서 밀리 역이 빠지면서 서튼이 밀리 역할을 맡게 되었다. 그의 연기는 뉴욕타임스의 격찬을 받았고 토니상까지 받기에 이르렀다. 그 후 서튼은 「작은 아씨들」 「더 드라우지 샤프롱」The Drowsy Chaperone 「영 프랑켄스타인」 「슈렉」의 주연을 맡았다.

「지킬&하이드」에서 함께 일한 브래드 오스카도 다음 공연인 「프로듀서스」에서 성공을 거두었다. 그는 아웃오브타운 공연에서 프랜즈 리브킨드의 대역을 맡았는데 주연배우가 공연을 떠나면서 이 역할을 물려 받았다. 브래드 오스카는 토니상 시상식에서 뮤지컬 부문 주연배우 후보에 올랐고 「프로듀서스」에서 7년 간 공연했다. 그는 네이던 레인Nathan Lane이 공연을

떠난 후 맥스 비알리스톡 역을 맡았고 「스패멀랏」Spamalot에도 합류했다.

「지킬&하이드」의 코러스였던 켈리 오하라Kelli O' Hara도 2001년 「폴리즈」 Follies의 단역을 맡기 위해 공연을 떠났다. 내가 그녀를 다시 만났을 때 그 녀는 「성공의 달콤한 향기」에서 존 리스고와 공동 주연을 맡고 있었다. 「성 공의 달콤한 향기」는 일찍 막을 내렸지만 여기에는 '슈렉' 역을 맡고 있는 다시 제임스d'Arcy James도 출연했다. 그 후 켈리는 「드라큘라」 「뮤지컬」 「피 아자의 빛」 「파자마 게임」 「남태평양」에 출연했다. 켈리는 「피아자의 빛」 「파자마 게임」 「남태평양」에서의 연기로 토니상 후보에 올랐다. 「라이언 킹」의 코러스였던 소피아 브라운은 「샤펠의 토크공연」 「샤크」와 「넘버스」 등의 TV 쇼에 출연했다.

성공하는 배우는 한줌 밖에 되지 않는다. 위에 열거한 네 명의 친구들은 아주 드문 행운아들이다. 스타의 자질이 비교적 일찍 발견되었기에 성공할 수 있었다. 모든 연기자가 성공을 목표로 매진하지만 공연 포스터에 이름 이 오르는 경우는 거의 없다. 출연하는 공연이 1주일 만에 막을 내리고, TV 나 영화 출연은 머나먼 이야기일 수도 있다.

하지만 배우들은 새로운 친구를 만나고 갖가지 인맥을 넓혀가며 매주 공 연 무대에 서려고 안간힘 쓴다. 그리고 한 공연에 출연하면서 동시에 더 큰 공연 혹은 TV나 영화 출연을 바라며 다른 오디션을 보는 배우들도 있다. 몇 몇 뮤지컬 배우들은 함께 클럽 공연을 만들거나 단독무대에 서기도 한다.

배우라면 "무슨 일을 하시나요?"라는 질문을 받을 때 "공연에 출연 중이에 요"라고 답할 수 있다면 가장 큰 행복이다.

Part 2

다양한 극장에서
일하고 싶다면

 앞서 극장의 다양한 종류를 언급했지만 지금부터 좀 더 구체적으로 살펴보기로 하자. 뉴욕의 극장을 구분하는 몇 가지 기준이 있다. 어디에 극장사람들의 일자리가 있는지 알고자 한다면 여러 부류의 극장을 파악할 필요가 있다.

브로드웨이

 대부분의 사람들이 인정하듯 미국 극장가의 최고봉은 뉴욕 브로드웨이다. 공연예술을 사랑하고 공연예술에 종사하고자 하는 이들이 가장 원하는 곳, 많은 이들이 열망하는 목적지이지만 극소수만이 성취를 이루는 곳, 이곳이 바로 브로드웨이다. 공연이 막을 내려도 브로드웨이 공연에 출연했다는 것 자체만으로 잊을 수 없는 성취감을 준다.

브로드웨이가 예전 같지 않다는 지적도 있지만 브로드웨이는 여전히 브로드웨이다. 미국 곳곳에 뛰어난 작품과 눈부신 명성을 내세우는 극장과 기획사가 많지만 브로드웨이에 비할 수 없다. 브로드웨이에서 공연했다는 것은 그 자체로 어느 정도 성공한 인생을 의미한다.

통념과 달리 브로드웨이 극장 모두가 브로드웨이 거리에 있지 않다. 약 40개 브로드웨이 극장 중에 '브로드웨이 극장'과 '윈터가든 극장' 그리고 한 호텔 안에 잡은 '마퀴스 극장'만 브로드웨이라는 이름의 거리에 위치해 있다. 타임스퀘어 맞은편의 '팰리스 극장'은 실제로 7번가Avenue라는 거리에 있다. '뉴 암스테르담'과 '힐튼 극장'은 42번가Street에 있다. 참고로 맨해튼 남북으로 난 길은 애비뉴Avenue, 동서로 난 길은 스트리트Street라 부른다.

그렇다면 이 극장들을 왜 브로드웨이 극장이라고 부르는가. 브로드웨이는 길 이름이기도 하지만 브로드웨이 극장들이 밀집해 있는 맨해튼 중심지역을 가리키기도 하기 때문이다. 초창기에는 브로드웨이 거리에 많은 극장들이 밀집해 있었다. '극장에 간다'는 말은 극장이 몰려있는 '브로드웨이 거리에 간다'는 말과 같은 뜻으로 쓰였다. 비록 브로드웨이 거리에 있던 초창기 극장 건물들이 없어지거나 영화관으로 개조되었지만 '브로드웨이'는 여전히 뉴욕 극장들이 밀집한 지역을 가리킨다.

지리적으로 브로드웨이 지역은 북쪽으로 57번가를, 남쪽으로 41번가를, 동쪽으로 6번가를 그리고 서쪽으로 9번가를 마주한다. 이 지역 밖에 있는

유일한 브로드웨이 극장은 65번가와 콜럼버스 거리에 위치한 링컨센터다. 브로드웨이 극장은 남북으로 44번가에서부터 48번가, 또 동서로 7번가에서 8번가에 이르는 좁은 지역에 가장 밀집해 있다.

브로드웨이 극장을 일반극장과 차별화하는 큰 특징은 브로드웨이만의 상업성이다. 브로드웨이 극장들은 대박을 터뜨리는 것이 목표다. 상업적으로 성공하지 못하는 공연은 브로드웨이에서 오래 가지 못한다. 대개의 공연이 예술적 성공을 중시하고 이를 성취하려고 하지만 브로드웨이 공연은 여기에 더해 상업성이 필수적이다. 공연이 잘 돼 극장사람들의 봉급이 두둑이 나오고 기획사가 큰돈을 벌고 세금까지 많이 낼 정도의 금전적 성공을 가져와야 한다. 그렇지 않으면 아무리 예술적으로 훌륭한 작품이라도 금세 막을 내릴 수밖에 없다.

또 브로드웨이 극장이 제작한 공연만 브로드웨이 공연이라 부를 수 있다. 브로드웨이 극장이 되려면 극장주는 '극장&제작자연맹' 에 가입하고 웬만한 브로드웨이 관련 조합들과 계약해야 한다.

브로드웨이 극장들은 대개 900~1,700개의 객석을 갖췄다. 규모가 가장 큰 거쉰극장이 1,933석인 것을 비롯해 뉴암스테르담극장 1,756석, 힐튼극장 1,800석 등이다. '라디오 시티 뮤지컬 홀' 은 6,000석을 구비하고 여러 브로드웨이 조합의 규칙과 계약에 따르지만 브로드웨이 극장으로 분류되지 않는다.

브로드웨이 극장에서 일하는 사람은 모두 극예술노동조합의 일원이다. 배우 · 연출가 · 디자이너 · 무대감독 · 무대 담당 · 의상 담당 · 도어맨 · 좌석안내원 · 매표직원 등이 조합에 소속되어 있다. 조합들은 특정 분야에서 독점적 권리를 갖고 있으며 관계자들은 이를 따라야 한다. 2007년 기준으로 브로드웨이 배우의 최저 임금은 주당 1,500달러였다. 대역을 맡으면 이보다 많다. 무대감독의 경우 1,800~1,900달러의 주급을 받는다. 뮤지컬의 경우 주당 최저 2,500달러를 받는다. 브로드웨이 무대담당은 1주일에 평균 1,200달러의 임금을 받으며 리허설과 워크콜의 경우 추가 수당을 받는다. 물론 스타는 훨씬 많은 출연료를 받는다.

슈베르트라는 회사가 가장 많은 브로드웨이 극장을 소유하고 있다. 그 다음이 네덜란더스 사와 주잠신 사가 뒤를 잇는다. 뉴암스테르담 극장은 디즈니, 힐튼 극장은 힐튼 소유다. 이 조직들은 극장&연출가연맹의 계약 조건을 준수해야 한다. 브로드웨이 극장은 아파트처럼 임대계약을 통해 독립 제작자에게 대여된다. 극장주가 제공하거나 관장하는 것은 객석과 기본 조명 · 매표소, 좌석안내원 · 매표직원과 관리인 · 극소수의 무대 관리인원이다. 극장을 빌린 제작자는 공연이 진행되는 동안 공연과 관련된 일체의 인원과 물자를 스스로 해결해야 한다. 다른 장과 마찬가지로 브로드웨이 극장에 관한 이야기만으로도 책 한권을 쓸 수 있다.

내셔널 투어 National Tour

　　　　　　내셔널 투어란 브로드웨이에서 막을 내린 공연이 미국 전역을 도는 순회공연을 말한다. 브로드웨이에서 성공을 거둔 공연이 내셔널 투어를 하는 것이 보통이다. 한 공연이 두 개 이상의 내셔널 투어팀을 구성하여 다른 도시에서 동시에 무대에 오르기도 한다. 보통 브로드웨이에서 공연을 마친 후에 내셔널 투어를 한다.

　내셔널 투어는 투어를 위해 어쩔 수 없이 수정을 가하는 경우를 제외하면 가급적 브로드웨이 공연과 똑같은 공연을 관객에게 보여줄 수 있도록 노력한다. 수정을 해봤자 본 공연에 비해 조명의 수나 세트의 규모를 줄이고, 좀더 운반하기 편리한 장비나 설치물로 교체하는 정도다. 대본과 배우는 가급적 동일하게 가져가기 때문에 미국 전역의 관객들은 본래의 브로드웨이 공연을 볼 수 있다.

　보통 브로드웨이에서 공연한 제작자와 연출가가 내셔널 투어를 맡기 때문에 거의 동일한 내셔널 투어가 이루어 질 수 있다. 내셔널 투어만 전문적으로 하는 독립 제작자도 있다. 이들은 원래 공연의 제작자와 내셔널 투어의 이익금을 나눈다. 공연 기간은 특정 지역에서 짧으면 2주, 길면 두세달까지 간다. 내셔널 투어는 미국 전역의 지역민들에게 뉴욕까지 가지 않고도 브로드웨이 공연을 볼 수 있는 기회를 준다. 샌프란시스코·로스앤젤레스·필라델피아·워싱턴DC·보스턴 같은 주요 도시의 경우 투어팀이 몇 년 머물기도 한다.

내셔널 투어의 배우와 스태프는 브로드웨이에 버금가는 임금을 받는다. 오히려 여기에 주당 1,000달러 정도의 투어 경비를 더 지급받는다. 이 투어 경비로 호텔, 음식, 세탁비, 교통비 등 생활비를 충당한다. 값싼 호텔에 투숙하고 식사를 검소하게 하면 돈을 모을 수 있다. 투어 전문 연기자도 있다. 주거비가 비싼 뉴욕에 살지 않아 월세를 절약해 저축을 할 수 있다. 뉴욕에 아파트가 있거나 월세계약을 한 배우들은 다른 지역 투어를 하는 동안 임대를 놓는다. 필자 역시 다양한 먹거리를 즐기고 저축을 할 수 있다는 점 때문에 내셔널 투어를 선호했다. 하지만 결혼하고 아이가 생기면서 투어를 하기 힘들어졌다.

브로드웨이처럼 내셔널 투어의 배우와 스태프 · 제작팀은 각자 자신의 분야 노동조합의 노조원이다. 각 분야의 대표 스태프와 보조 정도만 투어에 참가하기 때문에 필요한 무대담당은 각 지역 극장의 노조 회원 중에서 충원한다. 시간 절약을 위해 제작사는 제2의 세트를 구비하고 있다. 여분의 세트가 있으면 한 곳에서 공연이 진행 중이어도 다른 세트를 가지고 스태프들이 다음 공연을 준비할 수 있다. 제2의 세트를 이용해서 다음 도시 공연에 필요한 준비 시간도 벌 수 있다.

내셔널 투어와 아웃오브타운 트라이아웃은 구분된다. 이들 간에 임금 · 스태프 · 규칙 · 진행방식 등이 비슷하지만 아웃오브타운 투어는 브로드웨이 공연 전에 한다는 점에서 다르다. 아웃오브타운 투어는 한두 도시에서만 진행되며 보통 6개월 정도 걸린다. 수십 개 도시에서 수년 간 머물기도

하는 내셔널 투어와 다르다. 이미 언급했듯이 아웃오브타운 투어는 브로드웨이에서 무대에 올리기 전에 프리뷰 형식으로 보여주는 공연이다. 아웃오브타운 공연은 극의 완성도를 높여가는 과정이라 매 공연마다 진화한다. 궁극적으로 브로드웨이에서 히트하는 것이 목표다. 아웃오브타운에서 그치고 뉴욕까지 가지 못하는 경우도 많다. 최근에 아웃오브타운 투어는 줄어들고 있다. 뉴욕 프리뷰라는 형식이 더 인기를 끌고 예산도 덜 들기 때문이다. 또 중요한 배경이 있다. 브로드웨이에 올리려는 공연이 사전 단계에서 호응을 얻지 못한다 하더라도 프리뷰의 경우 "막을 내렸지만 브로드웨이에서 공연은 했어"라고 말할 수 있기에 더 선호되는 것이다.

하지만 관객들은 여전히 내셔널 투어와 아웃오브타운 투어를 고대한다. 그들은 자신의 고장에서 브로드웨이의 감흥을 느끼고 싶어 한다. 결국 미래의 브로드웨이 히트작이 될지도 모르는 공연에 자신이 한 관객으로서 자리를 채움으로써 이바지하고 싶어 하는지도 모른다.

버스&트럭 투어

'스플릿 위크'Split Week 투어라고도 불리는 버스&트럭 투어(이하 BT투어)는 내셔널 투어의 축소판이다. BT투어에선 브로드웨이 공연을 하는 제작자와 연출가가 메가폰을 잡는 경우도 있지만 대개 다른 회사가 맡는다. 세트와 조명 디자인은 본래 공연과 차이가 있지만 브로드웨이답게 하려고 애를 쓴다.

주급은 내셔널 투어보다 적지만 투어 경비는 비슷하다. 이름에서 알 수 있듯이 일행은 버스로, 장비나 장치는 트럭으로 이동한다. 내셔널 투어보다 방문하는 도시 규모가 작고 숙소가 되는 호텔도 급이 좀 떨어지지만 주민들이 공연예술에 상당한 관심을 가진 도시를 중심으로 투어를 한다. BT투어는 한 도시에서 나흘에서 한두 주 정도를 머문다. 소도시라 공연 기간이 짧을 수밖에 없다.

스태프와 제작팀은 내셔널 투어와 수적으로 비슷하지만 배우의 수는 더블 혹은 트리플 배역으로 내셔널 투어보다 적다. 관련 종사자의 조합 규칙을 지키는 것은 BT투어에서도 마찬가지다.

BT투어는 여러 모로 고되다. 내셔널 투어보다 힘든 여건에서 여행을 해야 한다. 짐을 꾸리고 푸는 횟수도 잦다. 6개월 이상 참여하는 배우들이 거의 없을 정도로 고된 일정이다. 그럼에도 불구하고 BT투어는 극장사람들에게 착실한 일자리다. 이력서를 채워 나가고, 경력을 쌓고, 제작자와 연출가를 만날 기회를 얻으려면, 또 생계를 유지하려면 초짜 배우들은 BT투어를 마다하지 말아야 한다.

오프브로드웨이 Off Broadway

오프브로드웨이는 브로드웨이의 축소판으로 보면 된다. 공연 규모와 예산, 극장의 크기, 관계자의 임금 등이 브로드웨이

보다 못하다. 오프브로드웨이 극장의 객석은 100~499석으로 제한되며 뉴욕 브로드웨이 지역에 위치할 수 없다. 관객 수가 제한되니 수입도 한계가 있다. 수입이 한정적이고 상업적인 공연에 대해서는 외부 지원금도 한계가 있어 오프브로드웨이 공연은 공연이 지향하는 예술적 지향점을 잃지 않는 범위 안에서 되도록 적은 돈을 들여 제작된다.

오프브로드웨이 배우의 주급은 오프브로드웨이 극장의 객석이 브로드웨이 객석보다 적은만큼 적을 수밖에 없다. 대체로 객석 수에 비례해 적다고 보면 된다. 그러니까 브로드웨이 주급의 3분의 1 정도다. 공연을 위한 지원이나 기술적 부분들을 최소화한다. 홍보를 포함한 부대 경비도 최소화한다. 무대담당자의 수나 이들의 임금 역시 마찬가지다.

그러면 의문이 생긴다. 왜 오프브로드웨이에서 공연을 하는가? 이유는 간단하다. 공연이 실패해도 오프브로드웨이에선 손해가 적다. 어떤 제작자도 결코 공연이 실패하길 원치 않는다. 따라서 브로드웨이에서 한방에 수십만 달러 이상 들여 모험을 감행하느니 오프브로드웨이에서 차근차근 실험적으로 공연을 만들면서 앞길을 모색할 수 있다.

역사적으로 오프브로드웨이 운동은 재정적인 면과 예술적인 면 두 가지 측면에서 브로드웨이의 대안으로 시작되었다. 오프브로드웨이 공연이 잉태된 1910년대 초반에는 버려진 극장이나 창고 또는 카페에서 공연을 했다. 브로드웨이가 너무 정형화되고 대중적·상업적이라고 본 이들은 예술

적인 면에서 오프브로드웨이가 브로드웨이의 대안이 될 수 있다고 믿었다. 실제로 영혼이 깃든 새로운 극장을 추구했던 프로빈스타운 플레이어 Provincetown Players나 네이버후드 플레이하우스Neighborhood Playhouse 등 초창기 오프브로드웨이 극장들은 좀 달랐다. 극장을 찾은 관객들이 요란한 춤과 노래로 가득 찬 화려한 뮤지컬보다 위대한 극 문학과 훌륭한 연기에 감동을 받길 원했다. 그리고 기꺼이 그러한 실험을 감행했다.

공연예술적 재능과 예술에 대한 강렬한 열망은 초창기 오프브로드웨이에 활력을 불어넣었다. 낡고 자그마한 극장들은 연습무대이자 새싹을 기르는 학교였다. 실제 연기학교와 흡사했다. 그곳에서 열린 워크숍은 새로운 실험극을 낳았다. 이 새로운 극은 고군분투하는 예술가들에게 회생과 성장의 기회를 주었다. 위대한 연기자와 미래의 스타를 키우기도 했다.

그러나 브로드웨이의 대안으로 불린 오프브로드웨이가 초창기의 순수성을 잃고 브로드웨이 못지않게 상업화됐다는 사실은 아이러니컬하다. 예술과 예술가를 길러내는 실험무대였던 오프브로드웨이는 오늘날 될성부른 브로드웨이 공연을 걸러내는 등용문의 성격으로 변질됐다. 제작자의 리스크를 줄이는 시험무대가 된 것이다. 가령 제작자가 공연에 100% 확신이 서지 않거나 막대한 제작비를 모으지 못할 경우 제작자는 수백만달러를 쏟아부어 브로드웨이 공연을 만드는 대신 수십만 달러 정도를 들여 오프브로드웨이에서 축소판 공연을 열 것이다. 반응이 좋으면 돈을 더 모아 브로드웨이로 진출하고 시원찮으면 그 정도 돈만 날리면 된다.

오프브로드웨이 공연이 해마다 브로드웨이로 진출하지만 그 건수는 미미하다. 〈코러스라인〉 정도가 유명한 성공케이스다. 오프브로드웨이 극장인 조셉 팹스 퍼블릭 극장에서 빠듯한 예산으로 그 막을 올린 뒤 큰 호응을 얻자 브로드웨이에 진출해 1974년부터 1983년까지 10년간 롱런했다. 당시 최장기 공연 브로드웨이 뮤지컬이었다가 〈캐츠〉가 그 기록을 깼다.

오프브로드웨이 극장 수를 정확히 파악하긴 쉽지 않다. 2008년 현재 오프브로드웨이닷컴www.off-broadway.com에 따르면 뉴욕에 30~40개의 오프브로드웨이 극장이 있다. 오프브로드웨이 공연만 무대에 올리는 극장보다 오프브로드웨이 공연과 오프오프브로드웨이 공연을 번갈아 상연하는 극장이 더 많다. 이 책에서는 오프브로드웨이 공연만 다루는 극장만 오프브로드웨이 극장으로 간주했다.

오프브로드웨이가 상업적 색을 띨수록 오프브로드웨이 운동의 시발점에었던 예술적 색채는 점점 약해졌다. 예술을 위한 예술을 지향하는 오프브로드웨이의 초창기 정신이 오프브로드웨이에서 사라진 반면에 이러한 정신이 다시 오프오프브로드웨이라는 곳으로 계승되고 있어 다행스럽다.

오프오프브로드웨이 Offoff Broadway

오프오프브로드웨이는 오프브로드웨이의 성격이 변하면서 그 대안으로 생겨나기 시작했다. 뉴욕에는 이미 수천 명의

배우가 있고 매일 수백 명의 배우가 명예와 일확천금을 쫓아 브로드웨이를 찾는다. 문제는 배우들이 자신의 재능을 펼칠 수 있는 무대가 너무 좁다는 것이다. 배우들이 기지개를 펴며 예술적으로 자신을 표현할 수 있는 장으로써 오프브로드웨이가 생겨났듯이 오프오프브로드웨이도 그렇게 시작되었다.

오프오프브로드웨이는 배우·연출가·작가·디자이너가 관객 앞에 자신의 재능을 펼쳐 보일 수 있는 기회를 제공한다. 그들은 무대를 통해 자신의 재능을 선보임으로써 유명한 제작자의 이목을 끌어 더 큰 무대에서 일할 수 있는 기회를 얻기를 바란다. 오프오프브로드웨이에서 벌어지는 공연은 보통 쇼케이스라 불리는데 이는 오프브로드웨이의 예술운동이 시작되었던 시대정신과 통한다.

1960년대 한 무리의 공연예술인들이 창고·카페·교회·th극장을 빌려 함께 일하기 시작했다. 그들은 배우와 연출가였고, 한두 작가가 참여했다. 그들은 최소한의 제작비로 공연을 올렸다. 제작비는 티켓을 팔아 회수하길 바라며 자신들의 주머니를 털었다. 만약 그들이 티켓을 팔아 굶지 않을 정도로 유지를 하면 다른 공연을 만들어 올렸고 그런 식으로 새로운 공연을 거듭했다. 돈이 바닥나면 그룹을 해체했다. 1910년대 오프 브로드웨이 운동과 흡사했다.

오프오프온라인닷컴www.offoffonline.com에 따르면 80개의 작은 극장이 활

동 중이며 이들은 뉴욕 전역에 퍼져있다. 오프오프브로드웨이에는 두 종류의 공연이 있다. 비조합 공연과 조합 승인 공연이다. 비조합 공연은 조합에 속하지 않은 배우들을 고용할 수 있다. 따라서 조합으로부터 어떤 보호도 받지 못하며 이들을 옭아매는 규정도 없다. 어떤 경우 공연이 파행을 겪기도 한다. 수익금이 대부분 제작자 주머니로 들어가고 배우들은 한 푼도 받지 못하는 경우도 있다. 이러한 처지에 놓은 배우들은 젊고 사회경험이 부족한 경우가 대부분이라 새로운 기회를 얻는데 상당히 어려움을 겪는다.

조합 승인 공연에서는 배우들을 보호하는 규칙이 적용된다. 조합의 승인을 얻은 공연을 위해 제작자는 '쇼케이스 코드'Showcase Code라 불리는 조합 허가권을 확보해야 한다. 이 협약을 통해 제작자는 모든 조합의 규칙과 절차를 따른다는 조건 하에 조합 배우와 무대감독을 고용한다. 제작자는 기본적인 건강보험을 제공하고 안전수칙을 지켜야 한다. 티켓 가격에 제한이 있고 프로그램에 출연배우들의 경력이 들어간다. 인쇄물의 배우 이름 옆에는 별표가 들어가는데 이는 배우가 조합원임을 알리는 표시다. 리허설 시간과 공연 횟수에도 제한이 있다.

만약 쇼케이스가 성공했을 경우 배우는 새로운 제작자 혹은 원래 공연의 제작자와 함께 오프브로드웨이나 브로드웨이로 옮기게 된다. 이 때 새로운 계약서를 체결한다. 오프브로드웨이로 옮길 경우 최저 2주치 임금을, 브로드웨이로 옮길 경우 3주치의 임금을 받는다. 이러한 권리 보호조항은 쇼케이스 계약의 중요한 규칙의 하나다.

배우는 쇼케이스에서 출연료를 받지 않지만 교통비를 지급받는다. 소속사 · 제작자 · 연출가에게는 일반인이 입장하기 전에 좋은 자리가 무료로 배정된다. 좌석이 매진되지 않을 경우 조합의 배우들 역시 무료로 입장이 가능하다.

쇼케이스의 경우 임금이 없기 때문에 정식 계약이 아닌 쇼케이스 코드 계약을 한다. 쇼케이스 코드 계약은 서비스의 교환과 규칙 준수만 규정한다. 따라서 배우는 사전 공고 없이 언제든 쇼케이스를 떠날 수 있고 제작자 역시 같은 방식으로 배우를 해고할 수 있다. 비조합 배우도 조합 승인을 받은 쇼케이스에서 연기할 수 있다. 그들은 무료좌석처럼 조합배우가 받는 몇몇 편의를 제공받지만 그 이외의 권리는 대개 보장받지 못한다. 교통비 실비 정도를 지급받는 정도다.

이런 규칙들이 좀 미흡하게 보일지 모른다. 하지만 오프오프브로드웨이 운동의 기본 정신을 되돌아보면 이해가 갈 것이다. 자신의 재능을 관객과 미래의 고용주들에게 선보임으로써 더 많은 그리고 더 나은 일을 얻을 수 있는 기회를 갖자는 것이다. 조합 배우들은 이 기회와 자신의 시간 그리고 재능을 바꾼다. 어떤 면에서 제작자가 이기적인 기업가처럼 보일 수 있지만 꼭 그런 것만은 아니다. 대부분의 쇼케이스 극장과 공간들은 넉넉지 못한 지원금과 티켓 판매로 운영된다. 제작자는 불확실한 공연에 시간과 돈을 투자하여 공연이 성공할 수 있도록 최선의 노력을 기울인다. 그러기 전까지 배우는 충분한 대가를 받지 못한다. 제작자와 배우 사이의 합의는 서

로 필요한 것을 상대방으로부터 얻는 트레이드 오프 관계에 해당한다.

쇼케이스의 제작자는 예술감독으로도 불린다. 제작자는 극장을 임대하고 대본을 선택한다. 그리고 공연을 제작하기 위해 보통 자기자본을 투자한다. 쇼케이스 작품 중 절반 정도는 신진 극작가와 작곡가가 만들어낸 새로운 작품이다. 제작자는 연출과 연기를 겸하기도 한다.

쇼케이스에는 배우뿐만 아니라 세트와 의상·조명과 소품을 마련한 디자이너와 스태프들도 보수를 받지 못한다. 결과적으로 세트는 단순하고, 의상은 빌리며, 공연의 전체 예산이 1천 달러 혹은 2천 달러를 넘지 않는 경우가 많다. 연출가와 안무가 역시 임금을 받지 못하고 때에 따라 교통비도 타지 못한다. 그들의 계약 역시 어떤 보장도 받지 못하는 트레이드오프 계약이다. 다만 공연이 성공해 오프브로드웨이나 브로드웨이로 진출하길 바랄 뿐이다.

비록 소규모 공연에 적은 예산이지만 리허설과 제작 과정은 같다. 쇼케이스는 캐스팅부터 막을 내릴 때까지 다른 공연과 같은 과정을 밟는다. 오프오프브로드웨이만의 특징은 목전의 수익이나 임금을 포기하고 우선 공연예술에 대한 열정으로 일한다는 것이다.

만약 당신이 오프오프브로드웨이 성장 과정을 얼마간 지켜봤다면 오프오프브로드웨이가 오늘날 오프브로드웨이와 같은 길을 걷고 있다는 것을

간파할 것이다. 오프오프브로드웨이를 미래의 브로드웨이 공연을 위한 값
싼 연습무대로 보는 제작자들이 적지 않은 투자를 하고 있다. 오프오프브
로드웨이는 역시 상업성이 흐르기 시작한 것이다. 이러한 경향에 대항해
벌써부터 또 다른 공간이 만들어지고 있다. 실제로 '신 나이츠' Scene Nights
라 불리는 오프오프오프브로드웨이 운동이 꿈틀거린다. 이곳에서 또다시
예술을 위한 예술에 대한 실험이 싹튼다. 신 나이츠는 배우를 위한 또 다른
유형의 쇼케이스다. 무명 배우들이 스스로의 힘으로 공연을 제작하며, 기
성 작품을 가지고 무대나 의상 없이 공연하기도 한다. 심지어 극장이 아닌
곳에서도 무대를 만든다. 일단의 무명배우들이 이런 일을 벌이는 것은 미
래의 소속사, 캐스팅 감독, 연출가와 제작자들의 눈에 띄기 위한 제스처이
기도 하다.

그 밖의 극장들

지금까지 뉴욕의 공연예술을 일별해 봤다. 그
러나 미국의 중요한 공연예술이 뉴욕에서만 벌어지는 건 아니다. 미국 전
역에는 다양한 종류의 극장이 있다. 때로 뉴욕 관객들이 다른 고장의 극장
을 찾고, 뉴욕의 비평가들이 다른 고장의 공연에 대해 리뷰를 쓰기도 한다.
이렇게 눈에 띈 공연은 뉴욕으로 진출해 브로드웨이 히트작이 되기도 한
다. 이 극장들은 뉴욕의 극장과 극장사람들에게 직접적인 영향을 미친다.
물론 뉴욕 역시 이 극장들에 대해 영향력을 가진다.

주요 도시에는 '레지던트 극장'이 있다. 9월부터 이듬해 6월까지 보통 6~8건의 공연을 한다. 이런 극장식 식당은 저녁식사와 공연을 결합한 극장으로 교외에서 연중 영업한다. 여름극장은 여름철에 1~6건의 공연을 올린다. 아동극 전문 극장도 있는데 미국 전역의 초중고교에서 학기 중에 공연을 한다. 레퍼토리 컴퍼니는 소규모 극단이 한 지역이나 여러 도시를 돌아다니며 매주 서너 건의 공연을 한다. 특별 '게스트 아티스트 계약'을 한다. 뉴욕의 배우와 · 연출가 · 디자이너를 고용하는 대학프로그램도 있다.

이런 극장과 극장주들은 수천 명의 배우나 수십 명의 무대감독과 다양한 형태의 계약을 한다. 레지던트 극장 연맹인 '로트컴퍼니'LORT Company의 경우 배우는 주당 500~820달러의 주급을 받고, 무대감독의 경우 극장 크기에 따라 700~1,200달러의 주급을 받는다. 극장식 식당의 경우, 조합과 극장식 식당 간에 독자 임금협상이 가능하다. 그들은 대개 로트컴퍼니와 비슷한 임금을 받지만 이는 극장의 크기에 따라 달라진다.

여름극장의 계약은 다섯 종류가 있다. CORST(Council of Resient Stock Theaters), COST(Council of Stock Theaters), MSUA(Musical Stock/Unit Attraction), Outdoor Drama, RMTA(Resident Musical Theatre Association). 각각의 계약마다 임금구조가 다르다. 주급은 배우마다 보통 550~750달러 선이고, 실내 혹은 야외인지에 따라 무대감독은 700~1100달러의 주급을 받는다. 상주회사인지 혹은 한 시즌 공연만 계약한 중개회사인지 뮤지컬인지 순수 연극인지에 따라 임금은 달라진다.

TYAT(Theatre for Young Audiences) 계약은 조합 계약 중 주급이 가장 낮다. 배우는 대략 420달러 정도 받고, 무대감독은 550달러 정도다. 대부분 TYAT 계약을 통해 조합카드를 발급받고 본격적으로 풀타임 일을 하게 된다.

조합은 극장의 종류 별 규칙을 바탕으로 극장 내 활동을 관리한다. 대부분의 계약은 조합 지원자 프로그램Equity Candidate Programs 조항에 따르는데 이를 통해 일정비율의 비조합 배우가 조합극장에서 일할 수 있는 권한이 부여된다. 이를 통해 비조합원들은 조합원이 된다. 브로드웨이에는 이러한 극장들이 없다. 왜냐하면 상업성이 지상목표인 브로드웨이의 여건과 맞지 않기 때문이다.

조합은 미국 내 모든 극장에 대해 영향력을 지닌 유일한 노조다. 무대 담당 · 목수 · 전기기사 · 재봉사 · 소품담당들은 일반적으로 각각의 단체 회원이고, 이 단체로 재능 있는 사람들이 들어가서 기술을 연마한다.

대부분의 디자이너들은 공연 단위로 고용되고 그들의 작품에 대한 수수료를 받는다. 작품이 좋으면 또 다른 공연을 맡게 된다. 연출가들 역시 공연 단위로 일하고, 능력 있는 연출가들은 매 시즌마다 재계약한다. 대부분의 극장에는 정규 스태프가 있어 매 시즌 재임용된다.

제작 공연의 종류는 극장마다 다양하다. 레지던트 극장은 가장 다양한 공연을 하는 극장이다. 브로드웨이 최신작에서부터 클래식, 브로드웨이 진

출을 꿈꾸는 창작극 등이 올라간다. 대부분의 여름극장은 코미디나 뮤지컬 등 이름 난 브로드웨이 인기 공연을 올린다. 서사시를 올리는 야외 여름극장들도 있다. 극장식 식당은 진지한 공연보다 코믹하거나 뮤지컬 풍의 가벼운 공연을 자주 올린다. 아동극 전용 극장은 동화 또는 기존 극을 어린이 눈높이에 맞게 번안한 것을 음악에 곁들여 무대에 올린다.

앞서 설명한 다양한 극장들 모두 고정적인 수입을 보장하는 것은 아니다. 일감은 늘 부족하다. 극장 역시 공연할만한 작품이 줄을 잇는 것도 아니다. 집계가 어려운 비조합 배우와 단역, 신인 배우까지 치면 미국 내 배우의 숫자는 추정하기 불가능할 정도로 많다. 무대감독과 연출가, 디자이너도 그보다는 적을지 모르지만 셀 수 없이 많다. 배우의 수를 헤아리는 방법으로 공연이 끝난 뒤 관객들의 커튼콜을 받기 위해 무대에 오르는 배우에 5를 곱하는 것이 있다. 커튼콜에 오르지 못하는 배우들은 출연 중인 배우들한테 유고가 생길 때 대신 오를 수 있는 이들이다. 이들은 무대 뒤에서 또는 극장 주변이나 자기 집에서 자신이 혹시나 대타로 무대에 오를 수 있는 기회를 하염없이 기다린다. 이런 사람들이 대체로 무대 위 배우의 5배수라는 말이다.

대학 졸업 후 필자는 오하이오 주 오마하의 야외 드라마 여름극장에서 비조합 배우로 일한 경험이 있다. 이 극장식 식당에서 무대감독으로 일하면서 조합카드를 받았다. 나 역시 TYAT 계약을 맺고 투어를 했다. 오프브로드웨이와 오프오프브로드웨이의 무대 위에서, 또 백 스테이지에서도 일했다. 모두 극장에서 일자리를 찾기 위해서였다.

2장
극장 문
두드리기

다들 부와 명예를 좇아 공연 비즈니스에 뛰어든다. 리무진을 타고 뉴욕 시내에서 가장 값비싼 레스토랑에 간다든지, 해외로 모셔갈 자가용비행 기나 요트가 대기하는 모습을 상상하기도 한다. 그러려면 특A급이 돼야 한다. 몰려드는 팬들에게 사인을 해주고 TV 프로에 출연하기를 원한다. 이름을 널리 떨치는 스타가 됐으면 좋겠다. 불행히도 공연 비즈니스에 종 사하는 사람 중 이 근처에 가는 사람이 1%나 될까.

대부분은 적당한 성공에 만족해야 한다. 경제적으로 안정된 삶을 사는 것, 그것이 중요하다. 어느 정도의 직업적 자유와 경제적 여유를 갖게 되 지만 꿈같은 신분상승을 바라진 않게 된다. 어느 새 현실과 타협하게 된 다. 보통 극장사람들의 소박한 목표는 웬만한 주택과, 포근한 가족, 이들 과의 식사, 편안한 노후를 위한 연금, 1년에 한 번 정도의 휴가다. 팬들에

게 둘러싸일 정도는 아니지만 공연예술계에서 어느 정도 이름이 알려졌으면 좋겠다. 그런데 이정도만 해도 은총이다. 내 보기에 100명 중 15명 정도나 될까.

80% 이상은 힘들게 산다. 쥐꼬리만큼의 수입을 보충하기 위해 다른 일을 뛰는 것은 필수다. 이름을 널리 알리는 것 역시 언감생심이다. 출출한 배를 움켜쥐고 점심시간을 기다리면서 영화나 TV 드라마에 엑스트라로 출연한다. 중요한 배역은 아니지만 여기저기 공연에 불려 다니느라 바쁘다. 물론 돈을 많이 벌면 좋겠지만 가장 중요한 것은 돈보다 일이다.

아예 공연예술을 직업이라기보다 취미로 하는 사람들도 있다. 본업이 있고 저녁에 아르바이트로 하거나, 취미 삼아 하는 것이다. 오로지 즐거움이다. 이것 말고 다른 이유는 없다. 하지만 아르바이트든 직업이든 극장 일은 고된 직업이다. 우연히 주어지는 일은 거의 없다. 그들은 싸워서 일을 찾아내야 한다. 그리고 땀 흘려야 한다. 그 일을 갈망하다가 그로 인해 고통 받기도 한다. 재능과 열정을 갖춘 이들은 '나도 언젠가' 하는 꿈을 늘 품지만 성공의 기약은 없다.

극장사람들은 어떤 경로로 일을 얻을까. 이해를 돕기 위해 일단 배우를 중심으로 이야기를 풀어나가 보자. 일반적으로 배우는 길은 달라도 일을 얻는 과정은 비슷하다. 연출가 · 디자이너 · 무대감독 · 무대 담당들도 결국 배우와 비슷한 과정을 통해 극장 일에 간여하게 된다.

배우가 되려 한다면 사진과 이력서는 기본이다. 즉석사진·증명사진, 혹은 가족과 함께 찍은 사진은 별로다. 컬러든 흑백이든 8x10 크기의 잘 나온 사진을 갖춰야 한다. 알맞게 광택이 나는 제대로 된 프로필 사진이어야 한다. 배경에 헛간이나 해변이 있어도 안 된다. 사진은 잘 가꾼 배우의 모습이어야 한다. 별 것 아니라고? 마치 오디션에서 탈락하려고 애쓰는 듯한 각양각색의 기괴한 사진들을 보면 놀랄 정도다.

사진은 제작자·연출가·캐스팅 담당에게 캐릭터가 담긴 멋진 얼굴이라는 점을 강조하는 것이다. 그리고 공연예술의 특성상 외모가 얼마나 중요한가. 제대로 된 사진은 아무리 강조해도 지나치지 않다. 배우들이 낸 사진은 파일에 보관되고 제작자나 캐스팅 담당이 종종 들춰본다. 그러니 사진은 매우 중요하다.

짧은 머리 스타일에 큰 눈과 웃음을 띤 귀여운 얼굴을 찾는다고 하자. 사진을 보고 이런 배우를 골라 인터뷰를 했는데 배우가 긴 생머리로 나타난다면 제작자나 캐스팅 담당이 얼마나 당황하겠는가. 제작자의 역정을 듣고 배우 역시 낭패한 심정일 것이다. 긴 생머리를 짧은 곱슬머리로 바꾸면 되지 않느냐고? 맞다. 하지만 제작자와 캐스팅 담당은 대개 헤어스타일을 바꾸는 데엔 관심이 적다. 그들이 찾는 것은 지금 배우가 가지고 있는 모습이지 앞으로 바뀔 모습이 아니다. 수천 명의 배우들이 수백 가지 역할을 하겠다고 외모를 바꾸지만 그 결과는 그리 만족스럽지 않은 경

우가 대부분이다. 역동적인 공연예술 비즈니스의 특성상 필요한 때 배우가 지금 그 역할에 딱 들어맞지 않는다면 기회는 이미 물 건너갔다고 봐야 한다. 사진은 콜링카드라고 생각하면 된다. 그래서 배우의 참모습이 담겨야 한다. 과거 한 때의 모습이나 앞으로 바뀔 모습은 무의미하다.

이력서에는 8x10 사이즈 사진을 붙이고, 맨 위에는 단정하게 이름 · 이메일 · 전화번호 · 신장 · 몸무게, 머리와 눈의 색깔을 써 넣는다. 가수일 경우 음역대와 소속사, 노동조합 등을 적는다. 그 아래에는 경력 사항을 적는다. 브로드웨이 경력을 맨 위에 적고 내셔널 투어, 오프브로드웨이와 다른 계약직, 그리고 오프오프브로드웨이 경력을 차례로 적는다. 막 시작한 배우는 대학이나 지역 극장의 경력을 적는다. 이력을 적을 때는 공연의 제목, 연기한 역할, 극장, 함께 출연한 스타나 밑에서 일한 연출가의 이름을 적는다. 영화 · TV 출연과 광고는 상품, 제작자나 방송사 등 정보와 함께 따로 분리시킨다. 맨 아래에는 보컬 선생이나 연기지도 선생을 포함하여 훈련받은 이력을 적는다. 외국어를 잘 한다든지, 쌍발 엔진 비행기를 몬다든지, 수화를 할 줄 안다든지, 투우사를 해 봤다든지 하는 특기사항이 있으면 적는다. 이러한 이색 경력이 나중에 어떤 기회가 돼 나타날지 누가 아는가.

이력서 양식이 비슷하고 기본적인 신상정보를 담고 있지만 내용이 같은 이력서는 없다. 이력서 작성에 기본 윤리는 정보의 진실성이다. 몸무게를 줄인다든지, 안 해본 오프브로드웨이 공연을 출연할 욕심에 해봤다

고 한다든지 하는 것을 결국 본인의 신뢰성을 깎는 결과가 된다.

사진도 이력서도 필요 없는 경우가 있다. 우연히 연출자나 제작자에게 발탁되는 길거리 캐스팅, 패스트푸드점 캐스팅이 그것이다. 이는 배우들의 로망일 뿐이다. 신의 축복이라 할 정도로 드문 일이니 기대하지 마시라.

트레이드 Trades

뉴욕에는 배우들을 위한 구직 · 구인 신문 2종이 있는데 이를 트레이드라고 부른다. 하나는 『백 스테이지』 Backstage로 매주 목요일 발간된다. 다른 하나는 매주 화요일에 발간되는 『쇼 비즈니스』 Show Business다. 이 신문들은 다양한 캐스팅 공고를 싣는다. 이들 신문은 웹사이트까지 운영해 인터넷에서도 볼 수 있다.

이 캐스팅 공고는 새로운 공연의 오디션 공고에서부터 뉴욕에서 공연되는 공연의 빈자리 공고나 로스앤젤레스 · 시카고 투어 공연정보까지 아우른다. 주요 공연에 대한 캐스팅 공고는 누가 무엇을 언제 어디서 하는지 기본정보를 제공한다. 오디션을 준비하는 이들에게 독백 장면 오디션을 준비하라든지, 대본의 일부를 준비하라든지, 뮤지컬의 경우 악보를 가지고 오라든지 하는 구체적인 준비사항이 실린다. 새로운 공연의 경우 캐스팅 공고는 아주 자세하게 실린다. 이는 새 공연이라 아무도 대본을 구할 수 없기 때문이다. 찾는 배우가 주연급인지 코러스인지, 오디션에 연

출가 · 안무가 · 캐스팅 담당 중에 누가 참석한 건지 등도 명시된다.

자신에게 맞는 배역이 없는데 오디션에 간다면 시간 낭비일 뿐이다. 오디션을 맡은 스태프가 배우가 함께 일해 봤거나 구면이라면 물론 상당한 도움이 된다. 조합 오디션은 배우조합 오디션센터에서 진행된다. 배우조합은 이런 과정이 체계적으로 순조롭게 진행되도록 모니터링을 해준다.

브로드웨이나 오프브로드웨이 공연의 주연과 코러스 공고 이외에도 다양한 공고가 트레이드에 실린다. 주요 도시 극장들은 뉴욕에서 최고의 배우를 찾기 위해 매 시즌 오디션을 공고한다. 로스앤젤레스의 극장, 영화 · TV 공고도 있다. 여름극장과 투어 공고가 있고, 비조합 공고도 실린다. 나이트클럽 · 코미디클럽 · 크루즈 · 놀이공원 등은 가수와 댄서, 코미디언이 돈도 벌면서 이력을 쌓을 수 있는 곳이다.

『백 스테이지』와 『공연 비즈니스』 두 신문의 매 호에는 보통 5~10종의 공고가 실린다. 매주 배우들은 자신에게 적합한 배역에 동그라미를 치고 오디션을 준비한다. 트레이드는 이따금 제작사와 제작자 목록과 주소를 싣는다. 배우들은 이곳으로 사진과 이력서를 보낼 수 있다. 마찬가지로 미국의 각 주 레지던트 극장 · 여름극장 · 극장식 식당의 목록이 실린다. 『백 스테이지』와 『공연 비즈니스』는 조합 공연의 구인 공고뿐 아니라 공연의 리뷰도 싣는다. 두 신문은 또 가끔씩 디자이너와 스태프 공고와 더불어 연출가 · 안무가 · 무대감독 · 작가 · 작곡가 · 음악가를 찾는 공고도 낸다.

브로드웨이 공연의 연출가, 안무가, 무대감독이나 디자이너를 찾는 공고는 없다. 대다수의 오프브로드웨이 공연과 마찬가지로 이 공연들은 제작자의 지인들로 채우는 것이 보통이다. 트레이드를 이용하는 연출가와 무대감독 · 디자이너는 이제 막 일을 시작했거나 이력서를 채울 경력이 필요한 경우다. 스태프 공고를 본 지원자는 담당 직원에게 이력서를 보내고 전화가 올 때까지 기다린다. 이력서 검토 결과 일부 지원자들 불러 인터뷰를 한다. 다음 단계는 일을 주는 사람들과 얼굴을 맞대고 만나는 일이다.

오디션

공식적인 조합 주연 오디션이든 다른 오디션이든 오디션을 '필요악' 이라고들 한다. 오디션 받기를 좋아하는 사람은 없지만 일을 얻으려면 어쩔 수 없이 거쳐야할 과정이라는 뜻이다.

연출가나 캐스팅 담당자는 1~3분 정도의 짧은 시간 오디션에 참가한 배우들을 보고 그들이 역할에 적합한지 아닌지를 결정한다. 이 과정을 '타이핑아웃' Typing-out이라 부른다. 캐스팅 담당은 특정한 '타입(유형)'을 찾고, 배우가 이 '타입'에 맞지 않으면 그 배우는 '아웃'이다.

55세 이상의 남성역을 찾는 오디션에서 한 젊은 배우가 약간의 회색 머리염색과 메이크업으로 주름 분장을 해 그 이미지와 비슷하게 보였다면 캐스팅 될 소지가 있다. 42살 여배우라도 25살 같은 동안과 몸매를 갖추

고 역할을 소화할 수 있다고 주장한다면 젊은 역도 가능할 것이다. 중요한 것은 배우의 외모와 말하는 스타일이 캐스팅 담당자가 찾고 있는 이미지와 비슷하다면 나이나 그 밖에 조건과 상관없이 캐스팅될 수 있다.

오디션 심사는 지원자의 대사를 다 듣거나 노래 전체를 다 듣지 않아도 평가를 할 수 있다. 하지만 한두 명의 배우를 뽑기 위해 200명 이상의 배우들을 면접하고 평가하는 일 간단하지만은 않다. 배우에게 오디션은 필요하다. 제작자·연출가·캐스팅 담당자를 직접 만나 깊은 인상을 심어줄 수 있는 기회다. 당장 안 돼도 나중에 캐스팅될 수 있는 여지를 남길 수도 있다. 하지만 오랜 기다림, 가능성이 희박한 기회, 거듭된 탈락 같은 인고의 세월이 따른다.

때로 작은 극장이나 뉴욕 외의 극장, 쇼케이스와 비조합 공연 등에서 캐스팅 공고를 할 경우 오디션 전에 사진과 이력서를 보내달라고 하는 경우가 있다. 이는 '타이핑 아웃' 과정의 연장선이다. 스타의 꿈을 품고 나타나는 이들을 모두 만나 긴 시간을 허비해야 하는 부담을 줄일 수 있다. 필자는 오디션 장에서 자신이 그 역할에 최적격이라는 자신감에 들떠 나를 뽑아 달라고 열변을 토하는 사람들을 꽤 보았다. TV 오디션 프로그램 〈아메리칸 아이돌〉을 생각해보라. 오디션에 온 배우로서 그리 좋게 보이지 않는 태도다.

조합 주연 오디션은 특별한 오디션이다. 두 가지 면에서 일반 오디션과

다르다. 첫째, 오디션을 여는 제작자와 극장은 공연의 제작 계획서를 지참해야 한다. 또 계약하기 전에 배우들에게 해당 역할에 대한 재능을 보여줄 기회를 동등하게 주어야 한다. 두 번째로, 오디션에는 제작자·안무가·캐스팅 감독과 무대감독 등이 참석하고 연출가는 참석하지 않는다.

배우들을 꼭 봐야 할 연출가가 왜 오디션에 나오지 않을까. 왜냐하면 오디션을 하는 시점은 이미 연출가들이 주요 배역을 선정한 뒤이기 때문이다. 심지어 캐스팅 공고가 트레이드에 실리기도 전에 조연 캐스팅까지 마무리되는 경우도 있다. 연출가는 긴 오디션 과정을 거치며 주연을 기다리기보다 자신이 아는 배우에게 연락하는 경우가 많다. 실제로 공연의 제작 여부는 특정 배우의 출연가능 여부에 달려 있는 경우가 많다. 이 '프리캐스팅'은 오프브로드웨이와 다른 공연의 경우에서는 드물다.

이미 배우가 정해졌다면 오디션은 왜 하는가. 공연의 성공을 위해 대역과 후임, 또는 차후 배역이 필요하며 때문이다. 종종 오디션에서 캐스팅 담당을 직접 만난 것이 다른 기회를 주기도 한다. 우연히 만난 캐스팅 담당 덕분에 다른 공연, TV 프로그램 혹은 영화에 출연할 기회를 얻게 될지 누가 알겠는가. 오디션 결과가 꼭 즉시 나타나는 것만은 아니다.

배우가 특정 역할에 적합한 경우 심사위원은 배우가 비슷한 역할을 한 경험이 있는지, 정식으로 연기수업을 받았는지 등을 물어본다. 배우가 마음에 쏙 든다면 오디션이 다 끝나기 전이라도 즉석에서 그 배우와 콜백

약속을 잡는다. 오디션은 같은 일을 반복하는 경우가 많아 어찌 보면 매우 비인간적이다. 많게는 120~250명의 배우가 조합 주연 오디션에 참가하니까 하루 종일 걸린다. 이 중 3% 정도만 콜백을 받는데 콜백을 받는다고 채용이 다 되는 것도 아니다. 최종 합격자 몇 명을 빼면 다른 공연을 찾아 나서야 한다.

오디션 과정은 구름 같은 배우들을 위한 것이다. 여기에는 스타가 없는 것은 물론이고 소속사조차 없는 신출내기가 대부분이다. 대부분 번번이 탈락하는 사람들이지만 오디션 공고가 나면 열심히 달려온다. 자신의 타입을 바꾸면서까지 일을 하기를 열망한다.

무대감독으로서 나는 많은 오디션을 심사해봤다. 어떤 배우는 어깨에 과자 부스러기를 달고 들어와 역할을 원했고, 어떤 이들은 들어오면서부터 자신이 심사위원이 찾는 바로 그런 타입이 아니라고 미안해하기도 했다. 대부분 탈락을 순순히 받아들인다. 일부는 오디션과 상관없는 엉뚱한 연기를 펼치기도 하는데 이런 경우 역할을 맡는 것은 고사하고 콜백조차 받기 어렵다. 배우 지망생들은 마지막 지푸라기라도 잡는 심정으로 오디션에 온다. 오디션에 너무 많이 탈락해 모든 것을 포기할 정도로 낙담하기도 한다.

단순히 출연 배우를 선별하는 오디션과 달리 콜 백에서는 배우들이 자신의 재능을 맘껏 발휘할 수 있다. 오디션에서 콜 백을 받은 경우는 소수의 선택된 존재다. 그 밖에 상당수는 소속사 요청으로 콜 백에 참여한다. 제작자 · 연출가 · 작가나 스타의 지인 등 보통 오디션을 보지 않는 이들도 참석한다. 전형적인 콜 백은 몇 주에 걸쳐 진행된다.

콜 백은 공연의 성격과 선발하려는 배역에 따라 달라진다. 뮤지컬의 경우 콜 백은 먼저 노래로 시작된다. 참석자 모두가 노래를 부르고, 그동안 창작팀은 메모를 한다. 배우들은 그들이 맡을 역할이 부를 노래를 불러보고 필요한 경우 연기와 춤을 선보인다.

결정이 나지 않을 경우 두 번째 콜 백을 한다. 더 치열한 경쟁이 펼쳐지기 십상이다. 연기자들은 자신의 모든 것을 보여주어야 한다. 다시 노래를 부르는 것은 물론이고 첫 번째 콜 백에서 하지 않았다면 대본 읽기와 춤을 추어야 한다. 세 번째 콜백이 잡히는 경우도 있다.

이미 캐스팅이 된 스타는 콜 백 과정에 깊숙이 개입하기도 한다. 다른 배우들과 조화를 이룰 수 있는지 보기 위해 함께 대본을 읽거나 화음을 맞춰 본다. 배우들은 혼자서 또는 그룹으로 노래한다. 안무가는 춤 동작을 시켜본다.

개인의 능력도 중요하지만 협력이 잘 되는 배우를 찾아야 한다. 목소리는 다른 배우들과 화음을 이루어야 하고 솔로 부분에서는 도드라져야 한다. 연출가는 콜 백에서 원하는 배우를 찾으려고 애쓴다. 만약 선발한 배우가 그다지 만족스럽지 않다면 전 과정을 다시 시작해야 한다. 오디션에 참가했다가 콜 백을 받지 못한 배우는 이때쯤 두세 번의 다른 오디션에 참가한다. 결과는 아무도 모른다.

누구나 오디션 결과를 궁금해 한다. 대사읽기를 했다면 기회는 있다. 만약 대사읽기를 해보라는 요청을 받지 않았다면 거의 탈락이다. 노래를 부르면서 음정이 불안정했다면 탈락 확률이 높다. 오디션 스태프 중 아무도 모르고 누구와도 말 한마디 하지 않았다면 아마도 탈락이다. 때로는 마지막 결정을 내리기 전까지 누가 역을 맡게 될 지 연출가조차도 모른다.

결국 극소수의 배우에게 배역이 돌아간다. 그들은 자신의 이름이 프로그램에 올라간 것을 보고서야 자신의 인내와 그동안의 노고를 자축한다. 탈락된 배우들 중에는 역할을 맡을만한 재능이 충분한 이들도 있을 것이다. 하지만 앞서 이야기했듯이 재능이 모든 걸 결정하지 않는다. 탈락한 배우들은 다시 마음을 강하게 먹고 트레이드 신문을 펼친다. 많은 이들이 낙심한 채 다른 직업을 찾아 나선다.

코러스 콜 Chorus Call

　　　　　앙상블이라 불리는 코러스는 배우와 다르다. 뒤에서 노래하고 춤추거나 아니면 군중의 한 무리가 된다. 대사가 있는 역할은 거의 없다. 코러스가 무대에서 두드러지는 유일한 시간은 그들이 솔로로 춤을 추거나 노래를 할 때다. 몇몇 코러스는 각고의 노력 끝에 주연배우까지 꿰차기도 한다. 하지만 대부분의 코러스는 무대에서 코러스 역할만 줄곧 맡는다.

　코러스는 노래하고 춤추는 역이다. 일반적인 오디션에서 그들의 이러한 재능을 정확히 판단하기 어렵기 때문에 코러스 콜이 생겨났다. 코러스 콜을 통해 가수와 댄서들은 브로드웨이나 오프브로드웨이 무대에 설 기회를 얻는다. 코러스 콜은 때로 '캐틀 콜' cattle call이라 부른다. 많은 연기자들이 무리를 지어 참석한다는 데서 온 말이다.

　뮤지컬의 특성과 노래와 춤의 비중에 따라 코러스 콜은 '춤출 줄 아는 가수' 또는 '노래할 줄 아는 댄서'를 모집한다. 가수이면서 댄서인 사람을 찾기도 하는데 이 경우 노래와 춤 모두 다 중요한 경우다.

　가수를 모집하는 경우 각각의 연기자는 자리를 안내받아 차례로 노래를 부른다. 곡은 본인이 선택하며 옆에서 반주를 해준다. 대부분 16마디를 부르고 안내를 받아 방을 나온다. 하루 종일 이 과정이 반복된다. 대화는 거의 없고 채용 관계자이든 지원자든 깍듯한 자세로 차근차근 선발과

정이 진행되지만 이면에는 초조함과 불안함이 감돈다. 누군가 곡 전체를 다 부르게 되면 두각을 나타냈다는 증거다. 곡을 다 부르고 이런저런 대화까지 나눈다면 다른 시간에 예정된 댄스 콜에 참석한다.

댄스 콜 이후에 스무 명 정도의 댄서들은 안무가나 댄스 리더를 따라 댄스 동작을 익힌다. 동작은 공연의 일부로 구성돼 있는 스텝 등 다양한 동작이다. 댄서들이 동작을 익힌 후 한 번 혹은 두 번 정도 전체를 연습한다. 그 다음 안무가는 4~6명의 소그룹을 만들어 그들끼리 춤추는 것을 지켜본다. 이때까지도 동작을 익히지 못한 사람들은 탈락되는 경우가 많다. 두각을 나타내는 연기자는 다시 와서 노래를 부르거나 주요 콜백에 참여한다. 더 철저한 콜백을 통해 가장 재능 있는 사람들을 추린다. 그 다음에야 외모가 중요한 잣대가 된다. 하지만 코러스에서 '외모'는 재능 이후의 고려 사항이다. 아무래도 재능이 가장 중요한 잣대여서, 재능을 가진 사람만 무대에 선다.

필자가 배우라는 직업에 미련을 버리지 못하고 마지막으로 본 오디션은 허셸 버나디Herschel Bernardi 주연의 〈지붕위의 바이올린〉이다. 브로드웨이 재공연이었다. 대학 때 해본 작품이라 코러스로 뽑힐만 하다고 스스로 자신했다. 지금은 버나드 B. 제이콥스라고 불리는 로열 극장 무대의 오디션에서 10여 명의 지원자들과 '보틀 댄스'를 배웠다. 그런데 제대로 따라하기가 어려웠다. 나는 댄서가 아니었던 것이다. 나보다 훨씬 재주 있는 다른 댄서들을 둘러보면서 '글렀구나' 하는 직감이 들었다. 오디션

에 미련을 버리고 제작 보조로 그 공연에서 일하게 되었다.

극히 일부만 콜백을 받는 배우 오디션과 달리 코러스 콜에서는 많은 코러스들이 일자리를 얻는다. 막이 오르고 공연이 인기를 끌면 후임자와 대역이 필요하게 된다. 코러스의 대역은 '스윙' Swing이라 불린다. 이를 뽑기 위해 제작자와 안무가는 코러스 콜과는 약간 다른 오픈 콜을 진행한다. 오픈 콜에선 조합원이 오디션을 보고 나면 비조합원이 같은 방식으로 오디션을 볼 수 있다. 이를 통해 제작자는 가능한 한 재능 있는 배우를 많이 발굴할 수 있다. 이는 비조합 배우가 조합원이 되기 전에 큰 공연에 출연할 수 있는 몇 안 되는 기회 중 하나다.

에이전트와 매니저

에이전트는 배우를 대표하고 매니저는 배우의 온갖 일을 처리한다. 에이전트는 배우들을 대변하고 제작자 등에게 배우를 알선 소개한다. 그들은 배우와 고용하는 쪽 모두의 요구를 충족시켜야 한다. 그들은 배우에 대한 상세한 정보를 갖고 제작자와 연출가 혹은 캐스팅 담당에게 가장 적합한 배우를 추천한다. 그들은 찾기 어려운 배역을 배우들에게 알선함으로써 배우들의 요구를 충족시킨다. 에이전트는 일자리를 알선하면서 수수료를 받는다. 배우가 배역을 잘 따지 못하면 에이전트와 매니저 역시 돈을 벌지 못한다.

배우들에게 에이전트를 얻는 것은 일자리를 찾는 것만큼이나 중요하다. 배우들은 공연할 때 에이전트를 초청해 자신을 선보인다. 배우가 쇼케이스를 하거나 클럽 일을 하는 이유도 여기에 있다. 배우가 보수 없는 공연이라도 이를 통해 에이전트와 연결됐다면 여기에 들인 시간과 노력은 값어치가 있다. 에이전트를 통해 일을 얻지 못하는 배우들도 있다. 독점 에이전트가 없으면 여러 에이전트에 다리를 걸칠 수도 있다.

매니저는 배우 활동과 관련된 온갖 일을 처리한다. 배우가 이름이 꽤 알려지면 매니저를 고용한다. 매니저는 배우의 일감을 직접 찾아다니지는 않지만 각종 출연계약이나 개런티 등을 협상한다. 배우의 바쁜 일정과 수입, 이미지를 관리한다. 스타급 배우의 매니저는 홍보담당과 변호사를 고용하기도 한다. 배우는 매니저에게 수수료를 지불한다.

연출가/디자이너/무대감독/스태프

불행히도 연출가 · 디자이너 · 무대감독이 오디션을 통해 일자리를 구하는 경우는 거의 없다. 훌륭한 포트폴리오와 경력이 있는 디자이너라 할지라도 오디션을 통해 채용되지 않는다. 제작자는 과거에 함께 일했던 경험이나 경력을 통해 연출가와 디자이너의 역량을 가늠한다. 말하자면 일을 얻기 위해서는 경력과 평판, 인맥이 절대적이다.

제작자가 연출가 · 디자이너 · 무대감독을 택하는 건 도박과도 같다.

옳은 결정을 했다면 공연은 성공할 가능성이 커진다. 오디션을 대신하는 것은 신뢰와 평판이다. 한번 인정받은 연출가 · 디자이너 · 무대감독은 더 이상 일을 찾아 나설 필요가 없다. 일이 자연스럽게 그들을 쫓아온다. 연출가와 디자이너의 경우 배우와 같은 오디션이 필요치 않다. 그들은 제작자와 제작사한테 이력서를 보내고 면담을 한다. 하지만 쓸 만한 공연은 그리 많지 않기 때문에 많은 이력서와 경합해야 한다. 결국 제작자와의 인터뷰 기회는 몇몇에게 떨어진다.

인터뷰는 배우들의 오디션과 사뭇 다르게 진행된다. '타이핑-아웃' 같은 것도 없다. 연출가 · 디자이너 · 무대감독은 실제 거의 내정될 단계에 이르러 인터뷰 요청을 받는다. 인터뷰는 배우처럼 3분 내로 끝나는 법이 없다. 디자이너는 사진과 그 동안의 이력이 실린 포트폴리오를 보여준다. 연출가는 자신의 철학과 공연에 대한 독특한 연출법을 제시한다. 무대감독은 조직능력, 문제 해결 능력, 기술적 지식 등을 질문 받는다.

연출가와 무대감독의 경우 능력은 실제 상황, 즉 공연에서 나타나기 때문에 디자이너보다 결정하기 힘들다. 추천인 의견만으로는 모든 것을 알 수 없다. 오디션은 없다. 대부분 인터뷰에 의존한다. 대화에서 오는 느낌, 인격적인 부분, 주변의 인물평 등이 중요하다.

무대감독은 보통 함께 일한 연출가나 제작자, 혹은 배우들의 추천으로 발탁된다. 안타깝게도 대부분의 무대감독은 일자리를 찾기가 어려운 편

이다. 첫째, 대부분의 큰 공연 무대감독은 배우 오디션 이전에 스타배우처럼 이미 내정된 상태다. 둘째, 캐스팅 감독이 보통 오디션을 주관하는데, 이들은 무대감독을 인터뷰할 능력이 부족한데다 무대감독이란 역할에 관심이 적은 경우가 많다. 이런 여건 때문에 인맥이 부족한 무대감독은 새로운 일자리를 찾기가 매우 힘들다.

이러한 난관에도 불구하고 몇몇 초보 무대감독들은 배우 오디션을 찾는다. 필자의 경우도 처음 무대감독을 시작하면서 일자리를 얻으려고 몇몇 오디션에 나가봤다. 결국 두 건의 오디션에서 출연배우까지는 아니지만 대역을 겸하는 무대감독 보조로 채용되었다. 한 오디션은 「엘리펀트맨」의 오리지널 오프브로드웨이 공연이었다. 연출가 앞에서 대본을 읽었는데 탈락하고 말았다. 두 번째는 브루스 던Bruce Dern과 로이스 네틀턴Lois Nettleton이 출연하는 브로드웨이 공연 「스트레인저」였다. 무대감독이 보조 무대감독으로 필자를 택했지만 캐스팅 감독은 인물됨과 스타일이 다르다며 극구 탈락시켰다. 결국 정식배우 자리는 맡지 못하고 보조 무대감독으로 일을 시작할 수 있었다. 당시에는 보조 무대감독들이 배우의 대역을 지금보다 자주 겸하던 시절이었다.

만약 캐스팅 공고에 무대감독이 특별히 언급되지 않았다면 무대감독이 이미 결정된 경우가 대부분이다. 무대감독 자리를 얻을 수 있는 또 다른 방법은 제작자와 연출가에게 이력서를 보내고 전화통화를 시도하는 것이다. 『극장 인덱스』라는 월간지를 보면 추진 중인 공연 목차가 나온

다. 이와 관련된 제작자와 극장장의 주소도 구할 수 있다. 과거 동료나 친구가 일자리를 추천하기도 한다. 혹은 무급으로 참여한 쇼케이스가 새롭게 제작될 때 자연스레 무대감독으로 영입되기도 했다.

훌륭한 연출가와 무대감독을 찾는 건 쉬운 일이 아니다. 능력 있는 디자이너 역시 찾기가 쉽지 않다. 제작자가 함께 일했던 연출가·무대감독·디자이너와 계속 일을 하는 까닭이다. 그리고 이것이 바로 이 일을 추구하는 이들에게 높은 진입장벽이 된다. 이런 자리들은 이미 아름아름 다 차 버렸기 때문이다.

무대담당과 의상담당 자리는 이보다 더 찾기 힘들다. 오디션은 없다. 그들은 소문을 통해 자리가 났다는 이야기를 듣는다. 그들은 추천을 받기도 하지만 열심히 쫓아가서 의사결정권자를 애써 만나거나 경쟁자가 나서면 치열하게 싸워서 일자리를 쟁취해야 한다. 제작자가 스태프를 직접 고용하지 않기 때문에 무대담당과 의상담당은 극장의 스태프들을 통해 직접 일자리를 찾는다. 자리는 매우 한정적이다. 각 분야의 스태프 책임자들은 대부분 함께 일했던 사람을 또다시 고용하기 마련이다. 배우 자리가 없어 스태프, 특히 의상담당으로 일하는 배우도 흔히 볼 수 있다.

간접적 방법

당신은 항상 만반의 준비를 갖추고 있어야 한다. 언제 어디서 기회가 나타날지 모른다. 적극적으로 당신을 알려야 한다. 이는 배우뿐 아니라 연출가·디자이너·무대감독·스태프 모두에게 해당된다. 집에 앉아 있는 당신에게 아무도 일자리를 주지 않는다. 인맥을 키워라. 극장 바를 드나들며 다른 배우와 스태프들과 어울리다 보면 기회가 생길 수 있다. 새로운 공연이 있는지 트레이드를 읽어라. 공연될 작품의 제작자를 확인해라. 공연을 하고 있는 친구가 인터뷰나 오디션을 주선해 줄 수도 있다. 배우들의 친구들이 오디션을 하고 대역이 필요할 때 그들이 그 자리를 메우는 걸 수도 없이 보았다.

배우들은 쇼케이스와 클럽 등에서 출연료를 받지 않고 일한다고 했다. 디자이너와 연출가, 그리고 무대감독과 스태프들 역시 처음 일을 시작할 때 무급인 경우가 태반이다. 일을 하며 경험을 쌓고 사람을 만난다. 우연한 기회에 일을 얻는 경우가 다반사다. 워크숍에서 계약이 되는 공연, 그냥 그 자리에 있다가 일을 얻는 사람, 제작자·연출가·캐스팅 담당을 우연히 만나 운 좋게 캐스팅되는 사람…. 사람 일은 아무도 모른다.

이런 말이 있다. '지식이 아니라 인맥이다.' 공연예술 분야에서 아는 사람이 있다는 것은 열리지 않을 문을 통과할 수 있는 열쇠가 되기도 한다. 나의 첫 브로드웨이 공연에서 한 여성은 후원자의 여자 친구라는 이유로 그 공연에서 일하게 되었다. 무대담당은 많은 경우 친인척을 쓰는

걸로 유명하다. 물론 다 그런 건 아니지만 이 분야의 친인척 관계는 일을 얻는데 도움이 된다. 물론 인맥만 믿고 준비를 소홀히 해서는 안 된다. 가장 중요한 것은 학교와 현장에서의 혹독한 공부와 훈련이다.

기회를 어떻게 잡든 어디에서 찾든 목적은 같다. 일이다. 어떤 사람은 경험이 전혀 없음에도 불구하고 운 좋게 발탁되어 주연을 맡기도 한다. 장기간 무명이던 배우가 하루아침에 스타가 되기도 한다. 몇몇 디자인 보조는 능력을 인정받아 자신이 손수 디자인을 맡는다. 드레서는 의상 수퍼바이저 혹은 디자이너로 승진한다. 임시직이었던 보조 무대감독과 무대 담당도 정규직으로 올라선다. 어디에서 무엇을 하든 그 방법이 무엇이든 이 모든 것은 좋은 일자리를 찾는 것이고 꿈을 좇는 것이다.

3장
끝 없는 기다림

공연예술을 직업으로 삼은 사람, 또는 삼으려는 사람에게 가장 힘든 것이 기다림이다. 대박이 터지길 기다린다. 운이 따르지 않거나 재능이 없을 경우 수 년, 그 이상을 기다릴 수 있다. 갑작스런 성공은 거의 일어나지 않지만 불가능하진 않다. 모두가 이 꿈을 바라며 실의에서 다시 일어선다. 그러면서 그들은 준비한다.

훈련

훌륭한 배우라면 절대로 자신을 타고난 배우라고 말하지 않는다. 모든 배우는 연습을 멈추지 않고 자신의 재능을 갈고 닦는다.

뉴욕에는 수많은 연기학교와 스튜디오가 있다. 개인 연기 교사와 코치

역시 넘쳐난다. 만약 특정 공연에서 연기력이 부족하다는 평가를 받았을 때 그 배우는 연기 교사와 함께 연기공부를 해야만 한다. 발성과 무용 강습도 있다. 발성코치는 기본발음과 사투리는 물론 정식 오페라를 가르친다. 무용 강좌는 기본 동작을 배우는 기초반부터 헬스 · 펜싱 · 재즈 · 현대무용 · 발레 등을 가르치는 정규 강좌까지 다양하다. 강습은 스튜디오나 학교, 극장 등지에서 열린다. 집에서 개인 레슨을 받기도 한다. 인터뷰와 오디션, 소속사와 연출가, 콜백과 탈락 사이에서 배우들은 매일 자신의 기량을 높이려고 노력한다. 훌륭한 배우, 나아가 위대한 배우가 되려는 욕망이 있다. 경쟁이 치열하기 때문에 배우들은 자신의 모든 역량을 최대한 발휘해야 한다.

작가 · 연출가와 몇몇 배우가 모여 한두 가지의 공연을 함께 연습하는 워크숍이 있다. 그들은 쇼케이스처럼 관객 앞에서 공연을 올리기도 하고, 단순히 배움과 실험의 장으로 활용하기도 한다. 워크숍을 통해 극작가는 자신의 새 대본을 수정하고, 배우는 자신의 연기를 연마하는 기회로 삼는다. 보통 워크숍이 끝나면 곧 팀은 해산되지만 제작자와 투자자 · 후원자가 있을 경우 정식 공연으로 발전시키기도 한다. 결과가 무엇이든 워크숍의 목적은 배움과 훈련의 장을 마련하는 것이고 이를 통해 더 발전하기를 바란다.

배우가 항상 공연을 하거나 훈련을 하는 것만은 아니다. 배우는 그들이 하는 일에서, 그들이 가는 곳마다 일상을 관찰하며 부단히 배운다. 사람들을 관찰하고 상황을 유심히 지켜본다. 말하고 듣는다. 자신이 본 것, 들

은 것, 느낀 것들은 다양한 극중 인물을 표현하는데 자양분이 된다.

훈련을 결코 멈추지 않는다. 매일 매일의 삶은 훈련의 일부다. 자신의 능력을 최대한 발휘하고 발전하기 위해 노력한다. 다른 공연을 보러 가는 것 역시 배움의 과정이다. 다른 배우의 연기를 보고 다른 배우의 움직임과 테크닉을 지켜보고 그들의 목소리를 듣는다. 배우가 되는 것은 끊임없는 노력의 과정이다.

정규훈련을 받기 위해서는 레슨비를 많이 지불해야 한다. 연기 · 노래 · 댄스 교사들에게 시간당 30~50달러를 줘야 한다. 연기자가 무료로 강습을 받을 수 있는 프로그램도 있다. 하지만 오디션을 통과한 뒤에야 이런 기회를 얻을 수 있기 때문에 극히 일부 선택된 배우들에게만 적용된다. 강좌를 들으려면 바늘구멍 같은 오디션을 통과해야 한다. 공연 비즈니스에서는 한번 운세가 풀린 사람은 더 풀리는 경향이 있다. 부자가 더 큰 부자가 되기 쉬운 것처럼. 그럴지도 모른다. 성공하는 배우는 재능 있는 배우이다.

하지만 주변을 면밀히 관찰하는 것은 누구나 가능하다. 배우기 위해 항상 거액을 투자해야 하는 것은 아니다. 배우조합의 회원들은 자신의 회원 카드와 여분의 좌석만 있다면 모든 쇼케이스에 참석할 수 있다. 브로드웨이와 오프브로드웨이 공연의 제작자들은 배우조합 회원들에게 무료나 할인 티켓을 제공한다. 그리고 대부분의 브로드웨이 · 오프브로드웨이 공연

티켓은 뉴욕 타임스퀘어의 할인티켓 부스에서 반값에 살 수 있다. 관객석을 채워야 하는 프리뷰 공연이나 크게 인기를 끌지 못하는 공연의 경우 이곳에서 반값 티켓을 구매할 수 있다. 일반인들 역시 이곳을 이용할 수 있다.

무대감독이 참여할만한 강좌는 아주 적다. 대학에서도 이런 강좌는 찾기 힘들다. 무대감독은 학습된 재능이라기보다 타고나는 것이 보통이다. 뛰어난 무대감독이 되기 위해서는 내재된 조직력, 기술력, 사람다루는 능력이 중요하다.

연출은 대학에 전공학위가 있다. 그러나 일단 학교를 졸업하고 나면 더 이상 배울 강좌는 없다. 무대감독과 마찬가지로 현장에서 실력을 연마해야 한다.

디자이너는 가상의 공연을 통해 세트나 조명 혹은 무대의상 디자인을 연습할 수 있다. 공연예술 디자이너를 위한 평생교육강좌는 많지 않다.

대학과 평생교육원에는 목공·전기·소품담당 등 공연예술 관련 강좌가 여럿 있다. 그들은 연장다루는 법을 배우거나 그들이 알고 있는 기술을 심화시킨다.

삶과 싸우는 극장사람들, 특히 뉴욕에 첫발을 디딘 뒤 아는 사람도 없고 소속사도 없으며 일할 수 있는 공연도 없는 경우 하루하루가 힘들다.

반값 티켓이나마 구매할 처지가 못 된다. 훈련강좌는 엄두도 내지 못한다. 쥐꼬리만큼 번 돈은 월세와 전화비, 사진을 찍고 이력서를 작성하는데 다 들어간다. 음식과 기본 생활용품은 말할 것도 없다. 그들은 어떻게 하루하루를 살아갈까. 돈을 어디에서 벌까.

살아남기

　　　　　　　　부모가 매 달 생활비 보태 쓰라고 송금해주기도 한다. 유산을 조금 물려받기도 한다. 대학에 다니면서 아르바이트로 모은 돈도 있다. 아니면 부인이나 여자 친구가 생활비를 대주는 경우도 있다. 하지만 극장사람들은 생존을 위해 다른 일을 해야 한다. 우리는 농담 삼아 이러한 일을 '참된 일'이라고 한다. 인생 대박이 터지기를 기대하며 이런 일을 임시로 하는 것이다.

저녁시간 열리는 쇼케이스에 가야 하기 때문에 아침 일찍 아르바이트를 하거나 낮 시간의 오디션과 훈련강좌를 위해 밤늦게 일하기도 한다. 백화점 점원, 사무실 보조, 박물관 그림 거는 일, 레스토랑 서빙, 창고 박스 정리, 햄버거 가게 점원, 택시운전기사 등이 흔히 하는 생계수단이다. 1주일에 사흘 정도 딴 일을 하기도 하고 7일 내내 그러기도 한다. 닥치는 대로 여러 일을 동시에 하기도 한다. 오디션에 가려면 점심시간을 중심으로 긴 시간을 비워놓기도 한다. 아르바이트를 얻기 위해 배우라는 사실을 숨길 때도 있다. 목돈을 마련하려고 꿈을 몇 달 심지어 몇·년간 접기도 한다. 공연을 하

기 위해 휴가를 연장하거나 휴직을 하기도 한다.

 이러한 일들을 모두 '생존을 위한 일'이라 부른다. 이런 일들은 공연예술로 성공하고자 하는 사람들이 대박의 순간까지 버틸 수 있도록 도와준다. 먹고 잠잘 시간이 부족해도 생계를 위한 직업은 포기할 수 없다. 그렇게 해서라도 살아남아야 한다. 이것 역시 공연 비즈니스의 일부이다.

 필자도 빵집 점원, 장비운반 트럭 운전사, 백화점 점원, 야간 택시기사 등 안 해본 일이 없다. 극장 일이나 다른 일을 지속적으로 하면 실업수당을 탈 수 있는 자격이 생긴다. 예술가 중에 실업수당으로 끼니를 해결하는 경우가 적잖지만 예술가들 사이에서 실업수당은 빈곤의 상징이 아니다. 실력을 쌓을 수 있는 여유시간을 가질 수 있다는 점에서 실업수당을 받는 것은 기쁜 일이기도 하다. 극장 일은 꿈이다. 그러기 위해서는 아르바이트를 전전하면서 살아남아야 하는 것이 현실이다. 몇 년 뒤 온갖 고난을 뒤로 하고 극장에서 정식으로 일할 기회를 갖기도 한다. 이 모든 고초와 계획, 꿈을 통해 무엇을 얻는가. 만약 내가 중도에 포기했다면 오하이오 주 애크론으로 귀향해 고등학교 수학 교사가 됐을지 모른다.

에필로그

이 책의 내용은 '세계 극장의 수도'라 불리는 뉴욕의 극장과 연관이 깊다. 가장 대중적인 극과 가장 전문적인 극이 동시에 펼쳐지는 곳이 뉴욕이다. 최신 공연기술이 개발되고 그 효과가 최대한 만개하는 곳도 뉴욕이다. 뉴욕의 극장이 특별히 뛰어나다는 이야기는 아니다. 극장은 세계 어디를 가나 크게 다르지 않고 훌륭한 곳도 많다. 공통된 극 언어가 있다. 하지만 뉴욕은 세계적으로 가장 변화가 빠르고 역동적인 극장의 면모를 살필 수 있는 무대라는데 이론이 없다.

서점 진열대엔 이미 다양한 시각으로 극장을 조명한 수백 권의 책이 즐비하다. 대체로 특정한 시선으로 극장을 다루고 특정 부분을 끄집어내 부각한다. 연기론이나 무대예술론 등 방법론에 치중한 경향이 짙다. 이 책은 다르다. 극장이라는 주제 자체를 단도직입적으로 파고들었다. 극장과 그

에 관한 논의를 일반적 관점에서 접근하고 보편적인 방법으로 다루었다. 비전문가 즉, 앞으로 극장에서 일해보고자 하는 사람들을 염두에 뒀다. 물론 극장에서 일하는 현역들에게도 훌륭한 참고가 될 것으로 믿는다.

　사업의 대상이나 직장으로서의 또는 삶의 방식과 꿈의 대상으로서의 극장을 조명했다. 극의 유래와 극의 제작 과정도 다뤘다. 극장사람들은 어떤 사람들이고 그들이 구체적으로 무슨 일을 하는지 설명했다. 배우와 연출가·무대감독들이 어떻게 일을 찾고 수행하는지, 일거리가 없을 때 어떻게 지내는지도 알았을 것이다. 또 여러 유형의 극장과 극단에 대해 알아보았고, 극장들이 어떻게 독창성을 잃지 않으면서도 공통 연대를 유지하는지도 설명하였다. 오디션과 리허설의 전형적인 모습은 무엇인지, 공연이 어떤 과정을 거쳐 무대에 오르는지도 살펴봤다. 누가 어디서 무엇을 하는가 하는 가장 기본적이면서도 기존의 극장 관련 서적들이 많이 다루지 않은 내밀한 이야기들이 이 책의 주요 내용이 되었다.

　극장 일은 일반인에게 낯설겠지만 일단 하나둘씩 알아나가기 시작하면 자연스럽게 다가온다. 극장 일을 막 시작한 신참이라면 이 책은 지식을 키워주는 준비 과정, 혹은 기본을 다지는 기회가 될 것이다. 극을 공부하는 학생이라면 아마도 극에 대한 호기심과 열정으로 이 책을 읽었을 것이다. 환영한다. 앞으로 극의 세계에 본격적으로 몸담는데 이 책이 도움이 될 것으로 믿어 의심치 않는다. 이 책은 당신을 올바른 길로 안내할 것이다. 당신은 극의 세계를 처음 탐험한 독자인가? 그렇다면 더욱 열렬히

환영한다. 우리의 세계를 발견하고 또 알고자 일부러 시간을 할애했다는 것이 고맙기 그지없다.

책을 써 내려가는 과정은 즐거움이자 고통이었다. 40여 년 무대인생을 반추하면서 카타르시스를 느꼈다. 한편으론 공연예술 작품의 산고처럼 책을 탈고하는 산고가 컸다. 책을 구상해서 완성하는 데까지 25년 걸렸으니 말이다. 게을렀다는 점만 갖고는 잘 설명이 되지 않는다. 여하튼 과거의 경험과 인연을 되돌아봤다. 다시 한 번 그 시절로 되돌아가고 싶은 생각 간절하다. 몇 가지만 빼고….

한 가지 짚고 넘어갈 것이 있다. 설명하기 힘든 부분이라 책 마지막 장이 되기까지 차일피일 미룬 셈인데, 바로 '왜인가, 우리는 왜 이 일을 하는가?' 하는 물음이다. 공연예술 분야에서 일하는 사람들은 이에 대해 자신만의 독특한 답을 갖고 있다. 작가·배우·무대담당 등 수십 수백까지 직종마다 그 이유는 셀 수도 없이 다양할 것이다. 물론 정곡을 찌르는 답이 있는가 하면, 허전하거나 엉뚱한 답도 있을 것이다. 하지만 그 이유가 무엇이든 한 사람 한 사람을 극장에 불러온 이유가 있는 것이다. 우리는 일을 위해 고향을 떠났고 가족보다 일을 우선시할 때가 많았다. 굶주리거나 차갑게 거절당한 적도 많았다. 혹독한 훈련을 받고 허드렛일도 마다하지 않았다. 성공한 이도 있지만 실패한 이가 훨씬 더 많다. 우리는 해야만 하기 때문에 이 일을 한다고 말한다. 마음속 깊은 곳에서 무언가가 계속 노력하라고 외쳐댄다. 우리에게는 재능과 열정이 있다. 어떤 것도 일에

대한 열정을 채워주지 못한다. 우리는 공연예술에 모든 것을 걸었다. 이것은 목표 이상이다. 이것은 꿈이고 갈망이며 욕구이자 집착이다. 극장사람들에게 화려한 조명과 뜨거운 박수, 벅찬 승리와 쓰라린 패배는 음식이자 물이다. 실수와 실패를 경험하지만 우리는 여전히 다시 시작한다. 우리 안에 우리를 질주하게 하는 무언가가 있다.

독자 여러분의 자녀나 배우자·사촌 또는 친구가 공연예술 분야에 종사한다면 그들의 열정이 얼마나 대단한지 느낄 것이다. 하지만 그들의 열정의 구석구석까지 이해할 수 있을지 모르겠다. 이 책을 통해 우리가 무엇을 하는지, 또 공연예술이 어떤 것인지 이해함으로써 공연예술 분야에서 일하는 주변 사람들을 좀 더 응원하고 격려해줬으면 좋겠다. 극장사람들은 여러분의 응원과 사랑과 격려가 필요하다.

만약 공연예술을 이해하려고 책장을 열었다면 좋은 결과가 있었기를 바란다. 공연예술 분야에 뛰어들기 전에 이 책을 읽었다면 더욱 요긴할 것이다. 하지만 두려워하지 마시길. 여러분도 앞으로 살아가면서 또 일을 하면서 스스로의 책을 쓰게 될 것이니까. 만약 이 책을 읽는 동기가 연극과의 수업 참고서적으로 활용하기 위함이라면 원하는 내용이 듬뿍 담겨 있기를 바란다. 필자의 학창 시절엔 이런 책이 없었기에 더욱 그렇다. 무엇보다 이것이 책을 쓰게 만든 동기다. 이 여정에 동참해준 여러분께 감사드린다. 그리고 함께 해서 즐거웠다.

부록 :
극장 용어사전

A

ACT 연기. 막 1) 배우가 하는 일. 2) 연극의 섹션을 세분하는 용어.

ACTING AREA 무대 관중을 고려한 무대 위에서의 배우의 동선.

ACTOR 배우 연극이나 뮤지컬에서 연기하는 남자 혹은 여자 모두를 일컫는 말.

ACTORS' EQUITY ASSOCIATION, AEA 배우연합회 1913년 4만5천 명의 배우와 무대감독을 대변하기·위해 형성된 배우들의 조합. 배우연합회는 임금과 근무환경을 협상하고 회원들에게 건강보험과 연금 등을 포함한 갖가지 특전수당을 제공한다.

AD LIB 배우가 대사를 잊어버리거나 정전이나 무대배경의 오작동, 혹은 핸드폰벨소리 등의 예상치 못 한 일로 연극의 정상적 진행이 방해받는 경우에 상대 배우의 실수를 숨기기·위한 배우의 즉흥 대사나 즉흥 몸짓.

AMPHITHEATRE 원형극장 계단식 좌석이나 경기장과 유사한 벤치가 있는 큰 야외극장. 고대 그리스 무대와 유사. 무대가 지붕으로 덮여있는 경우도 있다.

ANGEL 공연에 투자를 한 개인이나 회사로 간혹 익명인 경우도 있음.

ANTI-RAKE 가구나 소품 또는 기구들을 경사진 무대 위에 올려놓기 위해 변경하여 수평을 맞추는 방법. 보통 무대 안쪽의 가구를 짧게 한다. 작은 수평조절 받침대를 만들어 물품들을 올려놓기도 한다. 레이키드 스테이지RAKED STAGE 참조.

APRON 객석 쪽으로 뻗어 나가 있거나 객석 쪽 안으로 들어가 있는 무대의 일부분. 커튼의 앞쪽 무대 또는 아치형 무대의 앞쪽.

ARBOR 축 무거운 철추를 놓는 곳.

ARENA 무대의 둘, 셋 혹은 네 면이 관람석으로 둘러싸인 무대의 형태. THRUST 참조.

ASIDE 방백 관객에게는 들리지만 무대 위의 다른 인물에게는 들리지 않는 대사.

ASSISTANT STAGE MANAGER, ASM 보조

무대감독 무대 관리팀의 일원으로 귀
중품 관리, 배우들 퇴장 시 조명비추는
일, 극장특별석 관리 등을 맡음.

AUDITION 배우들이 독백을 하거나 대사를 읽
고 또 노래나 춤을 통해 자신들의 능력
을 심사받는 테스트. 보통 연출가, 안
무가, 음악감독, 캐스팅 감독 등이 심
사를 맡음.

AUDITORIUM 객석 공연이 진행되는 동안 관객
이 앉는 장소. '더 하우스' 라고도 함.
고객을 돕는 좌석안내원, 상품판매원
등이 자리하고 있는 경우도 있음.

AUTOMATION 자동화 자동화시키는 것. 보통
전기로 작동되는 케이블윈치나 체인
모터를 사용해 무거운 무대장치 일부
를 이동시키는 것을 뜻함. 또 조명기구
나 음향기기가 컴퓨터에 의해 작동되
는 자동화 조명이나 자동화 음향콘솔
을 가리키기도 함.

B

BACKDROP 무대막 무대 뒤에 걸린 천으로 그
림이 그려져 있거나 검은 색이다. 무대
뒤를 가리거나 무대 위에서 연기공간
의 뒷부분을 표시하기 위해 사용된다.

BACKFLAP 무대공사 때 자주 사용되는 경첩의
한 종류.

BACKING 1) 창문이나 문과 같은 뚫려있는 부
분 뒤에 배경으로 또는 가리개로 쓰는
무대장치. 2) 상업적 공연 제작에서 후
원자가 투자한 돈.

BACKLIGHT 무대 안쪽이나 배경 혹은 배우 뒤

에서 비치는 조명으로 배경과 배우를
분리시킨다.

BACKSTAGE 관객의 눈이 미치지 않는 무대의
일부분. 왼쪽 날개와 오른쪽 날개가 있
고 분장실, 지하, 무대조작대가 위치해
있으며 무대장치와 소품을 보관하기
도 한다.

BACK-UP 가구, 소품, 조명기구나 제어반 등이
망가지거나 작동에 문제가 있을 경우
를 대비한 여분의 물품

BALCONY 위층 객석

BALCONY RAIL 발코니 앞의 난간. 발코니 앞
쪽에 조명기구를 매달 위치를 가리키
기도 한다.

BALLYHOO 8자 모양으로 무대조명을 비추는
것.

BARN DOOR 조명기구에 붙어있는 두 개 혹은
네 개의 금속 덮개로 회전이 가능하다.
반 도어는 빛을 한 방향이나 여러 방향
으로 모으는데 사용된다.

BATTENS 1) 커튼의 위와 아래에 넣는 나무나
철재 봉. 샌드위치 배튼은 두 개의 납
작한 나무 조각을 천의 양쪽에 나사로
조이는 것을 말한다. 2) 여러 개의 배
경을 보여주는 수직 무대장치가 쓰러
지지 않도록 서로를 잇는데 사용되는
나무. 3) 무대장치나 조명장치가 달려
있는 파이프 대신에 사용되는 용어.

BELT PACK 극에서 사용되는 의사소통을 위한
장치의 한 종류로 팀 멤버가 착용하는
헤드셋 조정기가 포함된다.

BLOCK AND FALL 밧줄에 실린 무게를 분산
시키거나 창고에서 한 물품을 매달기

위해 사용되는 짧은 줄의 도르래.

BLACK BOX 관객과 배우를 위한 일종의 스튜디오 극장으로 사방이 검은 천이나 벽으로 둘러쳐져 있다.

BLACK OUT 무대 위의 조명이 하나도 남김없이 꺼진 상태. 극적 강조나 배경 혹은 시간의 변화를 나타내기 위해 사용됨. 출구와 다른 비상등 그리고 백 스테이지 조명은 켜짐.

BLACKS 1) 기술 작업 영역을 가리기 위해 사용되는 검은 천. 2) 제작하는 동안 백 스테이지 팀이나 무대 감독 팀원이 입는 검은 옷.

BLACKWRAP 일시적으로 조명을 가리거나 조명 빛을 조절하기 위해 사용되는 검은 알루미늄지의 상표이름으로 잘 휘어짐. 한쪽 면이 접착처리가 되어 있는 테이프도 있음.

BLOCK 1) 무대 위의 배우의 움직임을 계획하는 일.("신2 블록합시다.") 2) 도르래 바퀴를 고정하는 틀.

BLOCKING 극중에 일어나는 배우의 움직임으로 무대 관리팀은 프로덕션 대본에 이를 기록함.

BLUES 공연 중 배우와 팀들이 어둠속에서 이동하거나 일할 수 있도록 백 스테이지에서 사용되는 푸른 조명으로 보통 클립라이트이다.

BO 'SUN' S CHAIR 작업용 의자 도르래에 밧줄로 매단 작은 의자나 작업대로 기술자는 이를 이용해서 높은 곳에 올라가 작업을 한다.

BOARD 음향이나 무대조명의 주 제어반. 보통 컴퓨터로 작동되지만 작은 극장의 경우 수동인 경우도 있다. 사람들은 제어반 조작자가 작업 중인 경우 '온더보드' 라고 부른다.

BOOK 1) 대본이나 프롬프트 대본(프롬프트 북 참고)을 대신해 사용하는 용어. 2) 뮤지컬의 대사. 3) 배우와 뮤지션 소개서비스에 연락해 일정을 잡는 것.

BOOK FLAT 접히는 무대배경장치. 북 플랫은 빠른 무대 세팅을 용이하게 하고 협소한 장소에 보관이 가능하다. 북 플랫을 여닫는 동작을 가리켜 '북킹' 이라 한다.

BOOM 1) 조명기구를 매달 수 있는 수직 강철봉. 대개 사이드 라이팅에 사용된다. 붐의 아래쪽은 강철받침판이 달려있고 위쪽은 안전을 위해 플라이플로어(무대 양옆의 좁다란 무대 장치 조작대-역주)에 묶는다. 또 앞무대의 아치 뒤편에 고정을 시키거나 조명 파이프 끝에 매달기도 한다. 2) 마이크 스탠드에 달려있는 걸이부분.

BOOTH 조명 제어반과 제어반 조작기사가 있는 통제실. 때로 무대조명기기가 통제실에 설치되기도 하며 간혹 무대 감독이 통제실에 앉아 조명 큐 사인을 보내기도 함.

BORDER 조명기기나 무대 위에 달려있는 무대 장치를 관객이 보지 못하도록 가리는 수평가리개.

BOUNCE 1) 무대 막을 재빨리 쳤다가 다시 걷는 동작. 2) 무대나 세트에 반사되는 조명을 뜻하는 조명전용용어.

BOX BOOM 관객석 앞쪽에 위치한·무대 위 버티컬 라이팅의 앞쪽 부분.

BOX SET 보통·방처럼 꾸며진 세트로 방의 네 면 중 관객과 가장 가까운 한 벽이 없다.

BREAK A LEG 행운을 빌어 오프닝 밤이나 공연 전에 하는 말. 불운을 가져온다고 여겨지는 '굿 럭' Good luck 대신에 쓴다. 또는 '배설물'을 뜻하는 프랑스어 '머드' Merde를 사용하기도 하는데 무대 위에 오르기 전 행운을 비는 뜻으로 사용하는 경우엔 상관없다.

BREAKUP 특정한 패턴이 없이 조명에 특별한 질감을 더하기 위해 조명기기 안에 넣는 얇은 금속 디스크. 예를 들어 야외 숲을 배경으로 한 장면에서 배우들의 얼굴에 조명이 분산되도록 나무모양의 브레이크업을 사용한다. '고보' Gobo라고도 불린다.

BREAKOUT 멀티케이블 끝에 달려 있는 여러 개의 연결선. 여기에 케이블을 연결하면 각기 다른 방향으로 선을 이을 수 있다.

BRIDGE 무대나 플라이플로어에 위에 있는 통로로 기술 장비가 놓인 곳이나 휴게소로 이어진다.

BROADWAY 미국 뉴욕의 길 이름이면서 동시에 극장가를 일컫는 말. 미국 최고수준의 극장들이 몰려있다.

BUMP 예측치 못한 가벼운 점프.(스냅큐 Snap cue)

BURNT OUT 1) 조명기기의 램프가 망가지다. 2) 조명의 강한 열로 인하여 색을 잃거나 녹은 칼라 젤.

BUS and TRUCK 단거리 극장 투어로 보통 1박 2일에서 4박 5일이 걸린다.

BUSINESS 대본에 없는 즉흥적인 행동으로 대개 코믹한 목적을 띤다. 배우의 캐릭터를 설정하고 대사사이의 침묵을 메우며 신을 설정하기 위해 사용된다. 작가는 극 중 한 부분에서 어떤 행동이 필요하다고 생각될 때 대본에 '비즈니스'라고 명시한다.

C

C-CLAMP 여러 개의 물건을 쉽고 빠르게 걸 수 있는 장치로 못 대신에 사용함. 철로 만들어졌으며 C자 모양의 부분과 구멍을 막는 막대 조이개로 이루어져 있어 물건을 같이 걸어둘 수 있다.

C-WRENCH CRESCENT WRENCH의 약어로 굽어진 도구의 모양에서 이름을 따왔다. 전기공의 주요 연장.

CALL 1) 시작시간임을 알림.(예 : 리허설 콜) 2) 1)의 용도로 쓰이며 구체적인 시작 시간. (예 : 내일 밤 공연에 당신 콜은 7시 30분입니다.) 3) 배우에게 무대로 와 달라는 요청. (예 : 이것은 1막 콜입니다.) 4) 무대감독이 큐를 콜 한다고 한다. 이때 콜은 무대감독이 조명, 음향, 무대장치 책임자와 무대팀원에게 큐 사인을 보내는 것을 말한다.

CALLBACK 첫 오디션에 통과된 배우들이 두 번째 오디션에 초대되는 것. 매 오디션마다 고려대상이 되는 배우들은 수차례 콜백을 요청받는다.

CANS 헤드폰을 일컫는 은어.

CANVAS 합판대용으로 플랫(FLAT 참조)을 덮는데 사용됨.

CAST 공연에서 역할을 맡은 배우.

CASTING 감독과 관계자들이 공연에서 역할을 맡을 배우를 뽑는 과정을 일컬음.

CATWALK 장비가 놓인 곳으로 연결되는 통로.

CENTER LINE 앞 무대의 정 중앙을 가로지르는 가상의 선. CL로 표기됨. 보통 무대 바닥에 표시되며 세트의 위치 표시나 자리 배치 때 기준으로 사용됨.

CHAIN HOIST 무대나 조명기구를 들어 올리는 데 사용되는 승강 장치로 사람 혹은 전기로 작동됨. 조명을 떠받치는 장치를 제 위치로 올리기 위해 사용됨.

CHANNEL 조명이나 음향 장치를 조절하는 고정된 컨트롤 슬라이더. 컴퓨터나 사람이 작동할 수 있음.

CHASE 조명의 높낮이를 반복하여 바꾸는 일련의 과정.

CHEAT SHEET 전체 조명 계획을 축소한 것. 공연이 진행되는 동안 조명 디자이너가 사용함. 조명기구에 대한 간단한 설명서.

CHEWING THE SCENERY 배우가 도가 지나칠 정도의 부자연스러운 연기를 할 때 사람들은 "츄잉 더 시너리"를 한다고 함.

CHINAGRAPH PENCIL 보통 흰색을 띠며 왁스로 만들어진 연필로 라이팅 젤과 긴 케이블의 끝을 숫자로 표시할 때 사용됨.

CHOREOGRAPHER 안무가.

CHORUS 무대 위에서 주연을 받쳐주는 가수와 무용수들의 합주단. 한두 가지의 주요 배역의 대역을 맡기도 함.

CIRCUIT 1) 조명기기가 디머나 숫자로 표시되어 있는 패치 패널로 연결되는 부분. 2) 주위에 전류가 흐르는 전기 회로.

CLEARING STICK 긴 막대기. 대나무를 자주 사용하며 무대 위에 매달려 있는 물체들이 꼬여 있을 때나 꼬임을 방지할 때 사용함.

CLEAT LINE 밧줄걸이를 통과하여 맞닿아 있는 플랫 위에 있는 밧줄로 플랫을 같이 묶는 데 사용.

CLOVE HITCH 기술자라면 반드시 알고 있어야 하는 중요한 매듭.

COLOR CHANGER 1) 스크롤러Scroller : 조명 앞에 수평으로 가로지르는 최대 16가지 색깔로 된 긴 줄. 조명 기사에 의해 무선으로 조정됨. 2) 휠Wheel : 전기나 사람이 조정하는 디스크로 여러 조리개와 같이 조명 앞에 끼운다. 갖가지 색깔의 필터가 있어 조명의 색깔 변화에 사용된다. 주로 이동 가능한 조명기구에 사용된다. 3) 매거진Magazine : 수동 수기신호 장치로 팔로우 스폿의 앞쪽에서 색의 빛깔을 약하게 하는데 사용된다.

COLOR FRAME, Gel Frame 조명의 앞쪽에서 컬러 필터를 잡아주는 프레임. 다양한 조명 기구에 갖가지 크기의 프레임이 필요하다.

COMPANY MANAGER 제작자 팀의 일원으로 직원들과 직접 관련된 일을 담당한다. 임금 지불, 티켓 순서, 호텔이나 차량의 예약 등을 관리한다.

COOKIE Gobo 참조.

COUNTERWEIGHT 약 27kg이나 14kg의 표준

추. 플라잉 시스템에서 평행주로 사용
된다.

COUNTERWEIGHT SYSTEM 플라잉 무대장치
방법으로 높이 올라가있는 무대배경의
무게와 균형을 맞추기 위해 추가 들어있
는 작업대를 사용한다. '아버 시스템'으
로 불리기도 한다.

COVE 무대 위 조명 자리의 앞쪽.

CRASH BOX 음향효과를 만드는데 사용되는
유리나 조각들.

CREW 백 스테이지에서 일하는 스태프를 가리
키는 말.

CROSS 무대 위에서 배우가 움직이는 방향.

CROSS FADE 조명 큐가 바뀌는 것. 음향효과
와 노래에도 적용된다. 때로 X-페이드
또는 XF로 줄여 사용한다.

CROSSOVER 무대의 한 곳에서 다른 곳으로 연
결되는 선. 관객의 눈엔 보이지 않는
다.

CUE 기술 부서에서 특정 작업 수행할 때 내려
지는 지시. 보통 무대감독에 의해 큐를
받지만 비주얼 큐처럼 연기에서 직접
적으로 큐를 받기도 한다.

CUE LIGHT 조명을 통해서 기술 스태프에게 소
리 없는 큐를 전하는 시스템. 시계視界
나 가청도可聽度에 제한을 받을 때 큐
라이트를 통해 정확한 큐를 전달할 수
있다.

CUE SHEET 실행순서에 따른 큐를 보여주는
리스트.

CUE TO CUE 큐 사이에 연기와 대사를 빼고 하
는 순수한 기술 리허설로 시간을 절약
하고 기술적인 부분만을 고려한다.

CUEING 소리로 큐를 줄 때는 표준적인 순서가
있다. "스탠바이 사운드 큐 19" 스탠
바이가 먼저 온다. "사운드 큐 19 고"
고Go가 맨 나중에 온다.

CURTAIN 1) 관객으로부터 무대를 분리하는
천. 2) 막과 막 사이에 또는 극의 끝에
무대 커튼을 내리는 일.

CURTAIN CALL 배우들이 쇼가 끝나고 박수를
받기 위해 무대에 오르는 때.

CURTAIN LINE 커튼이 내려오는 지점을 표시
한 가상의 선. 커튼콜 때 배우들은 이
선 뒤에 서서 커튼이 내려오면서 머리
를 치지 않도록 한다.

CURTAIN TIME : Curtain Up 공연의 시작.

CYCLORAMA, cyc 무대의 뒤를 가리는 하얀
천이나 플라스틱 벽. 끝 부분이 구부러
진 경우도 있음. 멀리 있는 하늘을 나타
내기 위해 사용되는데 여러 색의 조명
을 섞어서 새벽부터 석양을 나타낸다.

D

DANCE CAPTAIN 안무가의 보조로 안무가가
떠난 후에도 남아 안무가 처음처럼 유
지될 수 있도록 책임진다.

DARK 현재 상연 중인 공연이 없기 때문에 일반
인이 들어갈 수 없는 극장.

DEAD 1) 현재 공연에 필요 없는 배경이나 기기.
2) 꺼져 있거나 고장 난 전기 서킷.

DEAD HAND 평형추 없이 무대 위로 올릴 수
있는 가벼운 아이템.

DECK 1) 무대 마루. 2)오디오 테이프 기기.

DEPUTY 배우들이 연기자 조합이 정한 규칙이

잘 지켜지는지를 확인하기 위해 선출
한 임원.

DESIGNER 제작의 여러 가지 시각적 부분을 담
당하는 사람. 여러 명의 디자이너가 고
용되기도 하는데 예를 들어 무대 디자
이너, 의상 디자이너, 조명 디자이너
등이 따로 고용되기도 한다.

DIALOGUE 1) 인물들 간의 대사가 있는 대본.
2) 배우들의 대사.

DIFFUSION FROST 참조.

DIMMER 조명으로 가는 전기의 양을 조절하는
전자기기로써 빛의 강도를 조절한다.

DIMMER RACK 무수한 디머서킷으로 쉽게 옮
기고 접근할 수 있도록 캐비닛에 고정
시킴.

DIRECTOR 연출가. 대본의 해석과 구현을 담당
하는 최고 책임자로서 배우와 스태프
들을 통제한다.

DOLLY 무거운 물건을 옮기는 데 사용되는 바
퀴가 달린 작은 플랫폼.

DONUT 조명기구 앞에 삽입되는 가운데 구멍이
나 있는 금속 디스크. 초점을 더 선명하
게 하거나 스필spill을 줄이는데 사용됨.

DOOR SLAM 경첩으로 뚜껑을 달은 작은 나무
상자나 갖가지 볼트와 락으로 문을 고
정시킨 벽. 무대 밖에서 탕 소리를 내
거나 다른 문소리를 내기 위해 사용됨.

DOUBLE HANDLING 배경과 다른 기구를 옮기
는 것. 꼭 필요하지는 않지만 처음부터
제대로 정리되거나 자리 잡히지 않는
경우.

DOWNSTAGE 관객과 가장 가까운 무대의 일
부분. 경사가 진 무대의 경우 가장 낮

은 부분. 관객으로부터 멀어질수록 경
사가 지는 무대를 썼던 초창기 극장에
서 이름 지어졌다.

DOWNLIGHT 연기하는 공간 바로 위에서 내려
오는 빛.

DRAMATIST 기존의 이야기를 연극이나 뮤지
컬로 변화시키는 극작가, 작곡가, 또는
작사가를 일컬음.

DRAPES 무대 커튼. TABS 참조.

DRESS PARADE 배우들이 모든 의상을 입고
무대 조명 아래서 하는 리뷰로 연출가,
디자이너, 의상 스태프들이 진행.

DRESS REHEARSAL 멈추지 않고 하는 전체 리
허설. 의상을 비롯해 모든 기술부분까
지 함께 진행됨. '파이널 드레서'는 보
통 대중에게 공개하기 전에 가족과 친
구들 앞에서 공연된다.

DRESSER 배우가 의상을 관리하거나 공연 도
중 의상을 갈아입는 것을 돕는 무대 스
태프.

DRESSING 실용품을 포함한 장식 소품과 무대
세트에 추가된 가구.

DROP 무대 위에 수직으로 걸려있는 그림이 그
려진 천으로 백드롭으로 사용됨.

DRY ICE 영하 87.5도의 냉동된 이산화탄소로
끓는 물에 넣으면 낮게 깔리는 안개를
만들어낸다. 만지면 위험하다.

DRY TECH 기술 큐나 무대와 조명 변화의 연습
시간. 보통 배우 없이 이루어진다.

E

EDISON PLUG 미국에서 사용되는 표준 가정

용 전기 연결 장치.

EFFECTS PROJECTOR 회전하는 유리 효과 디스크에서 보내는 이미지를 투시하는데 사용되는 조명기구. 흔히 사용되는 디스크는 구름, 불꽃, 비 등이 있음.

ELECTRICS, LX 무대 조명과 음향 장치, 그리고 전기 기구의 유지보수를 담당하는 극장의 부서.

ELEVATION 축소되어 그려진 드로잉. 세트나 조명 계획을 축소해서 보여줌. 플랜참조. 엘리베이션이란 단어는 프론트 엘리베이션을 가리킴. 레어 엘리베이션은 무대 배경의 뒷모습을 보여줌. 세트를 측면에서 본 것은 섹션Section이라 불림.

ELEVATOR STAGE 올리거나 내릴 수 있는 기계화된 무대.

ELLIPSOIDAL 타원형의 반사기가 있고 최소 렌즈 하나가 달려있는 조명 기구. 일반적으로 가는 빛을 내보냄.

ENTRACTE 두 번째 막을 시작하기 전의 중간 휴식.

ENTRANCE 1) 배우들이 무대로 드나드는 세트의 한 부분. 2) 배우가 무대로 걸어 들어가는 연기.

EPILOGUE 정식 극이 모두 끝난 후 배우가 관객에게 보내는 연기 혹은 연설.

EQUITY 액터즈 이퀴티 어소시에이션 참조

ESCAPE 배우가 높은 올려있는 무대를 오르고 내릴 때 사용하는 방법으로 관객은 볼 수 없음. 보통 계단이나 사다리.

F

FADE 조명이 밝아지거나 어두워지는 것 혹은 음향이 커졌다 작아지는 것.

FADER 조명이나 음향증폭기의 수치를 조절하는 기능을 가진 조절 손잡이.

FALSE PROSCENIUM 무대아치에 배경이나 수직 지지대로 만들어진 틀. 큰 무대 위에 작은 세트를 올려놓을 때 입구의 크기를 줄이기 위해 사용함.

FALSE STAGE, SHOW DECK 제작진이 배경을 올려놓기 위해 설치한 특별 무대. 트랙을 따라 이 폴스 무대로 옮겨지거나 스틸 케이블로 이동됨. 폴스 스테이지는 무대 위에 턴테이블을 올려놓을 때 필요함.

FAR CYC 무대 위 파노라마식 배경 막을 비추기 위해 사용하는 조명 기구.

FIRE CURTAIN 무거운 방화 커튼으로 위급상황에서 무대 앞쪽으로 드리워져 객석으로부터 무대를 차단함으로써 화재의 확산을 늦춤.

FIRE PROFFING 천, 나무, 직물 등에 화염성을 늦추기 위해 가하는 처리. 많은 배경에 쓰이는 물질들은 안전을 위해 정규적으로 화재 억제 처리를 함.

FIRST PIPE, FIRST ELECTRIC 무대의 아치 바로 위에 있는 조명 파이프.

FLAT 모슬린 천이나 합판으로 덮힌 나무 또는 금속 틀. 레일RAIL은 플랫 안에 가로로 놓여 있는 널빤지고 스타일STILE은 플랫안의 옆이나 수직을 이루는 널빤지다.

FLIES 무대 벽과 지붕의 증축. 배경이 날아다니

는 것을 관객들이 보지 않도록 하기 위함. 이상적인 플라이 높이는 무대 아치 높이의 두 배 이상이어야 한다.

FLOOD 1) 초점이 없는 넓은 빛을 내는 렌즈가 없는 조명. 플러드는 파노라마식 배경막이나 넓은 무대나 배경을 비출 때 사용. 2) 렌즈 쪽으로 램프와 반사기를 옮겨 포커스 스폿의 빔 크기를 증가하는 것.

FLOOR PLAN 그라운드 플랜 참조.

FLOORCLOTH 무대의 바닥을 덮는 천. 어떤 표면과 비슷하게 색칠하기도 하며 다른 천이나 무대 바닥을 드러내기 위해 쉽게 걷힐 수 있음.

FLOOR POCKET 무대에서 플랩 아래에 올라와 있는 전기 소켓.

FLOWN 카운터웨이트 시스템에 장착된 무대로 플라이로 올려 짐.

FLUFF 멈칫 하는 것. 대사를 잊었거나 더듬거리는 것.

FLY FLOOR 무대의 옆에 높이 있는 플랫폼이나 바닥으로 여기에서 플라잉 줄을 조절함. 조명케이블을 디머에 연결하는 디머랙이 위치하기도 함. 플라이 로프트 참조.

FLY MAN 카운터웨이트 플라이 시스템을 조정하는 무대 담당.

FOCUS 배경이나 무대 위 배우의 연기지역으로 맞춰진 조명 기기의 방향과 선명함.

FOCUSING 조명기구의 세팅이나 방향과 선명도를 재조정하는 것.

FOG MACHINE 스모크 머신 참조.

FOLLOW SPOT 강력한 조명기구. 보통 자체 디머, 아이리스, 컬러 매거진과 셔터가 장착되어 있고 무대 옆이나 뒤에 위치하며 빛이 배우를 따라 무대 위를 비출 수 있도록 무대 담당이 조정함. 때에 따라 다른 조명을 사용하여 같은 방식으로 무대 위에서 비추기도 함.

FOOT 1) 사다리를 오를 때 사다리 아래쪽에 넘어지지 않게 버티는 연기. 2) 스태프가 플랫을 가로에서 세로로 그 방향을 바꿀 때 발로 플랫의 끝부분을 잡는 것.

FOOTLIGHTS 칸칸이 구분된 조명으로 때로 무대의 앞쪽 움푹한 곳에 위치함.

FORESTAGE 무대의 일부분으로 무대 쪽에서 관객 쪽으로 튀어나온 부분.

FOURTH WALL 관객을 극장의 무대와 갈라놓는 가상의 벽.

FREEZE 무대 위 모든 동작을 멈추는 것. 보통 박수를 받거나 라이팅 큐 바로 직전에 일어남.

FRESNEL 스포트라이트의 일종으로 표면에 동심원의 원형 리빙과 렌즈를 포함. 넓은 지역에 빛을 분사하며 끝이 부드러움.

FRONT OF HOUSES, FOH 1) 극장 내 무대 아치 앞쪽의 모든 공간. 관객석, 로비, 현관, 화장실 등 대중에게 공개된 모든 지역. 2) 무대의 관객 쪽에 달려있는 모든 조명으로 무대를 향해 초점이 맞춰짐.

FRONT OF HOUSE STAFF 극장장, 판매직원, 표 받는 사람, 객석안내원, 매점 직원.

FRONT TABS 하우스 커튼.

FROST 조명의 끝을 부드럽게 하기 위해 사용되는 분산필터.

FX 효과의 줄임말. 보통 조명이나 음향 효과를

가리키지만 특수 무대 효과를 의미하
기도 함.

G

GAFFER' S TAPE 옷에 사용하는 끈적거리는
테이프. 가장 흔히 사용되는 테이프는
넓이가 1/2인치짜리로 자리표시를 하
는데 쓰이며 대개 검은색인 2인치 테
이프는 모든 곳에 사용됨. 임시 보관을
할 때 사용됨.

GEL, Gelatin 색깔이 들어간 빛을 내기 위해 조
명 기구 앞에 놓는 얇은 반투명 필터.
컬러 필터는 유리나 젤라틴으로 만들
어지지만 오늘날은 합성 플라스틱으
로 만드는 것이 보통.

GHOSTLIGHT 1) 친절한 영혼은 밝히고 적대적
인 영혼은 사라지도록 무대 위에 밤새
켜놓는 조명. 어두운 극장에 들어갈 때
무대에 걸려 넘어지는 것을 방지하는 목
적도 있음. 2) 디머가 조정되지 않았거
나 정확히 눈금이 매겨지지 않은 조명기
기에서 발산하는 빛을 가리킴.

GENIE 상표 이름. 이동이 가능한 플랫폼이나 승
강 장치로 수동으로 작동하거나 압축 공
기를 이용.

GLOW TAPE 야광 접착테이프로 바닥에 표시
하여 정전일 때 자신의 위치를 파악할
수 있음.

GO 무대감독이 다른 기술부에 큐를 줄 때 사용
하는 단어. 다른 사람은 헤드셋에 '고'
라는 단어를 말할 수 없으며 스태프가
대기 상태일 때는 특히 그렇다. 이는

스태프들이 무대감독이 말하는 것으
로 착각할 수 있기 때문이다.

GOBO 잘려진 패턴이 있는 얇은 금속 디스크.
조명에 쏘이면 숲이나 창문모양을 만
들어냄. 패턴Pattern이나 쿠키Cookie
라고도 불리는데 쿠키는 그리스어
kukaloris에서 기원한 cucaloris의 약어
이며 빛을 조각낸다는 뜻.

GREASEPAINT 젤 형태의 메이크업을 가리키
는 이름. 얼굴이나 몸에 바르며 지울
때 특별크림이 필요함.

GREEN ROOM 배우들이 만나 휴식할 수 있는
무대 옆에 딸린 방. 초록색은 심리적으
로 마음을 안정시킨다고 알려져 있다.

GRID 무대를 받치는 구조물로 플라잉 시스템의
지렛대를 받쳐줌. 그리드는 그리드아
이언GRIDIRON의 줄임말.

GRIDDED 플라이에서 최고로 높이 올라간 플라
잉 조각. 그리드에 닿은 배경은 그리디
드됐다고 말함.

GROUND PLAN 벽, 문, 전기 소켓의 정확한 위치
를 보여주는 축소판 플랜으로 무대 위에
올라가있는 물건의 위치를 가리켜 줌.

GROUNDROW 1) 백드롭이나 CYC의 바닥에
위치한 길고 낮은 배경소품으로 CYC
바닥을 표시하거나 백드롭을 비추는
조명을 표시하는데 사용됨. 2) 바닥높
이에 있는 나눠진 플러드라이트의 한
단위. 하늘이 그려진 천이나 CYC의 바
닥을 비추는데 사용됨.

H

HALF HOUR CALL 공연 시작을 위해 무대에
오르기 30분 전에 주어지는 콜. 다음
으로 커튼이 올라가기 15분 전에 '피
프틴' 콜, 5분 전에 '파이브' 콜, 3분
전에는 '플레이시스' 콜이 전달됨.

HAND PROP 배우가 만지는 모든 소품.

HANGING 프라잉 배경을 알맞은 널빤지에 붙
이는 것.

HEAD ELECTRICIAN 마스터 일렉스티션 참조.

HEAD CARPENTER 목조 스태프 중 연장자.
매일 목조 스태프와 목조, 배경작동의
모든 측면을 관할함.

HEADS 스태프들에게 머리 위를 조심하라는 경
고. 또한 물체가 머리 위로 떨어지려 할
때 사용됨.

HEADSET 1) 극장 의사소통 기구를 뜻하는 용
어. 2) 의사소통을 위해 사용되는 헤드
폰과 마이크.

HEMP 플라잉에 사용되는 밧줄. 섬유를 땋아서
만듦.

HEMP SET, SYSTEM 가장 단순한 형태의 플
라잉 시스템으로 그리드 위의 지렛대
를 통과하는 헴프 밧줄로 구성됨. 클리
트위에 플라이 바닥위에 묶여있음. 헴
프 플라잉 시스템을 사용하는 극장은
헴프 하우스라 불림.

HIGHT HAT 톱 햇 참조.

HOOK CLAMP 가로로 된 조명 파이프에 조명
을 매달기 위해 윙 볼트를 지닌 클램
프.

HOT SPOT 다른 지역에 비해 조명이 더 강한 곳.

HOUSE 1) 관객. 2) 객석.

HOUSE LIGHTS 객석 조명으로 공연이 시작되
면 꺼짐. 무대 위에 있는 디머로 조절하
거나 관객 뒤에 있는 조명실에서 조정.

HOUSE MANAGER 극장의 매니저.

I

IATSE 미국공연산업노조-International Alliance of Theatrical Stage
Employees. 무대담당자와 의상담당자를 위
한 노조. 도시마다 다른 지역 지부가
있다.

IN 무대 위에 매달려있는 것을 내리는 것.

INCANDESCENT LAMP 백열구. 전류가 필라
멘트를 흐를 때 빛을 냄.

INTERCOM 극장 내에서 의사소통을 위해 사용
하는 마이크나 스피커 등을 일컬음. 배
우를 무대 위로 부르는데 사용함.

IRIS 엘립소이달의 빛의 크기를 조절하기 위해
사용하는 조절가능한 원형의 조리개.

J

JUMPER 여러 종류의 전기 커넥터의 어댑터.

JUMP SET 여분의 세트. 투어 할 때 스태프가 다
음 극이 열리는 장소에 미리 가서 세트
를 설치함.

K

KEY LIGHT 장소나 사람에게 쓰는 주요 조명기
구.

KILL 조명이나 음향장치를 끄는 것. 소품을 치

거나 없애는 것.

L

LADDER 사다리. 래더의 수직 스택에 조명을 매
달 수 있음. 사이드 라이트를 위한 윙에
서 사용됨.

LAMP 조명기기에서 빛을 내는 근원. 또는 조명
전체를 가리키기도 함.

LAMP CHECK 램프를 교체해야 하는 경우를
위해 매 공연 전 직접 확인하는 것.

LAMP FOCUS 조명에 있는 손잡이로 램프가
반사장치에 가지런히 되도록 조절할
때 사용하며 이를 통해 무대 위 조명의
끝을 부드럽거나 날카롭게 만들 수 있
음.

LASH 로프로 나란히 있는 플랫을 고정시키는
것. 로프는 래시 라인이라 함.

LAVALIERE MICROPHONE 연기자의 옷에 부
착하거나 머리에 숨길 수 있는 작은 마
이크.

LIGHT LEAK 1) 조명주위의 구멍에서 나오는
빛. 리크를 막기 위해 내연성이 있는
'블랙 램'을 사용해 고침. 2) 서툴게
조정된 디머에서 나오는 전압으로 조
명이 꺼져야 할 때 조명이 꺼지지 않는
원인이 됨. 3) 배경, 커튼, 백드롭을 통
해 보여 지는 빛

LEGS 무대 위에 양쪽에 고정되어 있는 천. 보통
무대를 가로질러 둘씩 짝을 지어 설치
되어 있고 보더와 같이 무대 전체의 틀
로 사용됨.

LEKO 조명 빛을 좀 더 줄여 초점을 맞추기 위해

아이리스가 있는 타원형의 조명 기구.

LIBRETTO 오페라 원고 또는 긴 뮤지컬의 노래
악보. 뮤지컬의 대본.

LIFT 오케스트라 피트나 기계장치로 올리거나
나출 수 있는 무대의 일부분. '엘리베
이터' 라 불리기도 함.

LIGHTING EFFECTS 패턴 디스크를 회전시킴
으로써 조명을 조작하는 것으로 조명
이 무대 위를 이동함.

LIGHTING PLAN, LIGHTING PLOT 제작에 사
용되는 모든 조명의 정확한 위치와 무
대 혹은 배경과 같이 그려져 있는 축소
판 그림. 디머숫자, 포커스 위치와 컬
러 숫자 등 모든 관련정보가 포함되어
있음. 마스터 전기기사가 조명기구를
위에 달 때 지도로 사용함.

LIGHTING DESIGNER, LD 조명 디자이너. 조
명의 종류, 위치, 강도 등 조명과 관계
된 모든 책임을 맡는 사람.

LIGHTING REHEARSAL '큐 투 큐' 라고도 불
림. 배우 없이 배경을 장면마다 바꾸어
라이팅 디자이너가 빛의 정도와 라이
트 큐를 세팅하는 리허설.

LOAD-IN 세트와 소품, 의상과 다른 기구들을
극장 안으로 옮기고 조명기구를 걸고
초점을 맞추며 배경을 세우고 쇼의 공
연을 준비하는 모든 과정.

LOAD-OUT 모든 소품과 조명, 세트 등 쇼를 위
해 이용했던 모든 것을 철거하는 것.
큰 쓰레기 컨테이너나 저장 창고 혹은
투어를 위해 트럭으로 옮겨 실음.

LOCKING RAIL 카운터웨이트 시스템에서 카운
터웨이트 벽을 따라 나 있는 레일. 밧

줄이 미끄러지거나 매달린 물건이 움직이는 것을 방지.

LYRICIST 노래의 가사를 쓰는 사람.

M

MAKING THE NUT '너트'란 공연의 수입과 지출이 같은 시점이다. 이는 주단위로 나가는 운영경비에 기초해서 계산된다. 주마다 너트를 넘는 모든 수입은 투자자들에게 분배된다. 몇몇 비용이 많이 드는 공연은 투자가에게 모든 이익을 지불하지 않고 공연이 잘 될 때까지 이윤을 쌓아둔다.

MARKING OUT, SPIKING 배경을 표시하기 위해 리허설을 하는 곳 바닥에 테이프를 붙이는 것. 세트에서 가구 등을 표시하기도 함.

MASKING 연기를 위한 구간을 정하고 기술 장비를 감추는 튀지 않는 색깔의 물건이나 디자인된 배경.

MASTER 1) 조명이나 음향 제어판에 대한 전적인 지배권. 그랜드 마스터는 모든 지배권을 선점한다. 2) 마스터 테이프나 마스터플랜 등의 원본으로 복사본을 만들 때만 사용된다. 3) 각 부서의 장. 마스터 카펜터, 마스터 전기기사, 소품 마스터.

MASTER ELECTRICIAN 조명 담당의 최고 고참. '헤드' 일렉트리션이라고도 부른다. 조명 스태프와 모든 조명기기의 작동을 관할한다.

MIRROR BALL 작은 거울로 덮여있는 큰 플라스틱 공. 스포트라이트가 볼을 비추면 불빛이 방에 퍼진다. 보통 회전한다.

N

NATIONAL TOUR 미국의 주요 도시를 도는 브로드웨이 공연 투어. 보통 한 도시에서 몇 주 혹은 몇 달을 머무른다.

NOTES 연출가나 무대감독이 공연가 끝난 후 배우들이나 스태프들에게 좋았던 점과 개선해야 될 점들을 얘기 하는 것.

O

OFF BOOK 배우가 모든 대사를 외운 후 더 이상 대본을 보거나 가지고 다니지 않아도 되는 것. 반대말은 온 북On Book.

OFFSTAGE 1) 양 무대에서 무대 중심으로부터 가장 가까운 곳을 향하는 것. 2) 관객이 볼 수 없는 곳.

ONSTAGE 무대 위 연기가 이루어지는 주요 장소 또는 무대 옆쪽에서 무대 가운데를 향해 움직이는 것.

OPEN 관객을 향해 몸을 돌리거나 향하는 것.

OPENING NIGHT 프리뷰 이후 처음으로 대중에게 공연을 선보이는 것. 이때 비평가들이 리뷰를 발표한다.

OPEN THE HOUSE 스테이지 스태프들이 관객 담당 스태프들에게 무대세트가 끝나 관객이 입장해 착석할 수 있다고 보내는 승인 사인. 보통 백 스테이지 발표도 함께 보내짐.

ORCHESTRA 1) 공연의 연주를 담당하는 음악

가들. 2) 객석의 1층.

ORCHESTRA PIT 무대의 앞쪽에 움푹 들어간 곳으로 오케스트라가 연주하는 곳.

OUT 매달려 있는 물체가 위로 올라가 관객의 눈에 보이지 않는 것. 조명의 경우 조명이 꺼지는 것.

OUT FRONT 1) 객석 안쪽이나 주위. 2) 관객을 향해 보는 것.

OUTRIGGER 기구의 안정감을 더하기 위해 사용되는 조절이 가능한 다리.

OVERTURE 공연의 시작을 알리는 음악.

P

P&R 사진과 이력서. 8X10크기의 글로시 사진의 뒤에 배우의 장기와 개인 정보를 적은 배우의 '콜링 카드'로 감독이나 에이전시에게 줌.

PAGING 1) 큰 배경이나 소품 혹은 배우가 무대 위를 들어오거나 나가도록 고리 등을 잡아 무언가를 여는 행동. 2) 기기를 이동 할 때 조명케이블이나 마이크를 잡아당기거나 붙잡아서 엉키지 않도록 막는 것.

PAN 조명의 좌우 움직임.

PANCAKE 기본 메이크업 아이템으로 색조가 다양함.

PAPER THE HOUSE 마케팅 전략의 하나로 실제보다 표가 잘 팔리는 것처럼 보이기 위해서 또 입소문을 부추기기 위해서 프리뷰 등의 공연 티켓을 주는 것.

PARCAN 파 전구를 사용하는 조명기기. 파칸은 콘서트에 사용되는 기본 조명이다.

PARALLEL 1) 이동 가능한 플랫폼의 맨 아랫부분을 이루는 접이식 틀. 2) 두 개의 짐을 하나의 아울렛으로 감싸는 것을 가리킬 때 시리즈의 반대말로 사용.

PASS DOOR 앞 무대 아치의 벽에 있는 내화성의 문으로 무대를 거치지 않고 객석과 무대를 통행할 수 있는 유일한 문.

PATCHING 전기 케이블로 조명이나 음향기기를 디머나 서킷 보드로 연결하는 것.

PERIAKTOI 회전이 가능한 판 위에 3면을 수직으로 올린 플랫을 가리키는 그리스 어. 배경을 연달아 쉽게 바꾸기 위해 사용됨.

PIANO DRESS 의상과 모든 기술적 부분을 통합한 리허설로 연출가가 음악이 아닌 기술적인 문제에 집중할 수 있도록 오케스트라 대신에 피아노를 사용함.

PIN SPOT 배우의 머리 등 작은 곳에 초점을 맞춘 랜턴.

PINK NOISE 음향 스펙트럼에서 모든 음파를 포함한 불규칙적인 음향 소음. 화이트 노이즈라고도 함.

PIPES 플라잉 라인에 걸려있는 수평의 철강 튜브로 여기에 조명기기와 배경 등을 매달을 수 있음. 때로 배튼Batten이라고도 함. 큰 철 기둥위에 수직으로 서 있는 파이프는 붐Boom이라고 불림.

PIT 보통 무대의 앞쪽과 관객 혹은 에이프런 사이에 움푹 들어간 부분으로 오케스트라가 위치하는 곳. 무대 위 음악가가 위치하는 곳을 일컫기도 함.

PLACES 공연이나 막을 시작할 때 배우의 오프닝 위치.

PLAN 배경, 조명의 위치를 위에서 본 드로잉의 축소판.

PLOT 공연 동안 기술 스태프에게 필요한 세부사항이나 행동들을 나열한 것. 예를 들어 사운드 플롯 혹은 라이트 플롯이라 함.

PRACTICAL 조명 스위치나 텔레비전과 같은 사용하는 모든 무대 기구. 소품 중 전기기구.

PRESET 1) 연기 시작 전에 모든 것이 제자리에 있는 상태. 연기이전 무대에 놓인 소품이나 관객이 들어올 때 무대 위의 조명 상태. 2) 매뉴얼 라이팅 보드 중 개별적으로 조정 가능한 부분으로 필요하기 전에 라이트 큐를 세팅할 수 있음.

PREVIEW 1) 오프닝 이전에 대중에게 공개하는 공연.

PRINCIPALS 주연을 맡은 배우.

PRODUCER 제작자. 공연을 무대에 올리기 위해 자금을 모으고 사업적 경영을 맡는 사람.

PRODUCTION DESK 관객석에 세팅된 테이블. 그곳에서 연출가, 디자이너 등이 리허설과 테크 리허설을 지켜봄. 보통 조명과 의사소통 연결 장치가 되어있음.

PRODUCTION MANAGER 기술적인 부분의 예산과 스케줄을 포함하여 모든 기술적인 준비를 관장한다. 테크니컬 디렉터 참고.

PRODUCTION STAGE MANAGER, PSM 무대감독과 보조 무대감독으로 이루어진 무대감독 팀의 책임자.

PROLOGUE 공연이 시작되기 이전에 관객에게 보여주는 연설이나 장면.

PROMPT 배우가 대사를 기억하지 못하는 경우 대사를 읽어주는 것.

PROMPT BOOK 마스터 대본이나 악보. 모든 배우들의 움직임과 기술 큐 등이 기록되어 있으며 무대감독 팀이 사용. 때로 프로덕션 북이나 '북' 이라고 불림.

PROMPT DESK 무대감독의 제어센터. 시계, 어둑한 조명, 프롬트 북을 놓는 평평한 곳. 다른 기술 팀과의 의사소통 장치, 긴급 상황을 위한 전화기, 무대 뒤와 관객석의 하우스 콜 시스템과 큐 라이트 제어기가 마련되어 있음.

PROPPING 소품 책임자나 그의 보조가 하는 일. 제작에 필요한 소품을 찾거나 임대 혹은 구매하는 것.

PROP MASTER 공연에 사용되는 모든 소품을 담당하는 사람으로 소품을 만들고 구입하며 유지 보수하는 일을 담당.

PROPS, Properties 배경, 전기제품, 의상으로 분류될 수 없는 가구, 세트 화장대, 그리고 크고 작은 모든 물품들. 배우가 직접 사용하는 소품은 핸드 프롭스라고 하며, 배우의 의상과 함께 보관하는 소품은 '퍼스널' 프롭스라고 함.

PROP TABLE 매 연기마다 소품을 모아두고 사용 후에는 보관하는 무대 밖에 설치되어 있는 탁자.

PROSCENIUM ARCH 무대와 객석사이에 서 있는 벽에 있는 입구. '네 번째 벽'

PROSCENIUM THEATRE 프로시니엄 아치가 있는 극장.

PUBLIC ADDRESS SYSTEM 객석의 음향 시스템.

PUBLICITY 제작 부서로 공연의 광고와 극장에 관객을 모으는 일을 함.

PYROTECHNICS, Pyro 손으로 작동하는 화학 폭발물이나 가연성의 불꽃 효과. 모든 파이로테크닉스는 법규와 연출가의 안내를 준수하며 면허를 가진 전문가가 취급한다.

Q

QUICK CHANGE 배우가 무대의 측면 쪽에서 아주 빠르게 무대 의상을 갈아입는 것. 무대의상 디자이너는 퀵체인지가 언제 일어나는지를 파악하고 버튼보다는 벨크로와 지퍼 등을 이용해 무대의상을 제작한다.

QUICK CHANGE ROOM 조명, 거울, 옷걸이들이 구비된 무대에 근접한 장소. 이곳에서 배우는 혼자 또는 의상담당의 도움으로 무대의상을 더 빨리 갈아입을 수 있다.

R

RAG 커튼을 나타내는 은어. 무대에 달려있는 모든 커튼을 가리킴.

RAKED STAGE 관객 쪽으로 올수록 낮아지는 경사진 무대. 따라서 '업 스테이지'라고 부름. 초창기의 극장은 관객석이 평평했기 때문에 더 잘 볼 수 있도록 레이키드 스테이지로 지었음.

READ-THROUGH 처음부터 끝까지 대본을 크게 읽는 것. 배우들은 자신의 캐릭터와 이야기가 어떻게 펼쳐지는지 확인할 수 있다.

REHEARSAL 리허설.

REPERTORY 전속 계약을 한 배우와 두 세 개의 공연을 이틀마다 혹은 주마다 같은 극장에서 여는 극단.

RESUME 자신의 경력을 나열하기 위해 공연계 사람들이 사용하는 과거 극장경험의 목록.

RETURN 날개 쪽으로 연장된 세트의 앞쪽 끝에 연결된 플랫. 세트의 앞쪽이 드러나는 것을 막아준다.

REVEAL 오른쪽 모서리에서 플랫으로 돌아오는 것. 이는 창문, 벽, 통로 등의 굵기를 나타낸다.

REVOLVE 배경을 세트하고 손으로 혹은 모터를 달아 전기로 회전시킬 수 있는 무대 위의 턴테이블. 리볼브는 기존에 있는 무대나 플랫폼의 위에 설치될 수 있다.

RIDER 표준 계약서에 첨가된 특별 정보나 요구사항으로 배우, 극장이나 공연과 관련된 특정 세부내용이 적혀있다.

RIG 1) 특정 공연의 조명기기의 건축 혹은 그 배열. 2) 조명기기와 음향기기 그리고 배경을 설치하는 것.

RISER 1) 무대의 모든 플랫폼. 2) 계단에서 수직인 부분으로 계단 자체를 높게 함. 3) 무대 위에서 배우에게 편리한 높이로 올려 질 수 있는 마이크.

ROAD CASE 투어 도중에 장비를 보호하기 위해 단단하고 패딩을 댄 상자.

ROYALTIES 작가, 디자이너, 감독, 또는 그들의 에이전트에게 작품의 독점권과 이를

극으로 만드는 데 필요한 일에 대한 대
가로 지불되는 돈.

RUN 같은 제작의 연속적인 공연.

RUNNERS 1) 공연 제작 중 제작 보조로 고용된
사람. 2) 공연 중 배우의 발자국 소리
가 들리지 않도록 백 스테이지에서 사
용하는 카페트.

RUN THROUGH 모든 요소들을 다 조합하여
순서에 따라 멈춤 없이 하는 리허설.

S

SAFETY CHAIN 조명이나 조명 파이프 또는 붐
주위에 고정된 체인이나 와이어. 후크
플램프 등 지지대에 문제가 생길경우
를 대비함. 관할청의 기본 요구사항.

SAND BAG 무대 위에서 배경을 고정하고 무게
를 더하기 위해 사용되는 모래로 가득
채워진 캔버스 가방.

SCENE DOCK 극장의 장치실. 길이나 큰 엘리
베이터와 연결되어 배경장치나 다른
기기를 쌓아둘 수 있음.

SCENE NIGHT 새로운 오프오프오프브로드웨
이 타입의 극장이벤트로 배우들이 모
여 대중 앞에서 연기를 펼치는 것. 재
능을 나타내고 발휘한다는 의미와 에
이전트의 관심을 끌기 위함.

SCENE SHOP 무대장치가 제작되는 오픈 룸.
종종 '숍'으로 불림.

SCRIM 1) 상대적으로 올이 엉성한 천. 무대를
분산시키기 위해 색을 칠하지 않고 사
용. 그림을 그리거나 앞에서 빛을 비추
면 불투명해 짐. 뒤에서 비추면 투명해

짐. 2) 컬러 온도에 변화를 주지 않고
TV 빛을 낮추기 위해 사용하는 가는
금속 망.

SCOOOP 큰 타원형의 반사체에 세워져있는 램
프를 가진 특별한 유형의 플러드라이
트. 기구의 몸체는 대개 원형이며 끝부
분이 부드러운 원형 빛을 발산함. 극장
에서 워크 라이트로 사용됨.

SCROLLER 컬러 체인저 참고.

SET 1) 연기를 위해 무대를 준비하는 것. 2) 배
경과 막이 완벽히 준비된 무대.

SET DESIGNER 예술팀의 일원으로 감독과 함께
소품을 사용하여 멋진 무대를 만들어낸
다. 무대의상을 디자인하기도 한다.

SHACKLE 원래는 체인을 연결하는 데 쓰인 금
속 연결 장치. 두 부분으로 구성됨. 열
린 링크는 연결될 아이템을 연결하고
핀은 링크가 풀어지지 않도록 해줌.

SHEAVE 와이어나 밧줄을 나르는 도르래의 바
퀴.

SHIN BUSTER 라이팅 붐에서 가장 낮은 랜턴.
빛의 선명한 부분과 더 낮은 받침대의
뼈대와의 근접성에서 이름 붙여짐.

SHOW REPORT 무대감독 팀의 리포트로 문제
점과 러닝타임, 전날 공연의 스태프와
관객의 숫자 등을 기록함. 관계있는 스
태프에게 복사본이 나눠짐.

SHUTTER 타원형 조명의 소품. 빛의 가장자리
의 형태를 만들어내기 위해 사용되는
금속 날. 보통 네 개를 사용하는데 조
명의 중심에 있는 문에 설치함. 프레넬
에 있는 반 도어의 역할과 비슷함.

SIGHTLINES 가장 가장자리에 있는 좌석에서

관객이 볼 수 있는 무대를 표시하는 플
랜 위의 일련의 선. 배우와 스태프에게
가이드로써 윙에 표시됨.

SKIN MONEY 나체연기가 필요할 때 배우에게
지급되는 수당.

SMA 무대감독의 연합. 무대감독 권익 보호를
위해 1982년 처음 형성됨.

SMOKE MACHINE 스모크 머신이나 포거는 전
기로 작동되는 기계로 미네랄 오일이
나 드라이아이스의 증발을 이용해 독
성이 없는 하얀 안개를 만들어냄. 갖가
지 맛과 냄새가 가능.

SMOKE POCKET 무대 아치의 위쪽 가장자리에
있는 수직의 강철 채널로 방화커튼이 매
달려 있다.

SNAP HOOK 손잡이 등을 걸기 위해 사용되는
플라스틱 혹은 금속 후크. 용수철이 달
린 자물쇠는 후크가 분리되는 것을 막
아준다.

SNAP LINE 분필가루가 붙어있는 줄로 단단히
잡아당기거나 한 번 당겼다 놓으면 무
대 위나 무대장치에 직선을 표시함.

SOUND CHECK 공연 전에 음향 시스템을 꼼꼼
히 테스트하는 것.

SOUND DESIGNER 음향감독.

SOUND EFFECT 연기를 할 때 함께 사용되는
녹음된 혹은 라이브 배경효과.

SPANSET 대들보와 다른 지지대 주위를 감싸도
록 고안된 엮은 줄. 다양한 화물에 이
용가능하다.

SPOT LINE 뭔가가 어떤 위치로 연장되는 지점
을 표시하기 위한 일시적인 선.

SPECIAL 공연 도중 특정 순간이나 효과를 위해

필요한 라이팅 플롯내의 조명. 일반적
인 커버라이팅이 아니다.

SPIKE 무대장치나 가구 혹은 배우의 위치를 무
대 위에 표시하는 것.

SPILL 무대 위에 원치 않는 조명.

SPOTLIGHT 렌즈 시스템을 가진 모든 조명을
일컫는 말.

STAGE CREW 극장 직원으로 소품과 배경을 옮
기고 공연이 진행되는 동안 조명기기를
조작하는 일을 담당한다. 그리고 맡은
아이템들의 작동과 보관유지를 담당한
다. 스테이지 크루 혹은 무대담당은 한
공연에 계약직으로 고용되며 극장의 정
규직이 아닐 수도 있다. 그들은 또 계약
직으로 투어에 가담하기도 한다.

STAGE DIRECTIONS 작가가 의도한 행동과
배치들에 대한 대본에 있는 지시사항.

STAGE DOOR 극장에 있는 문으로 이 문을 통
해 배우와 스태프가 극장을 드나든다.
관객의 입구가 아니다.

STAGE ELECTRICIAN 전기 스태프 멤버로 전
기 기구를 세트하고 장면이 변할 때 전
기기구를 관리하는 일을 맡는다. 붐의
컬러 교환을 맡기도 한다.

STAGE MANAGERS 공연의 부드러운 진행을
담당하는 팀. 제작이 시작되기 전에 스
테이지 매니저는 리허설과 다른 제작
팀원들과의 회의에 참석하며 공연제
작의 다양한 부분에 관여한다. 공연 중
에 스테이지 매니저는 리허설 동안에
주석을 달은 대본의 복사본을 사용하
여 배우와 여러 기술 부서에 큐를 한
다. 스테이지 매니저는 공연의 예술적

질도 감독한다.

STAGGER-THROUGH 처음으로 공연을 처음부터 끝까지 해보는 것. 부드럽게 진행되지 않으며 이런 특성에서 이름이 생겨났다.

STAND BY 1) 무대감독 팀들이 기술 스태프에게 주는 사인으로 곧 큐가 보내진다. 기술자들은 '스탠딩 바이'라고 말함으로써 지시를 받는다. 2) 주연을 맡은 대역.

STRIKE 마지막 공연 이후에 제작에 쓰였던 모든 것은 분해되고 꾸려서 극장에서 치워져야 한다. 일부는 버려지고 일부 소품과 세트는 다시 사용할 수 있도록 창고에 저장된다.

SWAG 1) 한 세트의 손잡이들을 그들이 날아가는 찰나에 맞춰 비스듬하게 예술적인 초점에서 그린 그림. 2) 쇼나 이벤트 이후에 스태프에게 주어지는 기념품으로 보통 셔츠, 포스터, 커피 머그의 형태다.

SWING 주연의 대역을 하면서 코러스를 하는 연기자.

T

TABS 모든 무대 커튼. 무대 앞에 수직으로 달린 하우스 탭스와 두 개씩 짝지어 수직으로 움직이는 커튼이 있으며 중앙에서 같이 합쳐지고 중심 밖으로 움직인다.

TAILS 베어 엔즈Bare Ends라고도 알려진 테일은 한쪽에만 커넥터가 달린 케이블을 가리키는데 극장에서 기기를 주 전기 공급

에 연결하는데 사용한다.

TEASER 무대의 위쪽을 가리기 위해 사용하는 판자로 보통 검은색이다.

TECHIE 무대 기술자 혹은 무대담당.

TECHNICAL DIRECTOR 제작의 모든 기술적인 면을 관리 감독한다. 스태프 콜에서부터 기기의 주문을 담당한다. 디자이너와 연락을 주고받고 극장에 맞도록 디자인을 수정한다.

TECHNICAL REHEARSAL 처음으로 조명, 배경과 음향이 모두 함께하는 리허설. 퀵 체인지와 같은 기술적인 문제를 유발하는 장면에서 무대의상이 사용되기도 함. 매우 긴 시간이 소요됨. 간단히 '테크'라고도 부름.

THEATRE IN THE ROUND 관객이 사방으로 앉는 무대.

THREE-FER 하나의 소켓에 세 개의 기구가 연결될 수 있도록 한 어댑터.

THRUST 객석 쪽으로 뻗어있는 무대로 관객은 연장된 무대의 양 옆에 앉을 수 있다.

TORMENTORS 무대 양옆의 가림막.

TRACK 1) 레일이 달린 금속 구조물로 커튼을 부드럽게 열고 닫을 수 있도록 커튼 대가 부착되어 있음. 2) 플라잉 피스나 공중에 떠 있는 배우의 좌우 움직임. 3) 분리된 오디오 레코딩 채널.

TRAP 무대 바닥을 통하는 입구.

TRAP ROOM 무대에서 끝부분 턱을 댄 바로 아랫부분. 트랩에 닿기 위해 사용됨.

TRAVELLERS 수평 트랙을 따라 움직이는 커튼.

TRIM 무대 장치나 조명 파이프를 위해 미리 계

획한 높이.
TRUSS 합금 막대와 삼각형의 대각재 골조.
TWOFER 양방향의 어댑터.

U · V

UNDERSTUDY 필요시 연기자를 대신할 수 있는 배우.

UPLIGHT 배우 아래쪽에 있는 조명. 무대 위에 조명을 비춤.

UPSTAGE 관객으로부터 가장 멀리 떨어진 무대의 부분.

UPSTAGING 의도적으로 주의를 무대로 모으는 것.

USA 829 미국무대예술가노조The United Scenic Artists Union. 무대 디자이너, 의상 디자이너, 조명 디자이너, 벽화와 디오라마 아티스트, 무대 미술가, 제작 디자이너, 예술 감독, 의상 스타일리스트, 스토리 보드 아티스트, 컴퓨터 아티스트, 예술부서의 코디네이터, 음향 디자이너, 프로젝션 디자이너 등 예능 산업의 전반에 종사하는 모든 이들을 대표한다.

USHERS 객석을 안내하는 극장 스태프.

VISUAL CUE 무대감독이 아닌 무대 위 연기를 통해 보내지는 큐. 테크니션이 큐를 받음.

W

WAGON 바퀴가 달렸거나 밧줄로 이동시키는 플랫폼으로 위에 무대장치가 세팅되어 있음. 보관소에 있다가 무대 위 제위치로 옮겨지며 무대의 좌우, 혹은 뒤로 옮겨진다. 복잡한 무대장치들이 순식간에 바뀌는 것이 가능함.

WALK THROUGH 일종의 리허설. 배우는 필요한 수정과 변화를 숙지하기 위해 입장, 이동, 퇴장 등을 모두 연습함.

WARDROBE 무대의상, 무대의상 담당부서, 스태프, 그들이 일하는 장소 등을 가리키는 명칭.

WARDROBE PLOT 배우마다, 장면마다 기록해놓은 의상 목록. 모든 의상을 하나하나 분리시켜 별도 아이템으로 기록함.

WARM UP 공연 전의 시간으로 이 시간 동안 배우들은 다양한 신체, 대사, 노래 연습을 통해 공연을 준비함.

WASH 특정 지역이 아닌 무대 전체를 비추는 무대 조명. 극장을 골고루 비추는 일반 조명을 가리키는 경우가 더 많음.

WARNING BELLS 때로는 기록상으로만, 때로는 실제로 울리기도 함. 극장장이나 객석안내원이 중간 휴식 때 관객을 부르기 위해 사용함.

WEST COAST 플라잉 높이가 줄어든 극장에서, 웨스트 코스팅은 천이나 백드롭을 꾸리는 것.

WINGS 연기 공간 양 옆의 보이지 않는 곳.

WORK LIGHTS 1) 높은 전력량을 소비하는 조명으로 무대 조명이 켜져 있지 않을 때 극장에서 사용됨. 리허설이나 워크 콜 때 사용됨. 2) 무대 뒤 장애물과 소품 테이블 등을 밝히기 위해 사용하는 낮은 와트수의 파란 조명. 공연도중 사용.

WORKSHOP PERFORMANCE 세트나 의상

같은 시각적 요소보다는 연기 자체와
대본의 해석에 집중하는 공연.

X·Y·Z

X FADE 크로스 페이드 참조.
YOKE U자 형의 강철 받침대. 조명기구가 부착
해 조명을 위 아래로 기울일 수 있도록
해줌.